眞書

明心寶鑑

〈附錄〉

本文漢字 찾아보기

李太白名詩選

金笠名詩選 (註解)

故事成語

법문북스

해 설(解說)

「명심보감(明心寶鑑)」은 고려 충렬왕(忠烈王) 때 노당(露堂) 추 적(秋適)이 지은 것이다. 추 적은 양지 추씨(陽智秋氏)의 시조(始祖)로서、민부 상서 예문관 제학(民部尙書藝文館提學)이란 벼슬에까지 오른 사람이다. 민부(民部)는 충렬왕 三四年에 민조(民曹)를 개칭한 이름이고、제학(提學)은 그곳의 정삼품 벼슬이다. 그러니까 추 적은 상당한 학식을 갖춘 인물인 것으로 추정한다. 육부(六部)중의 하나이고、예문관(藝文館)은 임금의 말씀을 저술하는 관청이며、제학(提學)은

「명심보감」은 중국 유교의 여러 학파는 물론이고、여러 계층의 주옥(珠玉) 같은 글과 말을 모아 그것을 다시 항목별로 재분류한 것으로서、현재 그 목판본이 전해져 국립 중앙 박물관에 소장되어 있다.

우리 나라는 옛부터 한문자(漢文字)를 사용해 왔고、유교(儒敎)를 정신적 지주로 삼아 왔다. 한때 한문 무용론(無用論)과 유교 배척론(排斥論)이 대두된 적도 있으나、얼마 전부터 우리의 것을 알자는 뜻에서 한국학(韓國學)에 대한 연구가 줄기차게 시도되어 왔다. 이 책을 출판하게 된 동기도 이 점에 부응하기 위해서이며、원문(原文)에다 상세한 해석과 주석(註釋)을 달아 한문을 공부하는 사람은 물론、동양 한문의 진수(眞髓)를 이해하고자 하는 분에게 도움이 되도록 하였으며 본문한자는 음훈을 달아 쪽수별로 찾아보기 쉽게 정리하였다.

엮은이 씀

眞本

明心寶鑑

目次

眞本 明心寶鑑

♣ 繼善篇

하늘은 선한 자에게 복을 주고 악한 자에게 재앙을 내리는 것이 하늘의 섭리이다.

子—曰爲善者는 天報之以福하고 爲不善者는 天報之以禍니라.

〔意〕공자가 말씀하시기를 착한 일을 하는 사람에게는 하늘이 복을 주시고 악한 일을 하는 사람에게는 하늘이 화를 주시느니라.

◇ 子…孔子(공자) 名은 丘(구) 字는 仲尼 周(주)나라(中國) 靈王때 魯(노)나라 생、 (西紀前 五五二年) 大聖人(儒敎) 以下曰은 (말하기를)

漢昭烈이 將終에 勅後主曰勿以善小而不爲하고 勿以惡小而爲之하라.

〔意〕한나라 소열이 죽음에 다다러 아들 후주에게 조칙하여 말하기를 착한 것이 적다고 하지 아니하지 말고 악한 것이 적다고 하지 말라.

◇ 漢…古代中國 前漢 西漢(西紀前二○六年) 後漢(西紀二五—二二○年)을 말함.

昭烈—蜀(촉)나라 昭烈帝(소열제) 姓은 劉(유) 名은 備(비) 字는 玄德을 말함。西紀一六〇—二二〇年時代。中國三國誌參照。

莊子—曰一日不念善이면 諸惡이 皆自起니라。

〔意〕 장자가 말하기를 하루라도 착한 것을 생각하지 아니하면 모든 악한 것이 다 스스로 일어나느니라。

◇ 莊子…古代中國 楚(초)나라 사람 名은 周(주)이며 同著書로 一名。聖人 孟子(맹자)와 같은 時代人。

太公이 曰見善如渴하고 聞惡如聾하라 又曰善事란 須貪하고 惡事란 莫樂하라。

〔意〕 태공이 말하기를 착한 것을 보거든 목이 말라 물을 구하듯이 주저하지 말고 악한 것을 듣거든 귀머거리같이 못 들은체 하라。 또 말하기를 착한 일이란 모름지기 탐을 내고 악한 일이란 즐겨하지 말라。

◇ 太公…姓은 姜(강) (一名呂尙) 西紀前一一二二年에 지금 中國 山東省에서 出生함。
(참고… 강태공의 낚시질 이란 말이 있다)

馬援이 曰終身行善이라도 善猶不足이요 一日行惡이라도 惡自有

餘니라.

〔意〕 마원이 말하기를 일생을 두고 착한 일을 행하여도 착한 것이 오히려 모자라고 하루 악한

일을 행할지라도 악은 스스로 남아 있느니라.

◇ 馬援…中國 後漢(후한)人이며 字는 文淵(문연).

司馬溫公이 曰積金以遺子孫이라도 未必子孫이 能盡守요 積書

以遺子孫이라도 未必子孫이 能盡讀이니 不如積陰德於冥冥之

中하야 以爲子孫之計也니라.

〔意〕 사마온공이 말하기를 돈을 모아서 자손에게 남기어 주더라도 반드시 자손이 다 잘 지키지

못할 것이요 책을 모아서 자손에게 남기어 주더라도 반드시 자손이 다 잘 읽지 못할 것이니

남몰래 베푸는 덕을 뚜렷이 나타내지 않는 가운데에 쌓음으로써 자손을 위하는 꾀만 같지

못하니라.

◇ 司馬溫公…司馬光(사마광) 字는 君實(군실) 古中國 北宋(북송)의 名臣 西紀 一○一九—一○

八六年 時代人.

景行錄에 曰恩義를 廣施하라 人生何處不相逢이랴 讐怨을 莫結

하라 路逢狹處면 難回避니라.

[意] 경행록에 말하기를 은혜와 의리를 널리 베풀어라. 인생이 어느 곳에서든지 서로 만나지 않으랴 원수와 원망을 맺지 말라 길이 좁은 곳에서 만나면 피하기 어려우니라.

◇ 景行錄…古中國 宋(송)나라 時代의 책.

莊子—曰於我善者도 我亦善之하고 於我惡者도 我亦善之니라

我旣於人에 無惡이면 人能於我에 無惡哉저.

[意] 장자가 말하기를 나에게 착한 일을 하는 자에게도 내가 또한 착하게 하고 나에게 악한 일을 하는 자에게도 내가 또한 착하게 할지니라. 내가 이미 사람에게 악하게 아니하였으면 사람이 나에게 악하게 하는 일이 없을 것이니라.

東岳聖帝垂訓에 曰一日行善이라도 福雖未至나 禍自遠矣오 一日行惡이라도 禍雖未至나 福自遠矣니 行善之人은 如春園之草하여 不見其長이라도 日有所增하고 行惡之人은 如磨刀之石하야

不見其損이라도 日有所虧니라.

〔意〕 동악 성제가 훈계를 내려 말하기를 착한 일을 행할지라도 복은 비록 금방 나타나지 아니하나 화는 저절로 멀어질 것이오 악한 일을 행할지라도 화는 비록 금방 나타나지 아니하나 복이 스스로 멀어지느니라. 착한 일을 행하는 사람은 봄동산에 풀과 같아서 그 풀이 자라나는 것은 보이지 않으나 날마다 더하여 늘어가는 것이 있고 악한 일을 행하는 사람은 칼을 가는 숫돌과 같아서 그 숫돌이 갈리어 닳아 없어지는 것이 보이지 아니할지라도 날이 갈수록 숫돌이 닳아 없어지는 것과 같으니라.

◇ 東岳聖帝…이름은 未詳이나 聖賢(성현)의 한사람.

子―曰見善如不及하고 見不善如探湯하라.

〔意〕 공자가 말씀하시기를 착한 것을 보거든 아직도 부족한 것같이 하고 착하지 못한 것을 보거든 끓는 물을 더듬는 것과 같이 하라.

♣ 天 命 篇

子―曰順天者는 存하고 逆天者는 亡이니라.

천명을 순종하는 자는 살고, 천명을 거스리는 자는 망한다. 선을 행하는 것은 천명을 순종하는 것이며 악을 행하는 것은 천명을 거역하는 것이 된다.

〔意〕 공자가 말씀하시기를 천명을 쫓는 사람은 살고 천명을 거스리는 사람은 망하느니라.

康節邵先生이 曰天聽이 寂無音하니 蒼蒼何處尋고 非高亦非遠이라 都只在人心이니라

〔意〕 강절소 선생이 말하기를 하느님께서 들으심이 고요하여 소리가 없으니 푸르고 푸른데 어느 곳을 찾을고 높지도 아니하고 또 멀지도 아니한지라 모두가 다만 사람의 마음에 있는 것이니라.

◇ 康節邵…姓은 邵(소) 名은 雍(옹) 字는 堯夫(요부) 康節은 諡號(시호) 死後에 지은 이름 西紀一〇一一─一〇七七年 時代 宋나라 사람.

玄帝垂訓에 曰人間私語라도 天聽은 若雷하고 暗室欺心이라도 神目은 如電이니라.

〔意〕 현제가 훈계를 내려 말하기를 사람의 사사말이라도 하늘이 들으심은 우뢰와 같고 어두운 방에서 마음을 속일지라도 귀신의 눈은 번개와 같으니라.

益智書에 云惡鑵이 若滿이면 天必誅之니라.

〔意〕 익지서에 이르기를 나쁜 마음이 가득히 차면 하늘이 반드시 벌하느니라.

◇ 益智書…宋나라 時代 책 이름.

莊子—曰若人이 作不善하야 得顯名者는 人雖不害나 天必戮之니라.

〔意〕 장자가 말하기를 만일 사람이 착하지 못한 일을 하고서 이름을 세상에 나타낸 자는 사람은 비록 해하지 못하나 하늘이 반드시 무찌르느니라.

種瓜得瓜요 種豆得豆니 天網이 恢恢하야 疎而不漏니라.

〔意〕 외씨를 심으면 외를 얻을 것이요 콩을 심으면 콩을 얻을 것이니 하늘은 넓고 넓어 그물이 보이지는 않으나 새지는 아니하느니라.

子—曰獲罪於天이면 無所禱也니라.

〔意〕 공자가 말씀하시기를 나쁜 일을 하여 하늘에서 죄를 얻으면 빌 곳이 없느니라.

順命篇

인간은 태어나면서 하늘이 주어진 운명이 있다. 우리는 자기의 할 일을 다하고 천명을 기다리는 것이 현명한 길이다.

子ㅣ曰死生이오 富貴在天이니라.

〔意〕 공자가 말씀하시기를 죽고 사는 것은 명에 있는 것이요 부자가 되는 것과 귀히 되는 것은 하늘에 있는 것이니라.

萬事分已定이어늘 浮生 空自忙이니라.

〔意〕 모든 일이 나누어 이미 정하여졌거늘 세상 사람이 쓸사이없이 자기 스스로 부질없이 바빠 하느니라.

景行錄에 云禍不可倖免이오 福不可再求니라.

〔意〕 경행록에 이르기를 화는 가히 뜻밖에 얻은 행복으로는 면하지 못할 것이오 복은 가히 두 번 다시 얻지 못할 것이니라.

時來風送滕王閣이오 運退雷轟薦福碑라.

〔意〕 때를 만나면 왕발이가 순풍을 만나 하룻밤에 등왕각에 가서 서문을 지어 이름을 높이 듯 일이 잘 되고 운수가 나쁘면 천복비에 벼락이 내려 비석문이 깨뜨려져 천신만고가 수포로 돌아가는 것이니라.

◇ 薦福碑…饒州(요주)의 薦福山에 魯公亭이 있고 歐陽詢(구양순)이 세운 薦福寺에 元나라 馬

三

致遠(마치원)이가 만든 碑가 있다. 이 碑文을 求得하고자 하는 사람이 있어 어느 사람을 시켰는데 천신만고하여 수 천리 길을 가서 보니 그날밤에 벼락이 내려 碑石을 부서버리여 碑文을 구하지 못하였다는 말이 있다.

列子—曰痴聾痼瘂도 家豪富요, 智慧聰明도 却受貧이라 年月日時—該載定하니 算來由命不由人이니라.

〔意〕 열자가 말하기를 어리석고 귀멀고 고질 있고 벙어리라도 집은 호화롭고 부자요 지혜있고 영리하여도 도리어 가난하느니라. 운수는 해와 달과 날과 시가 분명히 정하여 있으니 수놓음에 부하고 가난함은 사람에 말미암음이 있지 않고 명에 있느니라.

◇ 列子…名은 禦寇(어구) 古中國頃(경) 鄭(정)나라 사람으로 그 著書에 列子라 하였다.

♣ 孝 行 篇

우리의 삶의 행복을 누리는 것은 다 부모의 덕이라 은혜에 보답하는 것이 인간의 도리다.

詩曰父兮生我하시고 母兮鞠我하시니 哀哀父母여 生我劬勞샷다 欲報深恩인대 昊天罔極이로다.

〔意〕 시전에 말하기를 아버지여 나를 낳으시고 어머니여 나를 기르시니 슬프고 슬프도다. 아버지와 어머니여 나를 낳으시기에 애쓰시고 수고하셨도다 그 깊은 덕을 갚고자 하는데 그 은혜가 하늘 같이 다함이 없도다.

◇ 詩∴詩傳(시전) 論語(논어) 孟子(맹자) 中庸(중용) 大學(대학) 四書。 詩傳 書傳 周易 三經。

子―曰孝子之事親也에 居則致其敬하고 養則致其樂하고 病則致其憂하고 喪則致其哀하고 祭則致其嚴이니라.

〔意〕 공자가 말씀하시기를 효자의 어버이를 섬기는 것은 거한즉 그 공경함을 다하고 받들어 섬기는 데는 그 즐거움을 다하고 병이 들은즉 그 근심을 다하고 초상을 맞은즉 그 슬픔을 다하고 제사가 있은즉 그 엄숙함을 다할지니라.

子―曰父母―在어시는 不遠遊하며 遊必有方이니라.

〔意〕 공자가 말씀하시기를 부모가 살아 계시거든 멀리 떨어져 놀지 말 것이며 놀 때에는 반드시 그 가는 곳을 알릴지니라.

子―曰父―命召어시든 唯而不諾하고 食在口則吐之니라.

〔意〕 공자가 말씀하시기를 아버지께서 부르시거든 속히 대답하여 거스리지 말고 음식이 입에

一四

있거든 곧 뱉고 대답할지니라.

太公이 曰孝於親이면 子亦孝之하나니 身既不孝면 子何孝焉이리오.

〔意〕 태공이 말하기를 어버이께 효도하면 자식이 또한 효도하나니 이 몸이 이미 효도하지 못하였으면 자식이 어찌 효도하리요.

孝順은 還生孝順子요 忤逆은 還生忤逆子하나니 不信커든 但看簷頭水하라 點點滴滴不差移니라.

〔意〕 효도하고 순한 이는 도로 효도하고 순한 자식을 낳나니 믿지 못할 것 같으면 오직 처마끝에 물을 보아라. 점점이 떨어지고 떨어짐이 어기어 옮기지 않느니라.

正 己 篇

은 세상에서 활동하는 데 있어서 근본적인 것이다.

자기를 바르게 하고서야 다른 사람을 바르게 할 수 있다. 수신

性理書에 云見人之善而尋己之善하고 見人之惡而尋己之惡

이니 如此면 方是有益이니라.

〔意〕 성리서에 이르기를 남의 착한 것을 보고서 나의 착한 것을 찾고 남의 악한 것을 보고서 자기의 악한 것을 찾을 것이니 이와 같이 함으로써 바야흐로 유익이 되느니라.

景行錄에 云大丈夫ㅣ當容人이언정 無爲人所容이니라.

〔意〕 경행록에 이르기를 대장부는 마땅히 남의 말을 용납 할지언정 남에게 용서를 받는 사람이 되지 말지니라.

太公曰勿以貴己而賤人하고 勿以自大而蔑小하고 勿以恃勇而輕敵이니라.

〔意〕 태공이 말하기를 자기 몸이 귀하다고 하여 남을 천하게 여기지 말고 자기가 크다고 하여 남의 작은 것을 업신여기지 말고 용맹을 믿고서 적을 가벼히 여기지 말지니라.

馬援이 曰聞人之過失이어든 如聞父母之名하여 耳可得聞이언정 口不可言也니라.

〔意〕 마원이 말하기를 남의 허물을 듣거든 아버지 어머니의 이름을 들은 것과 같이하여 귀로

가히 들을지언정 입으로 가히 말하지 말지니라.

康節邵先生이 曰聞人之謗이라도 未嘗怒하며 聞人之譽라도 未嘗
喜하며 聞人之惡이라도 未嘗和하며 聞人之善則就而和之하고 又
從而喜之니라 其詩에 曰樂見善人하며 樂聞善事하며 樂道善言하
고 樂行善意하고 聞人之惡이어든 如負芒刺하고 聞人之善이어든 如
佩蘭蕙니라.

[意] 강절소 선생이 말하기를 남이 비방하는 것을 들을지라도 곧 성을 내지 말며 남의 좋은 소
문을 들어도 곧 기뻐하지 말며 남의 좋지 못한 것을 들을지라도 곧 화하지 말며 남의 착한
것을 들은즉 나아가 정답게 하고 또 기뻐함으로써 따르라. 그 시에 말하기를 착한 사람을 보
는 것을 즐거워하며 착한 일을 듣는 것을 즐거워하며 착한 말을 하는 것을 즐거워하며 착한
뜻을 행하는 것을 즐거워하고 남의 좋지 못한 것을 듣거든 가시를 온몸에 진 것같이 하고 남
의 착한 것을 듣거든 향초를 찬 것같이 할지니라.

道吾善者는 是吾賊이오 道吾惡者는 是吾師니라.

〔意〕 나의 착함을 말하여 주는 사람은 이것이 나의 적이요 나의 좋지 못한 것을 말하여 주는 사람은 이것이 나의 스승이니라.

太公이 曰勤爲無價之寶요 愼是護身之符니라.

〔意〕 태공이 말하기를 부지런히 일하는 것은 비할 수 없는 귀중한 것이 될 것이요 정성스럽게 하는 것은 이 몸을 보호하는 병부이니라.

景行錄에 曰保生者는 寡慾하고 保身者는 避名이니 無慾은 易나 無名은 難이니라.

〔意〕 경행록에 말하기를 삶을 안전하게 보호하는 사람은 욕심이 적고 몸을 보호하는 사람은 이름을 피하나니 욕심을 없애는 것은 쉬우나 이름을 없애는 것은 어려우니라.

子ㅣ曰君子ㅣ有三戒하니 小之時엔 血氣未定이라 戒之在色하고 及其壯也하얀 血氣方剛이라 戒之在鬪하고 及其老也하얀 血氣旣衰라 戒之在得이니라.

〔意〕 공자가 말씀하시기를 군자는 세가지 경계가 있으니 젊었을 때에는 피와 기운이 정하여 있지 아니한지라 경계할 것은 색에 있고 건강하고 큼에 미치어서는 혈기가 바야흐로 굳센지라 경계할 것은 싸움에 있고 그 늙음에 이르러서는 움직이기 쉬운 마음이 이미 약하니라 경계함은 얻음에 있느니라.

孫眞人養生銘에 云怒甚偏傷氣오 思多太損神이라 神疲心易役이오 氣弱病相因이라 勿使悲歡極하고 當令飮食均하며 再三防夜醉하고 第一戒晨嗔하라.

〔意〕 손진인의 양생명에 이르기를 성내기를 심히 하면 기운이 상하게 될 것이요 생각이 많으면 크게 중심이 상하느니라 정신이 피곤함은 마음을 수고롭게하기 쉬운 것이오 기운이 약함은 병이 나는 원인이니라. 슬퍼하고 기뻐하는 것에 마음을 다하지 말고 마땅히 음식으로 하여금 고르게 하며 밤에 절대로 술취하지 말고 새벽녘에 성내는 것을 첫째로 조심하라.

景行錄에 曰食淡精神爽이오 心淸夢寐安이니라.

〔意〕 경행록에 말하기를 음식이 깨끗하면 마음이 상쾌하고 마음이 청안(淸安)하면 잠을 편히 잘 수가 있느니라.

定心應物하면 雖不讀書라도 可以爲有德君子니라.

〔意〕 마음을 정하여 모든 일에 대하면 비록 책을 읽지 못하더라도 가히 그것으로 인하여 덕 있는 군자가 되느니라.

近思錄에 云懲忿을 如故人하고 窒慾을 如防水하라.

〔意〕 근사록에 이르기를 분함을 징계 하기를 성인같이 하고 욕심을 막기를 물을 막는 것 같이 하라.

◇ 近思錄…朱子(주자)가 呂東萊와 같이 만든 책인바 十四卷이다. 주염계 정명도 장횡거 이책 中에서 뽑아 엮음.

◇ 故人…故人이라함은 죽은 사람을 말하나 여기에서는 聖人을 말함.

夷堅志에 云避色을 如避讐하고 避風을 如避箭하며 莫喫空心茶하고 少食中夜飯하라.

〔意〕 이견지에 말하기를 색을 피하기를 원수 피하는 것같이 하고 남녀 관계를 피하기를 날아 오는 화살을 피하는 것같이 하며 빈속에 차를 마시지 말고 밤중에 밥을 많이 먹지 마라.

◇ 夷堅志…宋나라 洪邁(홍매)가 仙人鬼神(선인귀신)의 일을 기록 저술한 책. 四百二十卷.

筍子—曰無用之辨과 不急之察을 棄而勿治하라.

[意] 순자가 말하기를 쓸데없는 말과 급하지 아니한 일은 그만 두고 다스리지 마라.

◇ 荀子…戰國時代(전국시대) 趙(조)나라 人으로 名은 況(황) 一名 荀卿(순경)이 荀子라는 책
을 지음. 二十卷 三十二篇.

子—曰衆이 好之라도 必察焉하며 衆이 惡之라도 必察焉이니라.

[意] 공자가 말씀하시기를 모든 사람이 좋아할지라도 반드시 살필 것이며 모든 사람이 미워할
지라도 반드시 살필 것이니라.

酒中不語는 眞君子요 財上分明은 大丈夫니라

[意] 취한 가운데에도 말이 없음은 참다운 군자요. 재물에 대하여 분명함은 대장부이니라.

萬事從寬이면 其福自厚니라.

[意] 모든 일에 너그러움을 쫓으면 그 복이 스스로 두터워지느니라.

太公이 曰欲量他人인데 先須自量하라 傷人之語는 還是自傷이니
含血噴人이면 先汚其口니라.

〔意〕태공이 말하기를 다른 사람을 알려고 할진대 먼저 잠깐 자기를 헤아려라. 남을 상하게 하는 말은 도리어 자기를 상하게 하나니 피를 물어 남에게 뿜으면 먼저 자기의 입이 더러워지느니라.

凡戲는 無益이오 惟勤이 有功이니라.

〔意〕모든 희롱하는 것은 이로운 것이 없고 오직 부지런히 일하는 것이 공이 있느니라.

太公이 曰瓜田에 不納履하고 李下에 不正冠이니라.

〔意〕태공이 말하기를 남의 외밭을 갈 때에는 신을 고쳐 신지 말 것이요 남의 오얏나무 아래에서는 손을 올려 관을 고쳐 쓰지 말지니라.

景行錄에 曰心可逸이언정 形不可不勞요 道可樂이언정 心不可不憂니 形不勞則怠惰易弊하고 心不憂則荒淫不定故로 逸生於勞而常休하고 樂生於憂而無厭하나니 逸樂者는 憂勞를 豈可忘乎아.

〔意〕 경행록에 말하기를 마음은 가히 편할지언정 모양은 가히 수고롭지 아니할 수 없고 돈은 가히 즐거울지언정 마음은 가히 근심하지 않을 수 없나니 모양이 수고롭지 아니한즉 게으름의 좋지 못한 것에 이르기 쉽고 마음을 근심하지 아니한즉 주색에 빠져서 마음을 정하지 못하는 고로 편안함은 수고하는 곳에서 생겨 늘 쉽게 되고 낙은 근심하는 곳에서 생겨 싫음이 없나니 편안하고 즐거운 자는 근심과 수고로움을 어찌 가히 잊겠느냐。

耳不聞人之非하고 目不視人之短하고 口不言人之過라야 庶幾 君子니라。

〔意〕 귀로 남의 그릇됨을 듣지 말고 눈으로 남의 모자람을 보지 말고 입으로 남의 허물을 말하지 말아야 거의 이것이 군자이니라。

蔡伯皆—曰喜怒는 在心하고 言出於口하나니 不可不愼이니라。

〔意〕 채백개가 말하기를 기뻐하고 성을 내는 것은 마음에 있고 말은 입에서 나오나니 가히 삼가하지 아니하지 못할지니라。

◇ 蔡伯皆…後漢(후한) 靈帝(영제)時 學者、字는 伯皆、名은 邕(옹) 蔡中郞全集(채중랑전집)저술(西紀一五〇年)

宰予ㅣ晝寢이어늘 子ㅣ曰朽木은 不可雕也요 糞土之墻은 不可

圬也니라。

〔意〕 재여가 낮잠을 자거늘 공자가 말씀하시기를 썩은 나무는 다듬지를 못할 것이요 더럽고 썩

은 흙으로 쌓은 담은 흙손질을 못할 것이니라。

◇ 宰予…孔子의 門人中 十哲(십철)의 한사람、字는 子我 또는 宰我。

紫虛元君誠諭心文에 曰福生於淸儉하고 德生於卑退하고 道生
於安靜하고 命生於和暢하고 憂生於多慾하고 禍生於多貪하고 過
生於輕慢하고 罪生於不仁이니 戒眼莫看他非하고 戒口莫談他
短하고 戒心莫自貪嗔하고 戒身莫隨惡伴하고 無益之言을 莫妄
說하고 不干己事를 莫妄爲하고 尊君王孝父母하며 敬尊長奉有
德하고 別賢愚恕無識하고 物順來而勿拒하며 物旣去而勿追하고
身未遇而勿望하며 事已過而勿思하라 聰明도 多暗昧요 算計도

失便宜니라 損人終自失이오 依勢禍相隨라 戒之在心하고 守之

在氣라 爲不節而亡家하고 因不廉而失位니라 勸君自警於平生

하나니 可歎可警而可畏니라 上臨之以天鑑하고 下察之以地祇라

明有三法相繼하고 暗有鬼神相隨라 惟正可守요 心不可欺니

戒之戒之하라.

〔意〕 자허원군의 성유심문에 말하기를 복은 깨끗하고 사치하지 아니하고 수수한 곳에서 생기고
덕은 천하고 사양하는 곳에서 생기고 도는 편안하고 고요한 곳에서 생기고 명은 순하고 사
모치는 곳에서 생기고 근심은 욕심이 많은 곳에서 생기고 화는 탐을 많이 내는 곳에서 생기
고 잘못은 게으름과 경솔히 하는 곳에서 생기는 것이니 눈
을 가다듬어 남의 그릇됨을 보지 말고 입을 가다듬어 남의 잘못을 말하지 말고 마음을 가다
듬어 스스로 탐내어 꾸짖지 말고 몸을 가다듬어 좋지 못한 친구를 따르지 말고 이롭지 아니
한 말을 거짓으로 믿을 수 있게 말하지 말고 자기에게 관계가 없는 일을 함부로 하지 말고
임금을 높이어 공경하며 아버지 어머니를 섬기며 웃어른을 삼가 예를 표하며 덕이 있는 이
를 받들고 지혜스러운 것과 어리석은 것을 가리어 알며 알지 못하는 것을 꾸짖지를 말고 모
든 일이 순히 오거든 막지 말며 모든 일이 이미 갔거던 쫓지 말고 몸이 대접을 받지 못하거

든 바라지 말며 일이 이미 지나갔거던 생각지 말라. 재주가 있는 것도 어둡고 희미함이 많고 셈을 기록함도 형편이 좋은 것을 잃느니라. 남을 손상하면 자기의 허물이요 권세에 의뢰함은 화가 서로 따르느니라. 주의함은 마음에 있고 지키는 것은 기운에 있느니라. 아껴 쓰지 아니하면 집이 망하고 검소하지 못한 것으로 인하여 지위를 잃느니라. 그대에게 살아 있을 동안 스스로 경계하기를 권하나니 가히 한숨을 쉬며 한탄하고 가히 놀래며 신중히 생각할지니라. 위에 있는 하늘의 거울로써 임하고 아래에 있는 땅의 귀신으로써 살피느니라. 밝음에 세가지 법이 서로 이음에 있고 어두움에서 귀신이 서로 따름에 있느니라. 오직 바른 것은 지킬 것이요 마음은 가히 속이지 못할 것이니 주의하고 주의하라.

❀ 安分篇

景行錄에 云知足可樂이오 務貪則憂니라

〔意〕 경행록에 이르기를 넉넉함을 알면 가히 즐거울 것이요 욕심이 많으면 곧 근심이 있느니라.

자기 분수를 알고 만족할 줄 아는 것이 편안한 삶을 영위할 수 있는 길이다.

知足者는 貧賤亦樂이오 不知足者는 富貴亦憂니라

〔意〕 만족함을 아는 자는 가난하고 천하여도 역시 즐거울 것이요 만족함을 알지 못하는 자는

濫想은 徒傷神이오 妄動은 反致禍니라.

〔意〕 쓸데없는 생각은 다만 정신을 상하게 할 것이요 허망한 행동은 도리어 화를 이루느니라.

知足常足이면 終身不辱하고 知止常止면 終身無恥니라

〔意〕 넉넉함을 알아 늘 넉넉하면 몸을 마치도록 욕되지 아니하고 그침을 알아 늘 그치면 몸을 마치도록 부끄러움이 없느니라.

◇ 書 : 書傳(三經의 하나) 宋나라 蔡沈(채침)이 朱子의 뒤를 이어 完成함(六卷). 一名 九峯先生(西紀 一一六七─一二三〇年)

書에 曰滿招損하고 謙受益이니라.

〔意〕 서전에 말하기를 가득하면 덜림을 당하고 겸손하면 이로움을 받느니라.

安分吟에 曰安分身無辱이오 知機心自閑이니 雖居人世上이나 却是出人間이니라.

〔意〕 안분음에 말하기를 편안한 마음으로 분수를 지키면 몸에 욕됨이 없을 것이요, 세상의 돌

부귀하여도 역시 근심 하느니라.

이 인간 세상에서 벗어나는 것이니라.

아가는 형편을 잘 알면 마음이 스스로 한가하나니 이것이 비록 인간 세상에서 사나 도리어

存 心 篇

인간에게는 무엇보다도 귀한 것이 양심이다. 양심을 지킬 수 있으면 선한 사람이 된다.

景行錄에 云坐密室을 如通衢하고 馭寸心을 如六馬하면 可免過니라.

[意] 경행록에 이르기를 좁은 방에 앉았기를 네거리 길을 다니는 것같이 하고 작은 마음 어거하기를 여섯 필의 말을 부리는 것같이 하면 가히 허물을 면하느니라.

擊壤詩에 云富貴를 如將智力求대 仲尼도 年少合封侯라 世人은 不解青天意하고 空使身心半夜愁니라.

[意] 격양시에 이르기를 부귀를 장차 슬기로움과 힘으로 구할진대 중니는 나이가 젊어도 제후를 합하여 봉하였느니라. 세상 사람은 푸른 하늘의 뜻을 알지 못하고 헛되이 몸과 마음으로 하여금 밤중에 근심하게 하느니라.

◇ 擊壤詩…宋나라 邵雍(소옹)이 지은 伊川擊壤詩集(이천격양시집)에 있는 詩 (二十卷)

范忠宣公이 戒子弟曰人雖至愚나 責人則明하고 雖有聰明이나

恕己則昏이니 爾曹는 但當以責人之心으로 責己하고 恕己之心으

로 恕人則不患不到聖賢地位也니라.

[意] 범충선공이 자제를 경계하여 말하기를 자신은 비록 재주가 있다 할지라도 자기를 생각하는 것에는 어두우니라. 다만 너희들은 남을 꾸짖는 마음으로 자신을 꾸짖고 자신을 생각하는 마음으로 남을 생각한즉 성인과 현인이 되지 못할까 근심하지 말지니라.

◇ 范忠宣公…범순인(范純仁). 북송(北宋) 철종(哲宗)때의 재상(宰相) 자는 요부(堯夫) 인종(仁宗)때의 명신(名臣)인 범중암(范仲淹)의 둘째 아들.

子ㅣ曰聰明思睿라도 守之以愚하고 功被天下라도 守之以讓고

勇力振世라도 守之以怯하고 富有四海라도 守之以謙이니라.

[意] 공자가 말씀하시기를 총명하고 생각이 뛰어날지라도 어리석은 체 하여야 하고 공이 천하

를 덮을만 하더라도 늘 사양하여야 하고 용맹과 힘이 세상에 떨칠지라도 늘 조심하여야 하

고 돈이 사해(四海)같이 많더라도 늘 겸손하여야 할 것이니라.

素書에 云薄施厚望者는 不報하고 貴而忘賤者는 不久니라.

[意] 소서에 이르기를 박하게 베풀고 후한 것을 바라는 자는 돌아오는 덕이 없고 귀한 자가 천한 자를 이기면 귀한 것이 오래 계속되지 못하느니라.

◇ 素書…책 이름. 먼저 한(漢)나라의 황석공(黃石公)이 지은 책인데 이것은 지금 전하지 아니하나 그 후 송(宋)나라 장상영(張商英)이가 주(註)를 달아 내었다.

施恩勿求報하고 與人勿追悔하라.

[意] 은혜를 베풀거든 도로 받을 생각을 말고 남에게 주었거든 후에 뉘우치지 말지니라.

孫思邈이 曰膽欲大而心欲小하고 知欲圓而行欲方이니라.

[意] 손사막이 말하기를 담력은 크고자 하나 마음은 작아지고 지혜는 원만하고자 하되 행실은 모가 나느니라.

◇ 孫思邈…唐(당)나라 名醫(명의).

念念要如臨戰日하고 心心常似過橋時니라.

〔意〕 생각하고 생각하는 것을 매일 싸움에 나아갔을 때와 같이 하고 마음은 늘 다리를 건느는 때와 같이 조심하여야 하느니라.

懼法朝朝樂이오 欺公日日憂니라.

〔意〕 법을 두려워하면 언제나 즐거울 것이요 나라 일을 속이면 날마다 근심이 되느니라.

朱文公이 曰守口如瓶하고 防意如城하라.

〔意〕 주문공이 말하기를 입을 지키는 것은 병과 같이 하고 뜻을 막기는 성을 지키는 것같이 하라.

◇ 朱文公…支那南宋(지나남송)의 大儒、宋學의 大成者、곧 (朱子) 그 學을 말하되 朱子學이라 함。名은 희(熹) 字는 元晦(원회) 仲晦(중회) 號는 晦庵(회암) 晦翁(회옹) 雲谷(운곡) 宋의 寧宗=慶元六年卒

心不負人이면 面無慙色이니라.

〔意〕 마음으로 남에게 지지않으면 얼굴에 부끄러운 빛이 없느니라.

人無百歲人이나 枉作千年計니라.

〔意〕 사람은 백살 사는 사람이 없으나 잘못은 천년의 계교를 짓느니라.

寇萊公六悔銘에 云官行私曲失時悔요 富不儉用貧時悔요 藝
不少學過時悔요 見事不學用時悔요 醉後狂言醒時悔요 安不
將息病時悔니라.

〔意〕 구래공의 육회명에 이르기를 벼슬아치가 사사로운 일을 행하면 물러갈 때에 뉘우칠 것이
요 돈이 많을 때에 아껴 쓰지 아니하면 가난하여져서 뉘우칠 것이요 재주를 믿고 어려서 배
우지 아니하면 시기가 지났을 때에 뉘우칠 것이요 일을 보고 배우지 아니하면 쓸 때가 되면
뉘우칠 것이요 취한 후에 함부로 말하면 취함이 깨어서 뉘우칠 것이요 건강할 때에 몸을 조
심하지 아니하면 병이 든 때에 뉘우칠 것이니라.

◇ 寇萊公…寇準(구준) 字는 平仲(평중) 宋代의 정치가.

益智書에 云寧無事而家貧이언정 莫有事而家富요 寧無事而住
茅屋이언정 不有事而住金屋이요 寧無病而食麄飯이언정 不有病

三三

而服良藥이니라.

〔意〕 익지서에 이르기를 차라리 아무 사고없이 집이 가난할지언정 사고 있으면서 집이 부자가 되지 말 것이요 차라리 아무 사고없이 나쁜 집에서 살지언정 사고 있으면서 살지 말 것이요 차라리 병이 없이 거친 밥을 먹을지언정 병이 있어 좋은 약을 먹지 말 것이니라.

心安茅屋穩이오 性定菜羹香이니라.

〔意〕 마음이 편안하면 띠집(좋지 못한 자기집)이라도 편안할 것이요 성품이 안정(고요)하면 나물국도 향기로우니라.

景行錄에 云責人者는 不全交요 自恕者는 不改過니라.

〔意〕 경행록에 이르기를 사람을 꾸짖는 자는 잘 사귀지 못할 것이요 자기를 용서하는 자는 허물을 고치지 못하느니라.

夙興夜寐하여 所思忠孝者는 人不知나 天必知之요 飽食煖衣하여 怡然自衛者는 身雖安이나 其如子孫에 何오.

〔意〕 아침에 일어나서부터 밤이 깊어 잘 때까지 늘 충성과 효도를 생각하는 사람은 알지

못하나 하늘이 반드시 알 것이요 배부르게 먹고 따뜻한 옷을 입고 기뻐하며 스스로 위호하는 자는 몸은 비록 편안할 것이나 그 자손에게는 어찌 할 것이요.

以愛妻子之心으로 事親則曲盡其孝요 以保富貴之心으로 奉君則無往不忠이오 以責人之心으로 責己則寡過요 以恕己之心으로 恕人則全交니라.

〔意〕 아내와 아들을 사랑하는 마음으로써 어버이를 섬기면 그 효도에 곡진(마음과 정성을 다함)할 것이요 부귀를 보전하는 마음으로써 임금을 받들면 어느 때나 충성이 아니됨이 없고 남을 꾸짖는 마음으로써 스스로 자기를 책하면 허물이 적을 것이요 자기를 용서하는 마음으로써 남을 용서하면 완전히 사귀느니라.

爾謀不臧이면 悔之何及이며 爾見不長이면 敎之何益이리오 利心專則背道요 私意確則滅公이니라.

〔意〕 네 꾀가 옳지 못하면 후회한들 무엇이 되며 너의 보는 것이 좋지 못하면 가르친들 무엇이 이로운 바 있으리요 자기 이익만 생각하면 도(道)에 어그러지고 사사로운 뜻이 굳으면 큰일을 다하지 못하느니라.

生事事生이오 省事事省이니라.

〔意〕 일을 만들어 하면 일이 생기고 일을 덜면 일이 없어지니라.

戒 性 篇

사람은 하늘로부터 선한 성품을 타고 난다 인간 본연의 성품이다.

景行錄에 云人性이 如水하야 水一傾則不可復이오 性一縱則不可反이니 制水者는 必以堤防하고 制性者는 必以禮法이니라.

〔意〕 경행록에 이르기를 사람의 마음은 물과 같아서 물은 한 번 기울어지면 가히 다시 회복 못 할 것이요 마음은 한 번 놓으면 바로 잡을 수 없을 것이니 물을 잡으려면 반드시 둑을 쌓음으로써 되고 마음을 옳게 하려면 반드시 예법을 지킴으로써 되느니라.

忍一時之忿이면 免百日之憂이니라.

〔意〕 한 때의 분한 것을 참으면 백날의 근심을 면할 수 있느니라.

得忍且忍이오 得戒且戒하라 不忍不戒면 小事成大니라.

〔意〕 참을 수 있으면 참고 또 참을 것이오 경계할 수 있거든 또 경계하라. 참지 못하고 경계하지 않으면 조그마한 일이 크게 되느니라.

愚濁生嗔怒는 皆因理不通이라 休添心上火하고 只作耳邊風하라 長短은 家家有요 炎凉은 處處同이라 是非無相實하여 究竟摠成空이니라.

〔意〕 어리석고 똑똑하지 못한 이가 꾸짖고 성을 내는 것은 모두 모든 일의 이치를 잘 알지 못함이니라. 마음 위에 화를 더하지 말고 다만 좋지 못한 일은 들은체만체하라. 길고 짧은 것은 집집이 다 있을 것이요 따뜻하고 서늘함은 곳곳이 같으니라. 옳고 그름은 서로의 실제 모양이 없어서 마침내는 모두가 다 빈것이 되느니라.

子張이 欲行에 辭於夫子할새 願賜一言이 爲修身之美하노이다 子─曰百行之本이 忍之爲上이니라 子張이 曰何爲忍之닛고 子─曰天子─忍之면 國無害하고 諸侯─忍之면 成其大하고 官吏─忍之면 進其位하고 兄弟─忍之면 家富貴하고 夫妻─忍之면 終

其世하고 朋友—忍之면 名不廢하고 自身이 忍之면 無禍害니라.

〔意〕 자장이 행하고자 공자께 하직할새 한 말씀을 주셔서 자기의 행실에 대하여 악을 고치고 선으로 나가는 데의 아름다움을 삼을 것을 원하나이다. 공자가 말씀하시기를 모든 행실의 근본은 참는 것이 그 으뜸이 되느니라. 자장이 말하기를 한 나라의 임금이 참을 것 같으면 나라에 해가 없고 임금을 섬기는 사람들이 참을 것 같으면 그것을 크게 이루고 벼슬아치가 참을 것 같으면 그 벼슬이 올라가고 형제가 참을 것 같으면 집이 부귀하고 남편과 아내가 참을 것 같으면 그 일을 잘 마치고 친구가 참을 것 같으면 이름이 깎이지 아니하고 자기 스스로가 참을 것 같으면 해로운 일이 없느니라.

子張이 曰不忍則如何닛고 子—曰天子—不忍이면 國空虛하고 諸侯—不忍이면 喪其軀하고 官吏—不忍이면 刑法誅하고 兄弟—不忍이면 各分居하고 夫妻—不忍이면 令子孤하고 朋友—不忍이면 情意疎하고 自身이 不忍이면 患不除니라 子張曰善哉善哉라 難忍難忍이여 非人不忍이오 不忍非人이로다.

〔意〕 자장이 말하기를 그러면 참지 아니하면 어떠합니까. 공자가 말씀하시기를 한 나라의 임금

이 참지 아니하면 나라가 아무 것도 없이 텅 비고 제후가 참지 아니하면 그 몸을 잃어버리

고 벼슬아치가 참지 아니하면 형법으로 베히게 되고 형제가 참지 아니하면 각각 헤어져서

살게 되고 남편과 아내가 참지 아니하면 자식을 외롭게 하게 되고 친구가 참지 아니하면 정

과 뜻이 서로 갈리고 스스로가 참지 아니하면 근심이 덜리지 아니하느니라. 자장이 말하기

를 참으로 좋도다. 아아 참는 것은 참말로 어렵도다. 사람이 아니면 참지 못할 것이요. 참

지 못할 것 같으면 사람이 아니로다.

景行錄에 云屈己者는 能處重하고 好勝者는 必遇敵이니라.

〔意〕 경행록에 이르기를 스스로 굽히는 자는 중요한 일을 잘 처리하고 이기는 것을 좋아하는 자

는 반드시 적을 만나느니라.

惡人이 罵善人커든 善人은 摠不對하라 不對는 心淸閑이오 罵者는 口熱沸니라 正如人唾天하여 還從己身墜니라.

〔意〕 악한 사람이 착한 사람을 꾸짖거든 착한 사람은 전연 대하지 마라 대하지 않는 이는 마음

이 깨끗하고 한가할 것이요 꾸짖는 자는 입에 불이 붙는 것처럼 뜨겁고 끓느니라. 바로 사

람이 하늘에다 대고 침을 뱉는 것 같아서 그것이 도루 자기 몸에 떨어지느니라.

我若被人罵라도 佯聾不分說하라 譬如火燒空하여 不救自然滅이라 我心은 等虛空이어늘 摠爾飜脣舌이니라

〔意〕 내가 만일 남에게 욕을 먹을 지라도 거짓 귀머거리같이 말을 나누지 말 것이니라。 비유하건대 불이 아무 것도 없는 것을 태우는 것과 같아서 그것을 끄려고 하지 아니하여도 저절로 꺼지느니라。 내 마음은 아무 것도 없는 것과 같거늘 너의 입술과 혀만이 모두 쉬지 않고 자꾸 엎쳤다 뒤쳤다 하느니라。

凡事에 留人情이면 後來에 好相見이니라。

〔意〕 모든 일에 인자스럽고 따뜻한 정을 두면 장차 좋게 서로 보느니라。

勤 學 篇

우리의 삶을 풍요롭게 하는 것은 배움이다。 마땅히 배움에 힘쓰는 것이 인간이 할 일이다。

子ㅣ曰博學而篤志하고 切問而近思면 仁在其中矣니라。

〔意〕 공자가 말씀하시기를 널리 배워서 뜻을 두텁게 하고 묻기를 진실로 하여 생각을 가까이 하면 어짐이 그 가운데 있느니라。

莊子—曰人之不學은 如登天而無術하고 學而智遠이면 如披祥

雲而覩青天하고 登高山而望四海니라.

〔意〕 장자가 말하기를 사람이 배우지 않음은 재주없이 하늘에 올라가려고 하는 것과 같고 배워

서 아는 것이 멀어지면 길조의 구름을 헤치고 푸른 하늘을 보는 것 같고 높은 산에 올라가

서 사방의 바다를 바라보는 것 같으니라.

◇ 禮記…戴聖(대성)著、小戴禮記(소대례기)를 말함.

禮記에 曰玉不琢이면 不成器하고 人不學이면 不知義니라.

〔意〕 예기에 말하기를 옥은 좋지 아니하면 그릇이 되지 못하고 사람은 배우지 않으면 의를 알

지 못하느니라.

太公이 曰人生不學이면 如冥冥夜行이니라.

〔意〕 태공이 말하기를 사람이 배우지 아니하면 어둡고 어두운 밤에 다니는 것과 같으니라.

韓文公이 曰人不通古今이면 馬牛而襟裾니라.

〔意〕 한문공이 말하기를 옛날과 지금의 성인의 가르침을 알지 못하면 금수에 옷을 입힌 것과

같으니라.

◇ 韓文公…唐代사람、 名은 愈(유) 字는 退之(퇴지) 唐宋八大家의 一人。

朱文公이 曰家若貧이라도 不可因貧而廢學이요 家若富라도 不可恃富而怠學이니 貧若勤學이면 可以立身이요 富若勤學이면 名乃光榮이리니 惟見學者顯達이요 不見學者無成이니라 學者는 乃身之寶요 學者는 乃世之珍이니라 是故로 學則乃爲君子요 不學則爲小人이니 後之學者는 宜各勉之니라.

[意] 주문공이 말씀하시기를 집이 만약 가난하더라도 가히 가난하므로 인하여 배우는 것을 버리지 말 것이요 집이 만약 넉넉하더라도 가히 넉넉한 것을 믿고 배움을 게을리 하지 말 것이니 가난하기는 하지만 만일 배움을 부지런히 하면 가히 그것으로써 몸을 세울 것이요 넉넉하더라도 배움을 부지런히 하면 이름이 빛날 것이니라. 오직 배워서 지식을 넓히는 자는 벼슬과 좋은 평판이 높아지는 것을 볼 것이요 배우지 않아서 지식을 넓히지 못하는 자는 목적을 이루지 못하는 것을 볼 것이니라. 배우는 자는 이것이 몸의 보배요 배우는 자는 이것이 이 세상의 보배이니라. 이러므로 배우는 자는 군자가 되는 것이요 배우지 아니하면 천한 소

인이 될 것이니 후에 배우는 자는 마땅히 각각 힘써야 하느니라.

徽宗皇帝—曰學者는 如禾如稻하고 不學者는 如蒿如草로다 如

禾如稻兮여 國之精糧이요 世之大寶로다 如蒿如草兮여 耕者憎

嫌하고 鋤者煩惱니라 他日面墻에 悔之已老로다

[意] 휘종 황제가 말하기를 배우는 자는 낟알 같고 벼 같고 배우지 아니하는 자는 쑥 같고 풀 같도다. 아아 낟알 같고 벼 같음이여 나라의 좋은 양식이요 온세상의 보배로다. 그러나 쑥 같고 풀 같음이여 밭을 가는 자가 보기 싫어 미워하고 밭을 매는 자가 수고롭고 더욱 힘이 드느니라. 다음 날에 서로 만날 때에 뉘우친들 이미 그때는 늙었도다.

◇ 徽宗…北宋 第八代 임금

論語에 曰學如不及이요 惟恐失之니라.

[意] 논어에 말하기를 배우는 것은 다하지 못한 것같이 할 것이요, 오직 배운 것을 잊을까 두려워 할지니라.

◇ 論語…孔子의 言行錄(四書의 하나) 二十卷

四三

訓 子 篇

자식을 잘 살게 하기 위해서는 글자 한자라도 더 가르치고 기술 하나라도 더 익히는 일이 중요하다.

景行錄에 云賓客不來門戶俗하고 詩書無敎子孫愚니라.

〔意〕경행록에 이르기를 손님이 오지 아니하면 집안이 천하여 지고 시서(詩經과 書經)를 가르치지 않으면 자손이 어리석으니라.

莊子ㅣ曰事雖小나 不作이면 不成이오 子雖賢이나 不敎면 不明이니라.

〔意〕장자가 말하기를 일은 비록 작더라도 하지 않으면 이루지 못할 것이요, 자식은 비록 어질지라도 가르치지 아니하면 현명하지 못하느니라.

漢書에 云黃金滿籯이 不如敎子一經이요 賜子千金이 不如敎子一藝니라.

〔意〕한서에 이르기를 금이 상자에 가득히 있는 것이 자식에게 한 경서를 가르침만 같지 못할 것이니라.

◇ 漢書…史書, 支那前漢의 史記, 後漢의 班固(반고) 著.

至樂은 莫如讀書요 至要는 莫如敎子니라.

〔意〕 지극히 즐거움은 책을 읽는 것만 같음이 없을 것이요 지극히 필요한 것은 자식을 가르치는 것만 같음이 없나니라.

呂榮公이 曰內無賢父兄하고 外無嚴師友而能有成者ㅣ鮮矣니라.

〔意〕 여영공이 말하기를 집안에 지혜로운 어버이와 형이 없고 밖으로 엄한 스승과 벗이 없으면 능히 뜻하는 것을 이룰 수 있는 자가 드므니라.

太公이 曰男子失敎면 長必頑愚하고 女子失敎면 長必麁疎니라.

〔意〕 태공이 말하기를 남자를 가르치지 아니하면 자라서 반드시 부랑하고 어리석어지고 여자도 가르치지 않으면 자라서 반드시 거칠고 솜씨가 없느니라.

男年長大어든 莫習樂酒하고 女年長大어든 莫令遊走니라.

〔意〕 남자가 나이를 먹어 자라서 크거든 풍악과 술 먹기를 배우지 말게 하고 여자가 나이를 먹어 자라서 크거든 놀러다니지 말게 할지니라.

嚴父는 出孝子하고 嚴母는 出孝女니라.

〔意〕 엄한 아버지는 효자를 내고 엄한 어머니는 효녀를 길러 내느니라.

憐兒어든 多與棒하고 憎兒어든 多與食하라.

〔意〕 아이를 어엿비 여기거든 매를 많이 쥬고 아이를 미워하거든 밥을 많이 주라.

人皆愛珠玉이나 我愛子孫賢이니라.

〔意〕 남은 모두 귀중한 주옥을 사랑하나 나는 자손 어진 것을 사랑 하느니라.

省 心 篇 (上)

景行錄에 云寶貨는 用之有盡이요 忠孝는 享之無窮이니라.

〔意〕 경행록에 이르기를 보배는 쓰며는 다함이 있고 충성과 효성은 누려도 다함이 없느니라.

家和貧也好어니와 不義富如何오 但存一子孝면 何用子孫多리오.

〔意〕 항상 자신을 성찰하는 것으로 발전을 가져오고 대성을 이룩할 수 있다.

〔意〕집안이 서로 뜻이 맞고 정다우면 가난하여도 좋거니와 서로 뜻이 맞지 아니하면 돈이 많

父不憂心因子孝요 夫無煩惱是妻賢이라 言多語失皆因酒요

은들 무엇 할 것이요 오직 한 자식만 어버이를 섬긴다면 자손이 많아서 무엇에 쓰리요。

〔意〕아버지의 마음을 근심되지 않게 하는 것은 자식이 효도하는 데 있는 것이요 남편의 마음

義斷親疎只爲錢이라。

을 괴롭히지 않게 하는 것은 아내의 어진데 있는 것이니라。말을 많이 하여 말에 실수함은

〔意〕모두 술을 먹음에 인함이요 의가 끊어지고 친함이 갈라지는 것은 다만 돈 때문이니라。

旣取非常樂이어든 須防不測憂니라。

〔意〕이미 심상치 못한 즐거움을 가졌거던 마땅히 헤아리지 못할 근심이 올 것을 방비할지니라。

得寵思辱하고 居安慮危니라。

〔意〕사랑을 받으면 욕을 생각하고 편안한 곳에 살으면 위험한 것을 생각할 것이니라。

榮輕辱淺이오 利重害深이니라。

〔意〕 영화가 가벼우면 욕됨이 얕고 이익이 크면 해가 깊으니라.

甚愛必甚費요 甚譽必甚毀요 甚喜必甚憂요 甚臟必甚亡이니라.

〔意〕 심히 사랑하면 반드시 심히 허비하고 심히 칭찬하면 반드시 심히 헐고 심히 기뻐하면 반드시 심히 근심되고 심히 탐장하면 반드시 심히 망하느니라.

子ー曰不觀高崖면 何以知顚墜之患이며 不臨深泉이면 何以知沒溺之患이며 不觀巨海면 何以知風波之患이리오.

〔意〕 공자가 말씀하시기를 높은 낭떠러지를 보지 아니하면 어찌 넘어떨어질 근심을 알 것이며 깊은 샘에 가지 아니하면 어찌 빠져 죽을 근심을 알 것이며 큰 바다를 보지 아니하면 풍파가 일어나는 무서움을 어찌 알 것이요.

欲知未來진대 先察已然이니라.

〔意〕 아직 오지 아니한 일을 알고자 할진대 먼저 앞서서 그러할 것을 살필지니라.

子ー曰明鏡은 所以察形이오 往者는 所以知今이니라.

〔意〕공자가 말씀하시기를 맑은 거울은 이로써 모양을 살필 수 있고 지나간 일은 이로써 현재의 것을 알 수 있느니라.

過去事는 如明朝이요 未來事는 暗似漆이니라.

〔意〕지나간 일은 거울과 같이 잘 알 수 있고 아직 오지 아니한 일은 옷칠을 한 것과 같이 어둡고 막막하느니라.

景行錄에 云明朝之事를 薄暮에 不可必이요 薄暮之事를 晡時에 不可必이니라.

〔意〕경행록에 이르기를 내일 아침의 일을 저녁 때에 가히 꼭 그렇게 된다고 작정하지 못할 것이요. 저녁 때의 일을 오후 네 시쯤 가히 꼭 그렇게 된다고 작정하지 못할 것이니라.

◇ 晡時…신(申)시. 지금의 오후 세 시부터 네 시까지.

天有不測風雨하고 人有朝夕禍福이니라.

〔意〕하늘에는 헤아리지 못할 바람과 비가 있고 사람은 아침 저녁으로 화와 복이 있느니라.

未歸三尺土하얀 難保百年身이요 已歸三尺土하얀 難保百年墳

이니라.

〔意〕석자되는 흙 속에 돌아가지 아니하고서는 몸을 백년 잘 지키기 어려울 것이요 이미 석자되는 흙 속에 돌아가서는 즉 죽은 뒤에는 백년간 무덤을 잘 지키기 어려울 것이니라.

景行錄에 云木有所養則根本固而枝葉茂하야 棟樑之材成하고 水有所養則泉源壯而流派長하야 灌漑之利博하고 人有所養則志氣大而識見明하야 忠義之士出이니 可不養哉아.

〔意〕경행록에 이르기를 나무를 기르는 바 있은즉 뿌리 박힌 것이 굳고 나뭇가지에 잎사귀가 우거져서 기둥과 들보의 재목을 이루고 수원을 잘 만들어 놓으면 샘의 흘러나오는 곳이 힘차고 흘러내려가는 물가닥이 길어서 논물을 대는 좋은 일을 널리 행하고 사람을 기르는 바 있은즉 마음과 기상이 뛰어나고 절개가 높아서 배워서 아는 것과 마음에 생각하는 것이 밝아서 성실하고 정직하고 뜻이 지키어 변하지 아니하게 하고 서로 사귀는 도리를 행하여 학문을 닦은 사람이 되나니 가히 기르지 아니할 것이냐.

自信者는 人亦信之하나니 吳越이 皆兄弟요 自疑者는 人亦疑之

하나니 **身外ㅡ皆敵國**이니라.

〔意〕 스스로를 믿는 자는 남도 또한 자기를 믿나니 오나라와 월나라와 같은 적국 사이라도 다 형제와 같이 될 수 있고 스스로를 믿지 못하는 자는 남도 또한 자기를 믿어 주지 않나니 자기 이외에는 모두 원수와 같은 나라가 되느니라.

◇ 吳越…吳나라 越나라.

疑人莫用하고 **用人勿疑**니라.

〔意〕 의심스러운 사람은 쓰지 말 것이고 사람을 쓰거든 의심하지 말지니라.

諷諫에 **云水底魚天邊雁**은 **高可射兮低可釣**어니와 **惟有人心咫尺間**에 **咫尺人心不可料**니라

〔意〕 풍간에 이르기를 물 속 깊이 있는 고기와 하늘 높이 떠다니는 기러기는 높은 곳에 있으나 깊은 곳에 있으나 쏘고 낚을 수 있거니와 오직 사람의 마음은 가까운 곳에 있는데 그 가까운 사람의 마음은 가히 미루어 생각하지 못하느니라.

◇ 諷諫…책 이름.

畵虎畵皮難畵骨이요 知人知面不知心이니라.

〔意〕 범을 그리되 모양은 그릴 수 있으나 뼈는 그리기 어려울 것이요 사람을 알되 얼굴은 아나 마음은 알지 못하느니라.

對面共話하되 心隔千山이니라.

〔意〕 얼굴은 맞대고 서로 이야기는 하되 마음은 멀리 떨어져 있느니라.

海枯終見底나 人死不知心이니라.

〔意〕 바다의 물이 마르면 나중에는 속이 보이나 사람은 죽어도 마음은 알지 못하느니라.

太公이 曰凡人은 不可逆相이요 海水는 不可斗量이니라.

〔意〕 태공이 말하기를 보통 사람은 운명을 거스리지 못할 것이요 바닷물은 가히 말로 되지 못하느니라.

景行錄에 云結怨於人은 謂之種禍요 捨善不爲는 謂之自賊이라.

〔意〕 경행록에 이르기를 사람과 원수를 맺음은 이것이 곧 화의 근본이 되고 착한 것을 버리고 착한 일을 하지 아니함은 이것이 곧 자기의 도둑이 되느니라.


省心篇(上)

若聽一面說이면 便見相離別이니라.

〔意〕 만일 한편 말만 들으면 별안간 서로 사이가 멀어짐을 볼 것이니라.

飽煖엔 思淫慾하고 飢寒엔 發道心이니라.

〔意〕 배부르고 따뜻한 곳에서 호강하게 살면 음탕한 마음이 생기고 굶주리고 추운 곳에서 고생하여 살면 사람이 지켜야 옳은 생각이 일어나느니라.

疏廣이 曰賢人多財則損其志하고 愚人多財則益其過니라.

〔意〕 소광이 말하기를 어진 사람이 재물이 많으면 그 뜻을 손상하고 어리석은 사람이 재물이 많으면 그 허물을 더 하느니라.

◇ 疏廣…字는 仲翁(중옹) 蘭陵(란능)人.

人貧智短하고 福至心靈이니라.

〔意〕 사람이 가난하면 지혜가 짧아지고 복이 이르면 마음이 영통하여 지나니라.

不經一事면 不長一智니라.

〔意〕 한 가지 일을 겪지 아니하면 한 가지의 슬기가 자라지 아니하느니라.

五二

是非終日有라도 不聽自然無니라.

〔意〕 옳은 것과 그른 것이 아침부터 저녁까지 있을 지라도 듣지 아니하면 저절로 없어지느니라.

來說是非者는 便是是非人이니라.

〔意〕 와서 남의 옳고 그름을 말하는 자는 마땅히 이것이 옳고 그르다고 시비하는 사람이니라.

擊壤詩에 云平生에 不作皺眉事하면 世上에 應無切齒人이니 大名을 豈有鐫頑石가 路上行人이 口勝碑니라.

〔意〕 격양시에 이르기를 평생에 눈썹을 찡그리는 일을 만들지 아니하면 세상에 반드시 이를갈며 원수같이 여길 사람이 없나니 크게 난 이름을 어찌 뜻없는 돌에 새길 것인가. 길에 지나다니는 사람의 입으로 말하는 것이 비석보다 나으니라.

有麝自然香이니 何必當風立고.

〔意〕 사향이 있으며는 저절로 향기로우니 어찌 반드시 바람이 불어야만 향기가 나겠는가.

有福莫享盡하라 福盡身貧窮이요 有勢莫使盡하라 勢盡冤相逢

이니라 福兮常自惜하고 勢兮常自恭하라 人生驕與侈는 有始多無

終이니라.

〔意〕 복이 있으면 다 누리지 말라 복이 다하면 몸이 구차하고 궁할 것이요 권세가 있거던 함부로 부리지 말라 권세가 다하면 원수와 서로 만나느니라 복이 있거던 늘 스스로 아끼고 권세가 있거던 늘 스스로 고분고분히 하라 사람이 살아있는는데 교만한 것과 자기에게 맞지 않는 호사는 처음 시작한 때에는 많으나 나중에는 다 없어지느니라.

王參政四留銘에 曰留有餘不盡之巧하야 以還造物하고 留有餘 不盡之祿하야 以還朝廷하고 留有餘不盡之財하야 以還百姓하고 留有餘不盡之福하야 以還子孫이니라.

〔意〕 왕참정의 사유명에 말하기를 남은 것이 있고 다하지 않은 손재주를 조물에게 돌리고 남은 것이 있고 다하지 아니한 녹을 조정에게 돌리고 남은 것이 있고 다 쓰지 아니한 재산을 남기어 백성에게 돌리고 남은 것이 있고 다하지 아니한 복을 남기어 자손에게 돌릴지니라.

黃金千兩이 未爲貴요 得人一語ㅣ 勝千金이니라.

〔意〕황금 천 냥의 돈이 귀하지 아니할 것이요 사람의 좋은 말 한 마디를 얻는 것이 많은 돈보다 나으니라.

巧者는 拙之奴요 苦者는 樂之母니라.

〔意〕재주 있는 자는 옹졸한 자의 종이 되고 고생하는 것은 즐거움의 어머니니라.

小船은 難堪重載요 深逕은 不宜獨行이니라.

〔意〕작은 배에는 물건을 무겁게 실으면 견디기 어려울 것이요 으슥한 길은 혼자 다니기에 좋지 못하니라.

黃金이 未是貴요 安樂이 値錢多니라.

〔意〕황금이 귀한 것이 아니요 편안하고 즐거운 것이 돈이 많은 가치가 되느니라.

在家에 不會邀賓客이면 出外에 方知少主人이니라. 〔意〕집에 있어서 손님을 맞아 모실 줄 모르면 다른 집에 손님으로 가 보아야 이제 주인 적은 줄을 알지니라.

貧居鬧市無相識이요 富住深山有遠親이니라.

〔意〕 가난하게 살면 떠들고 시끄럽고 사람 많은 시장에서라도 서로 아는 사람이 없고 넉넉하게 살면 집은 산중에 살아도 먼 곳에 사는 친구가 있느니라.

人義는 盡從貧處斷이요 世情은 便向有錢家니라.

〔意〕 사람의 서로 사귀는 도리는 가난한 데에서 끊어지는 것이요 온 무리의 서로 사귀는 정과 뜻은 오로지 돈이 있는 부자 집을 향하느니라.

寧塞無底缸이언정 難塞鼻下橫이니라.

〔意〕 차라리 밑 없는 항아리는 막을 수 있을지언정 코 아래 빗긴 곳 즉 입은 막기 어려우니라.

人情은 皆爲窘中疏니라.

〔意〕 사람의 서로 사귀는 참다운 정과 뜻은 모두 군색한 가운데서 생기게 되느니라.

史記에 曰郊天禮廟는 非酒不享이요 君臣朋友는 非酒不義요 鬪爭相和는 非酒不勸이라 故로 酒有成敗而不可泛飲之니라.

〔意〕 사기에 말하기를 하늘에 제사를 지내고 사당에 예할 때에는 술이 아니면 신령이 제물을 받지 아니할 것이요 임금과 신하와 친구는 술이 아니면 의롭지 못할 것이요 싸움을 하고 서

로 화합에는 술이 아니면 서로 권하지 못하느니라 그런고로 술은 성공과 실패를 얻는 것으로 가히 함부로 마시지 못하느니라.

◇ 史記…支那의 歷史로 前漢의 司馬遷(사마천) 著.

子ㅣ曰 士ㅣ志於道而恥惡衣惡食者는 未足與議也니라.

〔意〕 공자가 말씀하시기를 선비가 마땅히 하여야할 길을 닦음을 뜻한 사람이 나쁜 옷을 입고 좋지 못한 밥을 먹는 것을 부끄러워하는 자는 서로 의논할 사람이 못되느니라.

荀子ㅣ曰 士有妬友則賢交不親하고 君有妬臣則賢人不至니라.

〔意〕 순자가 말하기를 선비가 벗을 투기하는 일이 있으면 어진 사람과 서로 사귀지 못하게 되고 임금이 신하를 투기하면 어진 사람이 오지 아니 하느니라.

天不生無祿之人하고 地不長無名之草이니라.

〔意〕 하늘은 녹 없는 사람을 내지 아니하고 땅은 이름 없는 풀을 기르지 아니하느니라.

大富는 由天하고 小富는 由勤이니라.

〔意〕 큰 부자는 하늘에 말미암고 작은 부자는 부지런한 데에 말미암느니라.

成家之兒는 惜糞如金하고 敗家之兒는 用金如糞이니라.

〔意〕 집을 이룩할 아이는 똥을 아끼기를 금같이 하고 집을 망하게 할 아이는 돈 쓰기를 똥과 같이 하느니라.

康節邵先生이 曰閑居에 愼勿說無妨하라 纔說無妨便有妨이니라 爽口勿多能作疾이요 快心事過必有殃이라 與其病後能服藥으론 不若病前能自防이니라.

〔意〕 강절소 선생이 말하기를 한가롭게 사는 것에 삼가 방해되는 것이 없다고 말하지 말라 겨우 방해되는 것이 없다고 말하자 마자 문득 방해되는 일이 생기느니라 입에 상쾌한 것을 지나치게 많이 먹으면 능히 병을 만드는 것이요 마음에 상쾌한 일이 지나면 반드시 재앙이 있느니라 병이 생긴 후에 약을 먹는 것으로는 병이 나기 전에 스스로 조심하는 것만 같지 못하느니라.

梓童帝君垂訓에 曰妙藥도 難醫冤債病이요 橫財도 不富命窮

人이라 生事事生을 君莫怨하고 害人人害를 汝休嗔하라 天地自然皆有報하니 遠在兒孫近在身이니라.

〔意〕 재동제군이 훈계를 내려 말하기를 묘한 약이라도 매우 원망스러운 병은 고치기 어려운 것이요 횡재하여도 목숨에 궁한 이를 부하게 할 수 없느니라 일이 생기는 것을 그대는 원망하지 말고 사람을 해하고 해롭게 하는 사람을 너는 꾸짖지 마라 하늘과 땅이 저절로 갚음이 다 있나니 멀으면 자식과 손자에게 있고 가까우면 자기 몸에 있느니라.

◇ 梓童…支那四川省의 한 고을 이름.

花落花開開又落하고 錦衣布衣更換着이라 豪家未必常富貴요 貧家未必長寂寞이라 扶人未必上靑霄요 推人未必塡邱壑이라 勸君凡事를 莫怨天하라 天意於人에 無厚薄이니라.

〔意〕 핀 꽃도 때가 지나면 떨어지고 꽃이 피었다 또 떨어지고 비단옷도 다시 베옷으로 바꿔 입느니라. 넉넉하여 호화로운 집도 반드시 늘 부귀한 것은 아니요 가난한 집도 반드시 오래 적적하고 쓸쓸하지 않느니라. 사람의 도움을 받아도 반드시 하늘에 올라가지 못할 것이요 사람을 믿어도 반드시 골짜기와 구렁에 떨어지지 아니 하느니라. 그대에게 권하노니

堪歎人心毒似蛇라 誰知天眼轉如車요 去年妄取東隣物터니

今日還歸北舍家라 無義錢財湯潑雪이요 儻來田地水推沙니라

若將狡譎爲生計면 恰似朝雲暮落花니라.

〔意〕 사람의 마음이 독하기가 뱀과 같음을 한탄하여 마지 않는 바이라 누가 하늘에서 보는 눈

이 수레같이 돌아가는 것을 알 것이요 지나간 해에 망녕되게 동쪽 이웃에 있는 물건을 탐내

어 가져 왔더니 오늘날 도루 북쪽집으로 물건은 가고 말더라. 의리가 아닌 돈과 재물은 끓

는 물에서 녹는 눈과 같이 없어질 것이요、우연히 얻은 전답은 물에 밀려온 모래이니라. 만

약 간사한 꾀로써 생활을 유지하는 방법을 삼으면 아침에 떠오르는 구름과 저녁에 시들어지

는 꽃과 같이 오래 가지 못하느니라.

無藥可醫卿相壽요 有錢難買子孫賢이니라.

〔意〕 약은 가히 경상과 같은 귀한 목숨도 고칠 수 없을 것이요 돈은 있다 하더라도 자손의 어

짊을 사기는 어려울 것이니라.

모든 일에 하늘을 원망하지 마라。하늘은 사람에게 후하고 박함이 없느니라.

一日淸閑一日仙이니라.

〔意〕하루라도 마음이 깨끗하고 한가하면 하루의 선인이 되느니라.

 省 心 篇 (下)

자기의 사욕을 극복하는 것은 근면과 검소로써 사람을 사랑하되 겸손하고 화평함을 첫째로 삼으라.

眞宗皇帝御製에 曰知危識險이면 終無羅網之門이요 擧善薦賢이면 自有安身之路라 施仁布德은 乃世代之榮昌이요 懷妬報冤은 與子孫之爲患이라 損人利己면 終無顯達雲仍이요 害衆成家면 豈有長久富貴리오 改名異體는 皆因巧語而生이요 禍起傷身은 皆是不仁之召니라.

〔意〕진종황제 어제에 말하기를 위태함을 알고 험한 것을 알면 마침내 그물을 늘어 놓은 문 곧 법망이 없어도 괜찮을 것이요 선한 일을 받들고 어진 일을 추천하면 스스로 몸이 편안할 길이 있을 것이니라. 인을 베풀고 덕을 폄은 곧 대를 거듭하여 영광스러울 것이요 시기하는 마음을 품고 원통한 것을 갚음은 자손에게 근심을 주는 것이 되느니라. 사람을 해롭게 하고

자기만 이롭게 하면 마침내 벼슬과 이름이 높아질 것이요 모든 백성을 해롭게
하고 부자가 되면 어찌 오래도록 부귀 하리요. 이름을 갈고 몸을 달리함은 모두 교묘한 말
에 인하여 생긴 것이요 화를 일으켜 몸을 상하게 하는 것은 다 이 어질지 못함이 부르는 것
이니라.

◇ 眞宗皇帝…宋나라 三代王.

神宗皇帝御製에 曰遠非道之財하고 戒過度之酒하며 居必擇隣
하고 交必擇友하며 嫉妬를 勿起於心하고 讒言을 勿宣於口하며 骨
肉貧者를 莫疎하고 他人富者를 莫厚하며 克己는 以勤儉爲先하고
愛衆은 以謙和爲首하며 常思已往之非하고 每念未來之咎하라
若依朕之斯言이면 治國家而可久니라.

〔意〕 신종황제 어제에 말하기를 사람으로서 마땅히 지켜야 할 도가 아닌 재물이면 멀리 하고
지나치게 술을 먹음을 주의하며 반드시 이웃을 가리어 살고 반드시 벗을 가리어 사귀며 남
을 시기함을 마음에 일으키지 말고 남을 헐어 말하지 말며 일가의 가난한 자를 등한히 하지
말고 다른 사람의 부함에 아첨하지 말고 사욕을 눌르는 것은 부지런 하고 아껴 쓰는 것이

첫째이고 온 사람을 사랑함에는 남을 높이고 자기를 낮추고 화함으로써 첫째를 삼으며 늘

지나간 날의 잘못 됨을 생각하고 언제든지 앞날의 허물을 생각하라. 만약 나의 이 말에 의

하면 나라를 다스림이 가히 오래갈 것이니라.

◇ 神宗皇帝…宋나라 第六代王.

高宗皇帝御製에 曰一星之火도 能燒萬頃之薪하고 半句非言도

誤損平生之德이라 身被一縷나 常思織女之勞하고 日食三飱이

나 每念農夫之苦하라 苟貪妬損은 終無十載安康하고 積善存仁

이면 必有榮華後裔니라 福緣善慶은 多因積行而生이요 入聖招

凡은 盡是眞實而得이니라.

〔意〕 고종황제 어제에 말하기를 한 점의 불도 능히 넓고 너른 곳에 있는 나무를 태우고

짧은 그른 말도 평생 동안의 덕을 한 점의 그릇치느니라. 몸에 한 오라기의 실을 입었으나 늘 베짜

는 여자의 수고로움을 생각하고 하루에 세 끼니의 밥을 먹으나 언제든지 밭에서 일하는 농

부의 괴로움을 생각하라. 그야말로 남을 미워하고 해롭게 하는 것을 탐내는 것은 마침내 십

년 동안 편안하고 건강함이 없고 선한 일을 쌓고 지혜로움을 남기면 반드시 후에 자손에게

영광스러움이 있느니라. 복이 착하고 좋은 일에 인연함은 많이 행하고 쌓음으로 생겨나는 것이요 거룩한 곳에 들어 모든 것에 뛰어남은 다 이것이 참된 것에서 얻은 것이니라.

王良이 曰欲知其君인대 先視其臣하고 欲識其人인대 先視其友하고 欲知其父인대 先視其子하라 君聖臣忠하고 父慈子孝이니라.

[意] 왕량이 말하기를 그 임금을 알려고 할진데 먼저 그 임금을 섬기는 사람을 볼 것이고 그 사람을 알려고 할진데 먼저 그 친구를 볼 것이고 그 아버지를 알려고 할진데 먼저 그 자식을 볼 것이니라. 임금이 거룩하면 임금을 섬기는 사람이 충성스럽고 아버지가 사랑하면 자식은 효행하느니라.

◇ 王良…明(支那)나라 吉水人。

家語에 云水至淸則無魚하고 人至察則無徒니라.

[意] 가어에 이르기를 물이 지극히 맑으면 고기가 없고 사람이 지극히 살필 것 같으면 친구가 없느니라.

◇ 家語…孔子家語를 말함。 十卷

許敬宗이 曰春雨 — 如膏나 行人은 惡其泥濘하고 秋月 — 揚輝나

盜者는 憎其照鑑이니라。

〔意〕 허경종이 말하기를 봄비는 기름과 같으나 길 가는 사람은 그 질척질척하는 진창을 싫어하고 가을의 달빛이 밝게 비치나 도둑놈은 그 밝게 비치는 것을 싫어하느니라。

◇ 許敬宗…唐나라 人 史家。

景行錄에 云大丈夫ㅣ見善明故로 重名節於泰山하고 用心精 故로 輕死生於鴻毛니라。

〔意〕 경행록에 이르기를 대장부는 착한 것을 보는 것이 밝으므로 이름과 뜻을 지키어 변하지 않음을 태산보다 중하게 여기고 마음 쓰기가 깨끗하므로 죽는 것과 사는 것을 아주 홍모(가볍게)와 같이 여기느니라。

悶人之凶하고 樂人之善하며 濟人之急하고 救人之危니라。

〔意〕 남의 흉한 것을 민망히 여기고 남의 착한 것을 즐겁게 여기며 남의 급한 것을 건지고 남의 위험한 것을 구하여야 되느니라。

經目之事도 恐未皆眞이어늘 背後之言을 豈足深信이리오。

〔意〕직접 보고 경험한 일도 모두 참되지 아니할까 두려워 하거늘 뒤에서 하는 말을 어찌 만족하게 깊이 믿으리요.

不恨自家汲繩短하고 只恨他家苦井深이로다.

〔意〕자기 집에 있는 두레박 줄이 짧다고 한탄하지 않고 오직 다른 집의 우물이 깊은 것을 한탄하는도다.

臟濫이 滿天下하되 罪拘薄福人이니라.

〔意〕부정한 재물을 취하는 사람이 천하에 가득 할지라도 죄는 복이 적은 사람에게 걸리느니라.

天若改常이면 不風卽雨요 人若改常이면 不病卽死니라.

〔意〕하늘이 만약 정당한 것을 고치면 바람이 아니면 곧 비가오고 사람이 만약 정당한 것을 고치면 병이 아니면 죽느니라.

壯元詩에 云國正天心順이요 官淸民自安이다 妻賢夫禍少요 子孝父心寬니라.

〔意〕 장원시에 이르기를 나라가 바르면 하늘의 마음은 순할 것이요 벼슬아치가 바르고 깨끗하며는 온 백성이 저절로 편안하느니라. 아내가 어질면 남편의 화가 적을 것이요 자식이 효도하며는 아버지의 마음이 너그러워 지느니라.

子ㅣ曰木縱繩則直하고 人受諫則聖이니라.

〔意〕 공자가 말씀하시기를 나무가 먹줄을 쫓으면 곧고 남이 말하여 주는 자기 잘못을 고치면 거룩하게 되느니라.

一派靑山景色幽러니 前人田土後人收라 後人收得莫歡喜하라

更有收人在後頭니라.

〔意〕 한줄기의 푸른 산에 보기 좋은 모양이 잠겼더라. 저 땅은 옛 사람이 가꾸던 밭인데 뒷 사람들이 거두는 것이다. 그러나 뒷 사람들은 기뻐하지 말라. 다시 거둘 사람은 뒤에 있느니라.

蘇東坡曰無故而得千金이면 不有大福이라 必有大禍이니라.

〔意〕 소동파가 말하기를 까닭이 없이 천금을 얻는 것은 큰 복이 있는 것이 아니라 반드시 큰 화가 있느니라.

◇ 蘇東坡…宋代의 宋四大家(詩人) 名은 軾(식) 號는 東坡。

康節邵先生이 曰有人이 來問卜하되 如何是禍福고 我虧人是

禍이요 人虧我是福이니라.

〔意〕 강절소 선생이 말하기를 나에게 자기의 운수를 묻는 사람이 있으나 어떠한 것이 화와 복일고. 내가 남을 해롭게 하면 이것이 화요. 남이 나를 해롭게 하면 이것이 복이니라.

大廈千間이라도 夜臥八尺이요 良田萬頃이라도 日食二升이니라.

〔意〕 큰집이 천간이라도 밤에 눕는 것이 여덟 자면 넉넉할 것이요 좋은 밭이 만 평이 있더라도 하루에 두 되만 있으면 먹느니라.

久住令人賤이요 頻來親也疏라 但看三五日에 相見不如初라.

〔意〕 오래 머물러 있으면 사람으로 하여금 천하게 여기고 자주 오면 친한 것이 멀어지느니라. 오직 사흘이나 닷새만에 서로 보는데도 처음 보는 것같지 않느니라.

渴時一滴은 如甘露요 醉後添盃는 不如無니라.

〔意〕 목이 마를 때 한 방울의 물은 단 이슬 같은 것이요 취한 후에 잔을 더하는 것은 안 먹는

것만 같지 못하느니라。

酒不醉人人自醉요 色不迷人人自迷니라。

[意] 술이 사람을 취하게 하는 것이 아니고 사람이 스스로 취하는 것이요 색을 사람이 미혹하게 하는 것이 아니고 사람이 스스로 정신이 혼미하여 지느니라。

公心을 若比私心이면 何事不辨이며 道念을 若同情念이면 成佛多時니라。

[意] 여러 사람을 위하는 마음을 만일 자기를 사랑하는 마음과 같이 하면 무슨 일이든지 옳고 그름을 가리지 못할 것이며 사람으로서 행하여야 할 길을 행하려고 생각하는 것을 만약 정을 생각하는 것같이 하면 오래도록 부처와 같이 훌륭하게 될 것이니라。

濂溪先生曰巧者言하고 拙者默하며 巧者勞하고 拙者逸하며 巧者賊하고 拙者德하며 巧者凶하고 拙者吉하나니 嗚呼라 天下拙이면 刑政이 徹하여 上安下順하며 風淸弊絶이니라。

[意] 염계 선생이 말하기를 교자(재주있고 꾀있음)는 말을 잘하고 졸자(재주없고 어리석음)는

말을 아니하며 교자는 수고를 하고 졸자는 한가하며 교자는 도둑질을 하고 졸자는 덕이 있

으며 교자는 흉하고 졸자는 길하나니 아아! 참으로 나라가 졸하여서 임금

은 편안하고 백성은 잘 복종하며 풍속은 맑고 나쁜 습관은 없어지느니라.

◇ 濂溪先生…宋代 儒者 本名은 周惇實(주돈실)

易에 曰德微而位尊하고 智小而謀大면 無禍者—鮮矣니라.

〔意〕 주역에 말하기를 덕은 적은데 지위가 높고 아는 것은 적은데 생각하는 것이 크면 화가 없
는 자 적으니라.

◇ 易…(周易) 周나라 文王. 周公. 孔子 著.

說苑에 曰官怠於宦成하고 病加於小癒하며 禍生於懈怠하고 孝
衰於妻子니 察此四者하여 愼終如始니라.

〔意〕 설원에 말하기를 나라를 다스림은 지위를 올리려고 하는 데에서 게을러지고 병은 조금씩
낳는 데에서 더 심하여지며 화는 게으르고 거만한 데서 생기고 어버이를 섬기는 것이 아내
와 자식이 있어서 약하여지나니 이네 가지를 끝까지 삼가하여야 할지니라.

◇ 說苑…漢의 劉向(유향) 著書(二十券)

器滿則溢하고 人滿則喪이니라.

〔意〕 그릇은 가득 차며는 넘쳐 흐르고 사람은 넉넉하면 곧 잃어지느니라.

尺璧非寶요 寸陰是競이니라.

〔意〕 한 자 되는 둥근 구슬을 보배로 알지 말고 오직 짧은 시간을 귀중히 여길지니라.

羊羹이 雖美나 衆口를 難調니라.

〔意〕 양고기국의 맛은 비록 좋으나 여러 사람의 입을 고르게 맞추기 어려우니라.

益智書에 云白玉은 投於泥塗라도 不能污穢其色이요 君子는 行
於濁地라도 不能染亂其心하나니 故로 松柏은 可以耐雪霜이오 明
智는 可以涉危難이니라.

〔意〕 익지서에 이르기를 흰 구슬은 진흙이 묻는 곳에 던질지라도 잘 그 빛이 더러워지지 않고
군자는 좋지 못한 곳에 갈지라도 잘 그 마음을 물틀여 나빠지지 않나니 그런고로 소나무와
잣나무는 잘 눈과 서리를 견디는 것이요 밝은 지혜는 위급하고 곤란한 일을 잘 지나느니라.

入山擒虎는 易이니와 開口告人은 難이니라.

〔意〕 산에 들어가서 호랑이를 잡기는 쉬어도 말로써 사람에게 가르치기는 어려우니라.

遠水는 不救近火요 遠親은 不如近隣이니라.

〔意〕 멀리 있는 물은 가까운 곳에 일어난 불을 구하지 못할 것이요 먼 곳에 있는 일가는 가까운 이웃만 같지 못하느니라.

太公이 曰 日月이 雖明이나 不照覆盆之下하고 刀刃이 雖快나 不斬無罪之人하고 非災橫禍는 不入愼家之門이니라.

〔意〕 태공이 말하기를 해와 달이 비록 밝으나 엎어진 동이의 밑은 비치지 못하고 칼날이 비록 잘 드나 죄없는 사람은 베지 못하고 그른 재앙과 빗나간 화는 삼가하는 집의 문에는 들어오지 못하느니라.

太公이 曰 良田萬頃이 不如薄藝隨身이니라.

〔意〕 태공이 말하기를 좋은 밭 만이랑이 박한 재주가 몸에 따라 있는 것만 같지 못하느니라.

性理書에 云接物之要는 己所不欲을 勿施於人하고 行有不得이
어든 反求諸己니라.

〔意〕 성리서에 이르기를 모든 일을 대할 때의 중요한 것은 자기가 하고 싶지 아니한 것을 남에게 베풀지 말고 행하여 얻지 못하는 것이 있거든 이것은 자기가 하여라.

酒色財氣四堵墻에 多少賢愚在內廂이라 若有世人이 跳得出이
면 便是神仙不死方이니라.

〔意〕 술과 색과 재물과 기운의 네 가지로 쌓은 담안에 많고 적은 어진 사람과 어리석은 사람이 행랑에 들어있는 것과 같으니라. 만약 세상 사람이 이 속에서 뛰어나올 수 있으면 신선과 같이 죽지 아니하는 방법이니라.

立 敎 篇

오륜 삼강은 윤리 도덕의 근본이다.

子ㅣ曰立身有義而孝其本이요 喪祀有禮而哀爲本이오 戰陣
有列而勇爲本이요 治政有理而農爲本이요 居國有道而嗣爲

本이요 生財有時而力爲本이니라.

〔意〕공자가 말씀하시기를 몸을 세우는 곳에 의가 있으니 효도가 그 근본이요 사람이 죽는 일과 세상에 예가 있으니 슬픔이 근본이 되고 싸움터에 율이 있으니 용맹이 근본이 되고 나라 다스리는 것에 이치가 있으니 농사가 근본이 되고 나라에 살음에 도가 있으니 이음이 근본이 되고 재물이 생기는데 때가 있으니 힘이 근본이 되느니라.

景行錄에 云爲政之要는 曰公與淸이요 成家之道는 曰儉與勤이라.

〔意〕경행록에 이르기를 정치 하는데 긴요한 것은 공평하고 사사로운 욕심이 없이 깨끗이 하는 것이요 집을 이루는 길은 검약하여 낭비하지 아니하고 부지런한 것이니라.

讀書는 起家之本이요 循理는 保家之本이요 勤儉은 治家之本이요 和順은 齊家之本이니라.

〔意〕글을 읽는 것은 집을 일으키는 근본이요 이치에 따름은 집을 잘 보존하는 근본이요 부지런하고 절약하여 낭비하지 아니하는 것은 집일을 잘 처리하는 근본이요 화목하고 순종하는 것은 집안을 잘 다스리는 근본이니라.

孔子三計圖에 云一生之計는 在於幼하고 一年之計는 在於春하고 一日之計는 在於寅이니 幼而不學이면 老無所知요 春若不耕이면 秋無所望이요 寅若不起면 日無所辦이니라.

〔意〕 공자가 삼계도에 이르기를 한평생 동안의 계획은 어릴 때에 있고 일년의 계획은 봄에 있고 하루의 계획은 새벽에 있으니 어려서 배우지 않으면 늙어서 아는 것이 없을것이요 봄에 만약 밭을 갈지 아니하면 가을에 바랄 바가 없을 것이요(거둘 것이 없을것이요) 새벽 일찍이 일어나지 아니하면 그날을 판단할 바가 없느니라.

性理書에 云五敎之目은 父子有親하며 君臣有義하며 夫婦有別하며 長幼有序하며 朋友有信이니라.

〔意〕 성리서에 이르기를 다섯 가지 가르침의 조목은 아버지와 자식 사이에는 서로 친함이 있어야 하며 임금과 신하 사이에는 의가 있어야 하며 남편과 아내 사이에는 분별이 있어야 하며 어른과 어린이 사이에는 차례가 있어야 하며 친구 사이에는 믿음이 있어야 하느니라.

三綱은 君爲臣綱이요 父爲子綱이요 夫爲婦綱이니라.

(意) 삼강이라는 것은 임금은 신하의 벼리가 되고 아버지는 자식의 벼리가 되고 남편은 아내의 벼리가 되는 것이니라.

王蠋이 曰忠臣은 不事二君이요 烈女는 不更二夫니라.

(意) 왕촉이 말하기를 충신은 두 임금을 섬기지 아니할 것이요 절개가 곧은 여자는 두 남편을 섬기지 아니하느니라.

忠子曰治官엔 莫若平이요 臨財엔 莫若廉이니라.

(意) 충자가 말하기를 벼슬을 다스림에는 공평한 것만 같지 못할 것이요 재물을 다루는데 있어서는 성정이 청렴(고결하고 탐심이 없는 것)한 것만 같지 못하느니라.

張思叔座右銘에 曰凡語를 必忠信하며 凡行을 必篤敬하며 飮食을 必愼節하며 字畫을 必楷正하며 容貌를 必端莊하며 衣冠을 必整肅하며 步履를 必安詳하며 居處를 必正靜하며 作事를 必謀始하며 出言을 必顧行하며 常德을 必固持하며 然諾을 必重應하며 見善如

己出하며 見惡如己病하라 凡此十四者는 皆我未深省이라 書此
當座右하여 朝夕視爲警하노라.

[意] 장사숙의 좌우명에 말하기를 무릇 말을 반드시 성실하고 이쁘게 하며 무릇 행실을 반드시 부지런히 진실하고 공경히 하며 음식을 반드시 삼가고 알맞게 먹으며 글씨를 반드시 똑똑하고 바르게 쓰며 얼굴의 모양을 반드시 안정하게 하며 옷과 갓을 반드시 바르고 고요히 하며 일하는 것을 반드시 생각하여서 시작하며 자세하게 하며 사는 곳을 반드시 바르고 고요히 하며 떳떳한 덕을 반드시 굳게 가지며 허락하는 것을 반드시 깊이 생각하여서 하고 착한 것을 보는 것은 자기에게서 나온 것같이 하며 악한 것을 보는 것은 자기의 병같이 하라. 무릇 이 열네 가지는 모두 내가 아직 깊이 깨닫지 못한 것이니라. 이것을 자리의 오른편에 써 붙여 놓고 아침 저녁으로 보고 조심을 하는 것이니라.

范益謙左右銘에 曰一不言朝廷利害邊報差除요 二不言州縣
官員長短得失이요 三不言衆人所作過惡之事요 四不言仕進
官職趨時附勢요 五不言財利多少厭貧求富요 六不言淫媟戲

慢評論女色이요 七不言求覓人物干索酒食이요 又人付書信을
不可開坼沈滯요 與人拜坐에 不可窺人私書요 凡入人家에 不
可看人文字요 凡借人物에 不可損壞不還이요 凡喫飮食에 不
可揀擇去取요 與人同處에 不可自擇便利요 凡人富貴를 不可
歎羨詆毁니 凡此數事에 有犯之者면 足以見用心之不正이라
於正心修身에 大有所害라 因書以自警하노라。

[意] 범익겸의 좌우명에 말하기를 첫째는 조정에 대한 이해와 변방의 보고에 내고가는 것을 말
하지 말고 둘째는 주와 현의 관원의 옳고 그름과 얻는 것과 잃는 것을 말하지 말고 셋째는
모든 사람의 악한 일을 하는 것을 말하지 말고 넷째는 관원의 직품이 오르고 내리는 이야기
와 때를 따라 파벌이나 큰 세력에 따르지 말고 다섯째는 재물의 이익의 많고 적음과 가난한
것을 싫어하고 넉넉함을 구하는 것을 말하지 말고 여섯째는 음탕한 것과 난잡한 것과 남을 놀
리고 교만하게 여자에 대한 이야기를 하지 말고 일곱째는 인물을 찾고 먹기를 살피어 간섭
하는 것을 말하지 말고 또 남이 부친 편지를 떼어 보거나 집에 묵혀 두지 말 것이요 남과
같이 앉아서 가히 남의 사사로이 하는 편지를 엿보지 말 것이요 무릇 남의 집에 들어감에 가

히 남의 만들어 놓은 글을 보지 말 것이요 무릇 남의 물건을 빌릴 때에 가히 손상하여 돌려

보내면 아니 될 것이요 무릇 음식을 먹음에 가히 가리어서 버리고 취하고 하지 말 것이요

남과 같이 있으면서 스스로의 편리함을 가리지 말 것이요 무릇 사람의 돈이 많고 자리가 높

음을 한숨을 쉬어 한탄하고 꾸짖고 헐지 말 것이니 무릇 이 여러 가지 일에 범하는 자가 있

으면 넉넉히 마음을 쓰는 것이 바르지 못함을 알 것이요 마음을 바르게 하고 몸을 닦음에

크게 해로운 바가 있느니라 이 글을 씀으로써 스스로 경계 하노라.

武王이 問太公曰人居世上에 何得貴賤貧富不等고 願聞說之

하여 欲之是矣로이다 太公이 曰富貴는 如聖人之德하여 皆由天命

이어니와 富者는 用之有節하고 不富者는 家有十盜니라.

〔意〕 무왕이 태공에게 물어 말하기를 사람이 세상에 살며 어찌하여 귀하고 천하고 가난하고 넉

넉함이 고르지 아니한고 원하건대 말씀을 들어서 이것을 알고자 하나이다. 태공이 말하기를

부하고 귀한 것은 성인의 덕과 같아서 모두 하늘이 준 운명에 말미암아 되는 것이거니와 넉

넉한 자는 이것을 쓰는데 아껴씀에 있고 넉넉하지 못한 자는 집에 열 가지 도둑이 있나이다.

◇ 帝王…周의 文王의 子(帝祖)

武王이 曰何謂十盜닛고 太公이 曰時熟不收ㅣ爲一盜ㅣ요 收積
不了爲二盜요 無事燃燈寢睡요ㅣ爲三盜ㅣ요 慵懶不耕이 爲四盜
요 不施功力이 爲五盜요 專行巧害ㅣ爲六盜요 養女太多ㅣ爲
七盜요 晝眠懶起ㅣ爲八盜요 貪酒嗜慾이 爲九盜요 强行嫉妬
ㅣ爲十盜니다.

〔意〕 무왕이 말하기를 무엇을 열 가지 도둑이라 하나이까. 태공이 말하기를 곡식이 익었을 때
에 거두지 아니하는 것이 한 가지 도둑이 될 것이요 거두고 쌓는 것을 마치지 못함이 두 가
지 도둑이 될 것이요 일없이 등불을 켜놓고 잠자는 것이 세 가지 도둑이 될 것이요 게을리
하여 밭을 갈지 아니함이 네 가지 도둑이 될 것이요 공과 힘을 들이지 아니함이 다섯 가지
도둑이 될 것이요 극히 꾀있고 해로운 일만 하는 것이 여섯 가지 도둑이 될 것이요 계집기
르기를 심히 많이 하는 것이 일곱 가지 도둑이 될 것이요 낮잠 자고 게을리 일어나는 것이
여덟 가지 도둑이 될 것이요 술과 음식물을 탐내는 것이 아홉 가지 도둑이 될 것이요 심히
남을 시기하는 것이 열 가지 도둑이 될 것이니다.

武王이 曰家無十盜而不富者는 何如닛고 太公이 曰人家에 必

有三耗니다 武王이 曰何名三耗닛고 太公이 曰倉庫漏濫不蓋하여

鼠雀亂食이 爲一耗요 收種失時ㅣ爲二耗요 抛撒米穀穢賤이

爲三耗니다.

[意] 무왕이 말하기를 집에 열 가지 도둑이 없고도 넉넉하지 못한 자는 어찌하여 그럴니까. 태

공이 말하기를 사람의 집에 반드시 세 가지 소모함이 있기에 그러하니다. 무왕이 말하기를

무엇을 세 가지 소모라 말합니까. 태공이 말하기를 곡간에 물이 새어 넘는데 덮지 아니하여

쥐와 새가 함부로 먹는 것이 한 가지 소모함이 될 것이요 거두고 씨뿌리는 때를 잊는 것이

두 가지 소모함이 될 것이요 곡식을 펴 흩이여 더럽게 하고 천하게 하는 것이 세 가지 소모

함이 되느니라.

武王이 曰家無三耗而不富者는 何如닛고 太公이 曰人家에 必

有一錯二誤三痴四失五逆六不祥七奴八賤九愚十強하여 自

招其禍요 非天降殃이니다.

[意] 무왕이 말하기를 집에 세 가지 소모함이 없는데 넉넉하지 못한 자는 어찌하여 그럽니까.
태공이 말하기를 사람의 집에 반드시 첫째 착과 둘째 오와 셋째 치와 넷째 실과 다섯째 역
과 여섯째 불상과 일곱째 노와 여덟째 천과 아홉째 우와 열째 장이 있어서 스스로 그 화를
부르는 것이요 하늘이 허물을 내리는 것이 아니다.

武王이 曰願悉聞之하나이다 太公이 曰養男不敎訓이 爲一錯이요
嬰孩不訓이 爲二誤요 初迎新婦不行嚴訓이 爲三癡요 未語先
笑ㅣ 爲四失이요 不養父母ㅣ 爲五逆이요 夜起赤身이 爲六不祥
이요 好挽他弓이 爲七奴요 愛騎他馬ㅣ 爲八賤이요 喫他酒勸他
人이 爲九愚요 喫他飯命朋友ㅣ 爲十强이니다 武王이 曰甚美誠
哉라 是言也여.

[意] 무왕이 말하기를 자세히 듣기를 원하나이다. 태공이 말하기를 남자를 기르는데 가르치지
아니함이 첫째의 그름이 될 것이요 어린아이를 타이르지 아니하지 아니함이 둘째의 잘못이 될 것이요
새 아내를 맞아 들여서 엄하게 가르치지 아니함이 셋째의 어리석음이 될 것이요 말을 하지
아니하고 먼저 웃는 것이 넷째의 과실이 될 것이요 어버니를 섬기지 아니하는 것이 다섯째

의 거스름이 될 것이요 밤에 옷을 벗은 몸으로 일어나는 것이 여섯째의 좋지 못함이 될 것이요 남의 활을 당기기를 좋아함이 일곱째의 상스러움이 될 것이요 남의 말을 타는 것이 여덟째의 천함이 될 것이요 남의 술을 마시면서 다른 사람에게 권하는 것이 아홉째의 어리석음이 될 것이요 남의 밥을 먹으면서 벗에게 주는 것이 열째의 뻔뻔함이 되느니라.

무왕이 말하기를 아아! 심히 아름답고 진실하도다 이 말이여。

治 政 篇

〔意〕 정치란 사회의 질서를 바로잡고 백성들의 삶을 행복스럽게 하기 위해서 있는 것이다.

明道先生이 曰一命之士ㅣ苟有存心於愛物이면 於人에 必有所濟니라.

〔意〕 명도 선생이 말씀하시기를 선비가 되어 처음으로 직위를 얻은 사람이 진실로 물건을 사랑하는 마음이 있다면 남에게 반드시 도움을 받는 바가 있느니라.

◇ 明道先生…本名 程顥(정호) 洛陽人。北宋의 大儒

唐太宗御製에 云上有麾之하고 中有乘之하고 下有附之하여 幣

帛衣之요 倉廩食之하니 爾俸爾祿이 民膏民脂니라 下民은 易虐
이어니와 上蒼은 難欺니라.

〔意〕당나라 태종이 어제에 이르기를 위에는 지시하여 행하게 하는 사람이 있고 가운데에는 다스리는 사람이 있고 아래에는 따르는 사람이 있어서 예물로서 받은 비단은 입는 것이요 곡간에 있는 것은 먹는 것이니 너희들이 나라에서 받은 돈과 물건을 백성의 기름과 백성의 비게니라. 아래에 있는 백성은 모질게 하기 쉽거니와 위의 푸른 하늘은 속이기 어려우니라.

◇ 唐太宗…中國의 唐나라 二代王。우리 나라 新羅時代

童蒙訓에 曰當官之法이 唯有三事하니 曰淸曰愼曰勤이라 知此
三者면 知所以持身矣니라.

〔意〕동몽훈에 말하기를 관리로서 지켜야 할 법은 오직 세 가지가 있으니 말하자면 맑은 것과 삼가는 것과 말하자면 부지런히 하는 것이니라. 이 세 가지를 알면 그것으로써 몸을 지닐 바를 아느니라.

◇ 童蒙訓…宋나라 呂本中著

當官者는 必以暴怒爲戒하여 事有不可어든 當詳處之면 必無不

中이어니와 若先暴怒면 只能自害라 豈能害人이리오.

〔意〕 관리로 있는 사람은 반드시 갑자기 화내는 것을 경계하여 일이 잘 되지 못하였거든 마땅
히 자세하게 이것을 처리하면 반드시 맞지 아니하는 것이 없거니와 만약 먼저 화를 내면 이
것이 스스로 해롭게 되느니라. 어찌 남을 해롭게 하겠는가.

事君을 如事親하며 事長官을 如事兄하며 與同僚를 如家人하며 待
羣吏를 如奴僕하며 愛百姓을 如妻子하며 處官事를 如家事然後
에 能盡吾之心이니 如有毫末不至면 皆吾心에 有所未盡也니라.

〔意〕 임금을 섬기는 것을 어버이를 섬기는 것같이 하며 장관을 섬기기를 형을 섬기는 것같이
하며 벗과 같이 하기를 자기집 사람 같이 하며 여러 아전 대접하기를 자기 노복같이 하며
백성을 사랑함을 아내와 자식 같이 하며 나라 일을 하는 것을 집안일같이 한 후에 능히 나
의 마음을 다하는 것이요 털끝이라도 다하지 못함이 있으면 모두 내 마음에 미진한 바가 있
느니라.

或이 問簿는 佐令者也니 簿所欲爲를 令或不從이면 奈何닛고 伊

川先生이 曰當以誠意動之니라 今令與簿不和는 便是爭私意요

令은 是邑之長이니 若能以事父兄之道로 事之하여 過則歸己하고

善則唯恐不歸於令하여 積此誠意면 豈有不動得人이리오.

〔意〕 어떤 사람이 묻기를 영을 돕는 자이니 부가 요구하는 것을 영이 혹 따르지 아니하면 어찌할 것인고. 이천 선생이 말씀하시기를 마땅히 참된 마음으로써 하여야 하느니라. 지금 영과 부가 맞지 아니하는 것은 문득 사사로운 생각을 다투는 것이요 영은 이 고을의 어른이니 만약 능히 아버지와 형을 섬기는 도로써 영을 섬기어 잘못을 자기에게 돌리고 자기의 착한 것인즉 오직 영에게 알려지지나 아니할까 두려워 하여 참된 마음을 쌓으면 어찌 사람을 감동시키지 않으리요.

◇ 伊川先生…本名 程頤(정이) 宋나라 大儒.

劉安禮―問臨民한데 明道先生이 曰使民으로 各得輸其情이니라

問御史한데 曰正己以格物이니라.

〔意〕유안례가 백성에게 대함을 물으니 명도 선생이 말씀하시기를 백성으로 하여금 각각 그 정을 바치게 할 것이니라. 아전을 거느리는 것을 물으니 말씀하시기를 나를 바르게 함으로써 여러 사물을 바르게 할지니라.

◇ 유안례(劉安禮)…자는 원소(元素). 북송(北宋)사람.

抱朴子ㅣ曰迎斧鉞而正諫하며　據鼎鑊而盡言이면　此謂忠臣也니라.

〔意〕포박자에 말하기를 도끼로 맞더라도 바로 임금의 잘못됨을 말하며 솥에 넣어 죽이려하여도 옳은 말을 다하면 이것을 충신이라 이르느니라.

◇ 抱朴子…晋나라 葛洪著書.

● 治 家 篇　집안의 질서가 바로 잡히면 그 집의 번영을 가져올 수 있다.

司馬溫公이　曰凡諸卑幼ㅣ事無大小이　毋得專行하고　必咨稟於家長이니라.

〔意〕사마온공이 말하기를 무릇 어리석은 어린아이가 일의 크고 작음이 없이 제멋대로 행동을

하지 말고 반드시 집 어른에게 묻고 여쭈어야 하느니라。

待客에 不得不豐이요 治家에 不得不儉이니라。

〔意〕 손님을 대접하는 데에 넉넉하게 하지 아니할 수 없을 것이요。집을 다스리는데 검약하지 아니할 수 없느니라。

太公이 曰痴人은 畏婦하고 賢女는 敬夫니라。

〔意〕 태공이 말하기를 어리석은 사람은 아내를 두려워하고 지혜있는 여자는 남편을 공경하느니라。

凡使奴僕에 先念飢寒이니라。

〔意〕 무릇 종을 부리는 데에 먼저 배고픈 것과 추운 것을 생각할지니라。

子孝雙親樂이요 家和萬事成이니라。

〔意〕 자식이 효도하면 두 어버이는 즐거울 것이요 집안이 화락하면 모든 일이 잘 이루어지느니라。

時時防火發하고 夜夜備賊來니라。

〔意〕 때때로 불이 일어나는 것을 주의하고 밤마다 도적이 오는 것을 막을지니라。

景行錄에 云觀朝夕之早晏하여 可以卜人家之興替니라。

[意] 경행록에 이르기를 아침 저녁이 이르고 늦음을 보아서 가히 저 사람의 집의 흥하고 폐함을 알 수 있느니라。

文仲子—曰婚娶而論財는 夷虜之道也니라。

[意] 문중자가 말하기를 혼인하고 장가드는데 재물을 말하는 것은 오랑캐의 일이니라。

◇ 文仲子…本名 王通 (隋나라 學者)

安 義 篇

서 부부 부자 형제를 삼친이라고 하며 모든 친척 관계는 이 삼친에 비롯된 것이다。

顏氏家訓에 曰夫有人民而後에 有夫婦하고 有夫婦而後에 有父子하고 有父子而後에 有兄弟하니 一家之親은 此三者而已矣라 自玆以徃으로 至于九族히 皆本於三親焉故로 於人倫에 爲重也니 不可不篤이니라。

[意] 안씨 가훈에 말하기를 대개 백성이 있은 후에 남편과 아내가 있고 남편과 아내가 있은 후에 아버지와 아들이 있고 아버지와 아들이 있은 후에 형과 동생이 있나니 한 집의 친한 것은 이 세 가지 뿐이니라. 이것으로써 나아가면 구족(일가 친척)에 이르기까지 이 세 가지 친함이 근본이 되므로 사람이 지켜야 할 떳떳한 도리에 중요한 일이 되나니 가히 신중히 아니하지 못할지니라.

◇ 顔氏家訓…수(隋)나라 안지추(顔之推) 著

[意] 장자가 말하기를 형과 동생은 수족과 같고 남편과 아내는 의복과 같나니 의복이 찢어진 때에는 새 것으로 갈아 입을 수 있거니와 수족이 짤라진 때에는 잘 부치기 어려우니라.

莊子—曰兄弟는 爲手足하고 夫婦는 爲衣服이니 衣服破時엔 更得新이어니와 手足斷處엔 難可續이니라.

[意] 소동파가 이르기를 부하다고 친하게 하지 않고 가난하다고 멸시하지 아니함은 인간으로서의 대장부라 할 것이요 부한즉 가까이하고 가난한즉 멀리하는 것은 이 인간이 참으로 마음이 작은 무리이니라.

蘇東坡—云富不親兮貧下疎는 此是人間大丈夫요 富則進兮貧則退는 此是人間眞小輩니라.

遵禮 篇

예란 법률 이전의 인간 질서 유지의 규범이 된다。예의 바르다
는 것은 그 사람의 고상한 인격을 표현하는 것이다。

子—曰居家有禮故로 長幼辨하고 閨門有禮故로 三族和하고
朝廷有禮故로 官爵序하고 田獵有禮故로 戎事閑하고 軍旅有
禮故로 武功成이니라。

〔意〕 공자가 말씀하시기를 한 집안에 예가 있는고로 어른과 어린아이를 가리어 알고 가정에 예
가 있는고로 삼족이 화합하고 조정에 예가 있는고로 벼슬과 벼슬의 계단에 차례가 있고 밭
일과 사냥 하는데 예가 있는고로 군사의 일이 한가하고 싸움터에 예가 있는고로 무의 공이
이루어 지느니라。

子—曰君子—有勇而無禮면 爲亂하고 小人이 有勇而無禮면
爲盜니라。

〔意〕 공자가 말씀하시기를 군자가 용맹스럽만 있고 예가 없으면 세상을 어지럽게 할 것이요 소
인이 용맹스럽만 있고 예가 없으면 도둑이 되느니라。

曾子—曰朝廷엔 草如爵이요 鄕黨엔 草如齒요 輔世長民엔 莫

如德이니라。

〔意〕 증자가 말씀하시기를 조정에는 지위보다 좋은 것은 없고 한 고을에는 나이가 많은 사람보다 더 나은 사람이 없을 것이요 나라 일을 잘하고 백성을 다스리는 것에는 덕만한 것이 없느니라。

◇ 曾子…名은 參(삼) 孔子의 弟子로 魯나라 生 孔子時代人。

老少長幼는 天分秩序니 不可悖理而傷道也니라。

〔意〕 늙은이나 젊은이나 어른이나 어린이는 하늘이 내린 차례이니 가히 사물의 바른 조리를 어기고 도를 상하게 하지 못하느니라。

出門如見大賓하고 入室如有人이니라。

〔意〕 밖에 나아가 있을 때에는 큰 손님을 대할 때와 같이 하고 방에 들어와 있을 때에는 사람이 없더라도 사람이 있는 것같이 할지니라。

若要人重我인데 無過我重人이니라。

言 語 篇

言語篇　말이란 그 영향력이 매우 크다. 일신(一身) 일가(一家) 심지어는 한 국가의 흥망 성쇠에까지 관련된다.

劉會ー曰言不中理면 不如不言이니라.

〔意〕 유회가 말하기를 말이 바른 조리에 맞지 아니하면 말하지 아니함만 못하느니라.

一言不中이면 千語無用이니라.

〔意〕 한 말이 맞지 아니하면 일천 말이 쓸데 없느니라.

君平이 曰口舌者는 禍患之門이요 滅身之斧也니라.

〔意〕 군평이 말하기를 입과 혀라는 것은 화와 근심의 근본이요 몸을 망하게 하는 도끼와 같은 것이니 말을 삼가야 할지니라.

父不言子之德하며 子不談父之過니라.

〔意〕 아버지는 아들의 덕을 말하지 말 것이며 자식은 아버지의 허물을 말하지 아니 할지니라.

〔意〕 만일 남이 나를 중하게 여김을 바라거든 내가 먼저 남을 중히 여겨야 하느니라.

利人之言은 煖如綿絮하고 傷人之語는 利如荊棘하여 一言半句

一重値千金이요 一語傷人에 痛如刀割이니라.

〔意〕 사람을 이롭게 하는 말은 솜같이 포근하고 따뜻하고 사람을 상하게 하는 말은 가시같이
날카로워서 한 마디의 말이 중하기가 천금과 같은 것이요 한 마디의 말이 사람을 중상함은
아프기가 칼로 쪼개는 것 같으니라.

口是傷人斧요 言是割舌刀니 閉口深藏舌이면 安身處處牢니라.

〔意〕 입은 사람을 상하게 하는 도끼요 말은 혀를 베는 칼이니 입을 막고 혀를 깊이 감추면 몸
은 어느 곳에서나 편안할지니라.

逢人且說三分話하되 未可全抛一片心이니 不怕虎生三個口요

只恐人情兩樣心이니라.

〔意〕 사람을 만나서 또한 가끔 말을 하되 가히 온전히 자기가 지니고 있는 한 조각 마음을 버
리지 말지니 호랑이의 무서운 입을 두려워하지 말고 오직 인정의 두 마음을 두려워할지니
라.

酒逢知己千鍾少요 話不投機一句多니라.

[意] 술은 나를 아는 친구를 만나면 천 잔이나 되는 술도 적을 것이요 말은 그 기회를 맞추지 못하면 한 마디의 말도 많으니라.

❀ 交 友 篇

인간관계에 있어서 벗이 얼마나 큰 비중을 차지하고 있는가를 우리는 안다. 착한 길로 서로 권고하는 것이 벗이다.

子—曰 與善人居에 如入芝蘭之室하여 久而不聞其香하되 卽與之化矣요 與不善人居에 如入鮑魚之肆하여 久而不聞其臭하되 亦與之化矣니 丹之所藏者는 赤하고 漆之所藏者는 黑이라 是以로 君子는 必愼其所與處者焉이니라.

[意] 공자가 말씀하시기를 착한 사람과 같이 살으매 향가로운 지초와 난초가 있는 방안에 들어간 것과 같아서 오래도록 그 냄새를 알지 못하되 곧 더불어 그 향기에 동화 되고 착하지 못한 사람과 같이 있으매 생선 가게에 들어간 것과 같아서 오래 그 나쁜 냄새를 알지 못하되 또한 더불어 동화 되나니 붉은 것을 지니고 있으면 붉어지고 옷을 지니고 있으면 검어지느

니라 이러하니 군자는 반드시 그 있는 곳을 삼가야 하느니라.

家語에 云與好人同行에 如霧露中行하여 雖不濕衣라도 時時有

潤하고 與無識人同行에 如厠中坐하여 雖不汚衣라도 時時聞臭니

라.

〔意〕 가어에 이르기를 좋은 사람과 같이 가매 안개와 이슬 가운데 가는 것 같아서 젖지 아니하더라도 때때로 윤택함이 있고 무식한 사람과 같이 가매 뒷간에 앉은 것 같아서 비록 옷은 더러워지지 않더라도 때때로 냄새가 나느니라.

子ㅣ曰晏平仲은 善與人交로다 久而敬之온여.

〔意〕 공자가 말씀하시기를 안평중은 선한 사람과 같이 사귀는 도다. 오랫동안 그것을 공경하누나.

相識이 滿天下하되 知心能幾人고.

〔意〕 서로 얼굴을 아는 사람은 온 세상에 많이 있으되 마음 속을 능히 아는 사람이 몇이나 되겠는고.

酒食兄弟는 千個有로되 急難之朋은 一個無니라.

〔意〕서로 술을 먹을 때에는 형이니 동생이니 하여 친구는 많으나 급하고 어려운 일을 당하였을 때에 도와 줄 친구는 하나도 없느니라.

不結子花는 休要種이요 無義之朋은 不可交니라.

〔意〕열매를 맺지 않는 꽃은 심지 말 것이요 의없는 친구는 가히 사귀지 말지니라.

君子之交는 淡如水하고 小人之交는 甘若醴니라.

〔意〕군자의 사귀는 것은 맑기가 물같고 소인의 사귀는 것은 달기가 단술과 같으니라.

路遙知馬力이요 日久見人心이니라.

〔意〕길이 멀어야 말의 힘을 알 수 있고 날이 오래 지나야만 남의 마음을 알 수 있느니라.

♣ 婦 行 篇

益智書에 云女有四德之譽하니 一曰婦德이요 二曰婦容이요 三曰婦言이요 四曰婦工也니라.

한 남자가 성공을 하고 자손이 현달하며 한 집안이 번영하는 것은 부인의 덕행과 내조에 힘입는바 크다.

〔意〕 익지서에 이르기를 여자는 네 가지 덕의 아름다움이 있나니 하나는 부덕을 말하는 것이요 둘째는 부용을 말하고 셋째는 부언을 말하고 넷째는 부공을 말하는 것이니라.

婦德者는 不必才名絶異요 婦容者는 不必顔色美麗요 婦言者는 不必辯口利詞요 婦工者는 不必技巧過人也니라.

〔意〕 부덕이라는 것은 반드시 재주와 이름이 뛰어남을 말하는 것이 아니요 부용이라는 것은 반드시 얼굴이 아름답고 고움을 말함이 아니요 부언이라는 것은 반드시 입담이 좋고 말을 잘하는 것이 아니요 부공이라는 것은 반드시 손재주가 다른 사람보다 뛰어나게 나은 것을 말하는 것이 아니니라.

其婦德者는 淸貞廉節하여 守分整齊하고 行止有恥하야 動靜有法이니 此爲婦德也요 婦容者는 洗浣塵垢하여 衣服鮮潔하며 沐浴及時하여 一身無穢니 此爲婦容也요 婦言者는 擇師而說하여 不談非禮하고 時然後言하여 人不厭其言이니 此爲婦言也요 婦工者는 專勤紡績하고 勿好量酒하며 供具甘旨하여 以奉賓客이니

此爲婦工也니라.

〔意〕그 부덕이라는 것은 정조를 깨끗하게 하며 절개를 곧게 지키어서 분수를 지키며 몸가짐을 고르게 하고 한결같이 얌전하게 행하고 행동을 조심하여 하고 행실을 법에 쫓아 하는 것이니 이것이 부덕이 되는 것이요 부용이라는 것은 집안을 깨끗이 하고 빨래를 자주하며 의복을 새롭고 깨끗하게 하며 목욕을 때때로 하여 몸에 더러움이 없게 하는 것이니 이것이 부용이 되는 것이요 부언이라는 것은 본받을 만한 사람을 가려서 말하며 아니할 말을 말하지 아니하고 마땅히 하여야 할 때에 말을 하여 사람이 그 말을 싫어하지 아니함이니 이것이 부언이 되는 것이요 부공이라는 것은 오로지 옷감을 짜는 것을 부지런히하고 술을 빚어 내기를 좋아하지 아니하고 좋은 음식을 갖추어서 손님을 받듬이니 이것이 부공이 되느니라.

此四德者는 是婦人之所不可缺者라 爲之甚易하고 務之在正하니 依此而行이면 是爲婦節이니라.

〔意〕이 네 가지 덕이라는 것은 부인으로서는 가히 잊어서는 아니 될 절대 필요한 것이니라. 하기에 대단히 쉽고 힘씀이 바른데 있는 것이니 이를 의지하여 행하면 이것이 부인으로서 행하는 길이 되느니라.

太公이 曰婦人之禮는 語必細니라.

〔意〕 태공이 말하기를 부인의 예절은 말이 반드시 곱고 가늘어야 하느니라.

賢婦는 令夫貴요 惡婦는 令夫賤이니라.

〔意〕 거룩한 부인은 남편을 귀하게 하고 악한 부인은 남편을 천하게 하느니라.

家有賢妻면 夫不遭橫禍니라.

〔意〕 집에 어진 아내가 있으면 남편이 나쁜 화를 당하지 않느니라.

賢婦는 和六親하고 侫婦는 破六親이니라.

〔意〕 어진 부인은 육친을 화목하게 하고 아첨하는 부인은 육친의 화목을 깨뜨리느니라.

❀ 增補 篇

명심보감을 보강한 것이다. 우리에게 도움이 되는 금언들이다.

周易에 曰善不積이면 不足以成名이요 惡不積이면 不足以滅身이어늘 小人은 以小善으로 爲无益而弗爲也하고 以小惡으로 爲无傷

而弗去也니라 故로 惡積而不可掩이요 罪大而不可解니라.

〔意〕 주역에 말하기를 착한 것을 쌓지 아니하면 족히 몸을 망칠 일이 없을 것이어늘 소인은 조그마한 선으로써는 이로움이 없다고 하여 행하지를 아니하고 조그마한 나쁜 일로써는 해로움이 없다고 하여 버리지 아니 하느니라. 그러므로 악한 것이 쌓이면 가히 없애지 못할 것이요 죄가 크면 가히 풀지 못하 느니라.

履霜하면 堅氷至라하니 臣弑其君하며 子弑其父非一旦一夕之 事라 其由來者ㅣ 漸矣니라.

〔意〕 서리를 밟으면 굳은 얼음이 다다른다 하니 신하가 그 임금을 죽이며 아들이 그 아비를 죽 임이 하루 아침이나 하루 저녁의 일이 아니라 그 말미암음이 오래니라.

八反歌八首 （錄桂宮誌）

여덟 편의 노래 속에는 어버이에게 대하여 어떤마 음 가짐을 해야할까를 살펴보고 있다.

幼兒ㅣ 或詈我하면 我心에 覺懽喜하고 父母ㅣ 嗔怒我하면 我心에

反不甘이라 一喜懽一不甘하니 待兒待父心何懸고 勸君今日逢

親怒어든 也應將親作兒看하라。

[意] 어린 아이가 혹 나를 꾸짖으면 나는 마음에 기쁨을 깨닫고 아버지와 어머니가 나를 꾸짖고 성을 내면 나의 마음에 도리어 좋게 여겨지지 아니하느니라。하나는 기쁘며 하나는 좋지 아니하니 아이를 대하는 마음과 어버이를 대하는 마음이 어찌 현격한고 그대에게 권하오니 지금 어버이에게 꾸지람을 받거던 반드시 자기의 어린자식에게 꾸지람을 들을 때와 같이 하라。

兒曹는 出千言하되 君聽常不厭하고 父母는 一開口하면 便道多

閑管이라 非閑管親掛牽이라 皓首白頭에 多諳諫이라 勸君敬奉

老人言하고 莫敎乳口爭長短하라。

[意] 어린 자식들은 여러 가지의 말을 하되 그대가 듣기에 늘 싫어하지 아니하고 어버이는 한 번 말을 하여도 잔소리가 많다고 하느니라。부질없이 살핌이 아니라 어버이는 근심이 늙도록 긴 세월에 여러 가지 경험이 많으니라 그대에게 늙은 사람의 말을 공경하며 받들고 젖 냄새 나는 입으로 길고 짧음을 다투지 말 것을 권하노라。

幼兒尿糞穢는 君心에 無厭忌로되 老親涕唾零에 反有憎嫌意니

라 六尺軀來何處요 父精母血成汝體라 勸君敬待老來人하라

壯時爲爾筋骨敝니라

〔意〕 어린 아이의 오줌과 똥 같은 더러운 것은 그대 마음에 싫어하지 아니하고 꺼리낌이 없으되 늙은 어버이의 눈물과 침이 떨어지는 것은 도리어 미워하고 마음에 꺼리낌이 있느니라.

여섯 자나 되는 몸이 어디서 왔는고. 아버지의 정기와 어머니의 피로 그대의 몸을 이루었느니라. 그대에게 권하노니 늙어가는 사람을 공경하여 대접하라. 젊었을 때에 너를 위하여 살과 뼈가 닳도록 애를 쓰셨느니라.

看君晨入市하여 買餅又買餻하니 少聞供父母하고 多說供兒曹

라 親未啖兒先飽하니 子心이 不比親心好라 勸君多出買餅錢하

여 供養白頭光陰少하라.

〔意〕 그대가 새벽에 가게에 들어가서 떡을 사고 또 떡가루를 사는 것을 보니 어버이는 음식을 드린다는 것은 듣지 못하고 자식들에게 준다는 것만 들은 것 같다. 어버이는 아직 씹지도 아니하였는데 자식들은 먼저 배가 부르니 자식의 마음은 어버이의 마음이 좋아하는 것에

비하지 못하리라. 그대에게 권하노니 떡을 살 돈을 많이 내서 늙은 어버이가 살 날이 얼마

남지 아니 하였으니 잘 받들어 봉양하라.

市間賣藥肆에 惟有肥兒丸하고 未有壯親者하니 何故兩般看고

兒亦病親亦病에 醫兒不比醫親症이라 割股라도 還是親的肉이

니 勸君亟保雙親命하라.

〔意〕시장에 있는 약을 파는 가게에 오직 아이를 살찌게 하는 약은 있고 어버이를 튼튼하게 하
는 약은 없으니 무슨 까닭으로 이 두 가지를 보는고. 아이도 또 병이고 어버이도 역시 병이
들었는데 아이의 병을 고치는 것은 어버이의 병을 고치는 것에 비하지 못할 것이니라. 다리
를 베더라도 도로 어버이의 살이니 그대에게 권하노니 빨리 두 어버이의 목숨을 안전하게
보호하라.

富貴엔 養親易로되 親常有未安하고 貧賤엔 養兒難하되 兒不受

饑寒이라 一條心兩條路에 爲兒終不如爲父라 勸君兩親은 如

養兒하고 凡事를 莫推家不富하라.

〔意〕부하고 귀하면 어버이를 받들어 섬기기 쉬우나 어버이는 늘 편안하지 않는 마음이 있고
가난하고 천하면 아이를 기르기가 어려우나 아이가 배고프고 추운 것을 받지 아니하느니라.
한 가지 마음과 두 가지 길에 아들을 위함이 마침내 어버이를 위하는 것과 같지 아니하느
라. 그대에게 권하노니 어버이를 받들고 섬기기를 아이를 기르는 것같이 하고 모든 일이 집
이 넉넉하지 못하다고 미루지 말 것이니라.

養親엔 只有二人이로되 常與兄弟爭하고 養兒엔 雖十人이나 君皆
獨自任이라 兒飽煖親常問하되 父母饑寒不在心이라 勸君養親
을 須竭力하라 當初衣食이 被君侵이니라.

〔意〕어버이를 받들고 섬기기에는 다만 두 사람인데 늘 형과 동생이 서로 다투고 아이를 기름
에는 비록 열 사람이나 된다 하더라도 모두 자기 혼자 맡느니라. 아이가 배부르고 따뜻한
것은 어버이가 늘 물으나 어버이의 배고프고 추운 것은 마음에 두지 아니하느니라. 그대에
게 권하노니 어버이를 받들고 섬기기를 모름지기 힘을 다하라. 애당초 입을 것과 먹을 것을
그대에게 빼앗겼느니라.

親有十分慈하되 君不念其恩하고 兒有一分孝하되 君就揚其名

待親暗待兒明하니 誰識高堂養子心하고 勸君漫信兒曹孝
하라 兒曹親子在君身이니라.

〔意〕 어버이는 지극히 그대를 사랑하되 그대는 그 은혜를 생각하지 아니하고 아들이 조금이라도 효도함이 있을진대 그대는 바로 그 이름을 빛나게 하느니라. 어버이를 대접하는 것은 생각하지 아니하고 아이들에는 극히 잘하니 어버이가 자식을 기르는 마음을 누가 알것인고 그대에게 권하노니 아이들의 효도를 믿지 마라. 그대는 아이들의 어버이도 또 부모의 자식도 되는 것을 알아야 할지니라.

孝 行 篇 (續)

정성을 다하여 부모를 섬기는 자에게는 하늘이 감천한다.

孫順이 家貧하여 與其妻로 傭作人家以養母할새 有兒每奪母食하니 順이 謂妻曰兒奪母食하니 兒는 可得이어니와 母難再求라하고

乃負兒往歸醉山北郊하여 欲埋掘地러니 忽有甚奇石鍾이어늘

驚恠試撞之하니 舂容可愛라 妻曰得此奇物은 殆兒之福이라 埋

之不可라하니 順이 以爲然하여 將兒與鍾還家하여 懸於樑撞之러니

王이 聞鍾聲이 淸遠異常而覈聞其實하고 曰昔에 郭巨ᅳ埋子엔

天賜金釜러니 今孫順이 埋兒엔 地出石鍾하니 前後符同이라하고

賜家一區하고 歲給米五十石하니라.

[意] 손순이 집이 가난하여 그의 아내와 같이 남의 집에 머슴살이를 하여 어머니를 봉양하는데 아이가 있어 언제든지 어머니의 잡수시는 것을 빼앗으니 아이는 또 낳을수 있거니와 어머니는 다시 얻기 어려우니라. 하고 곧 아이를 업고 취산 북쪽으로 가서 묻으려고 땅을 팠더니 별안간 이상한 석종이 있거늘 놀라 이상하게 여기어 시험삼아 두드려 보니 소리가 아름답고 사랑스러운지라 아내가 말하기를 이 이상한 물건을 얻은 것은 거의 아이의 복이라 땅에 묻는 것은 옳지 못하니라 하니 순이 그러하리라 하여 마침내 아이를 데리고 종을 가지고 집에 돌아와서 대들보에 달고 이것을 울렸더니 임금이 그 종소리를 듣고 맑고 늠름함을 이상하게 여기시어 그 사실을 자세히 물어서 알고 말하기를 옛적에 곽거가 자식을 묻을 지음엔 하늘이 금으로 만든 솥을 주셨더니 이제 손순이 아이를 묻음에는 땅이 석종을 내어 주시니 앞과 뒤가 서로 꼭 맞는다 하고 집 한채를 주시고 해마다 쌀 오십석을 주시니라.

◇ 孫順…新羅 무량리(新羅 牟梁里)사람.

◇ 郭巨…융려(隆慮)사람. 집이 가난하여 늘 어머니의 잡수시는 것을 빼앗으므로 아내와 의논하고 묻어 죽이기로 하여 땅을 파니까 금(金)으로 만든 솥(釜)이 나왔다고 한다. 그리하여 이것은 하늘이 준 것이라 하여 아들을 도로 데리고 왔다는 이야기가 있다.

尚德은 値年荒癘疫하여 父母飢病濱死라 尚德이 日夜不解衣하고 盡誠安慰하되 無以爲養則刲髀肉食之하고 母發癰에 吮之卽瘉라 王이 嘉之하여 賜賚甚厚하고 命旌其門하고 立石紀事하니라.

〔意〕 상덕은 흉년과 질병을 만나서 아버지와 어머니가 굶주리어 죽게 된지라 상덕이 낮이나 밤이나 옷을 풀지 않고 정성을 다하여 안심을 하도록 위로하였으되 봉양할 것이 없으므로 넙적다리 살을 베어 잡수도록 하고 어머니가 종기가 남에 빨아서 곧 낫게하니라. 임금이 칭찬하여 물건을 주어서 심히 두터히 하고 그 집의 문에 정문을 세우게 명시하고 비석을 세워 이 일을 적어 놓게 하니라.

◇ 尚德…新羅人 大德望家.

都氏家貧至孝라 賣炭買肉하여 無闕母饌이러라 一日은 於市에
晚而忙歸러니 鳶忽攫肉이어늘 都ㅣ悲號至家하니 鳶旣投肉於
庭이러라 一日母病索非時之紅柿어늘 都ㅣ彷徨柿林하야 不覺
日昏이러니 有虎屢遮前路하고 以示乘意라 都ㅣ乘至百餘里山
村하야 訪人家投宿이러니 俄而主人이 饋祭飯而有紅柿라 都ㅣ
喜問柿之來歷하고 且述己意한데 答曰亡父嗜柿故로 每秋擇柿
二百個하야 藏諸窟中而至此五月則完者不過七八이라가 今得
五十個完者故로 心異之러니 是天感君孝라하고 遺以二十顆어늘
都ㅣ謝出門外하니 虎尙俟伏이라 乘至家하니 曉鷄喔喔이러라 後에
母ㅣ以天命으로 終에 都ㅣ有血淚러라.

〔意〕도씨는 집은 가난하나 효도가 지극하였다. 숯을 팔아 고기를 사서 어머니께 반찬을 빠짐
이 없이 하였느니라. 하루는 장에서 늦게 바삐 돌아오는데 소리개가 고기를 채가거늘 도씨

가슬피 울며 집에 돌아와서 보니 소리개가 벌써 고기를 집안 뜰에 던져 놓았더라。하루는

어머니가 병나서 때 아닌 홍시를 찾거늘 도씨가 감나무 수풀에 가서 방황하여 날이 저물은

것도 모르고 있으려니 호랑이가 있어 앞길을 가로 막으며 타라고 하는 뜻을 나타내는 지라。

도씨가 타고 백 여리나 되는 산 동네에 이르러 사람 사는 집을 찾아 잠을 자려고 하였더니

얼마 안되어서 주인이 제사 밥을 차려주는데 홍시가 있는지라 도씨가 기뻐하여 감의 내력을

묻고 또 나의 뜻을 말하였더니 대답하여 말하기를 돌아가신 아버지가 감을 즐기시므로 해마

다 가을에 감 이백 개를 가려서 모두 굴 안에 감추어 두고 이 오월에 이르러 곧 상하지 아

니한 것이 된 칠팔 개에 지나지 아니하였는데 지금 쉰 개의 상하지 아니한 것을 얻었으므로

마음에 이것을 이상히 여기었더니 이것은 하늘이 그대의 어버이를 섬기는 마음에 감동함이

라 하고 스무 개를 내어 주거늘 도씨가 고마운 뜻을 말하고 문밖에 나오니 호랑이는 아직도

누어서 기다리고 있는지라 호랑이를 타고 집에 돌아오니 새벽 닭이 울더라。뒤에 어머니가

천명으로 돌아가시매 도씨는 피눈물을 흘리더라。

廉義篇

◇ 都氏…예천(醴泉) 사람。이조(李朝) 철종(哲宗) 時人。

염결과 의리는 인간의 미덕이다。이런 사람에게는 하늘이 복을 내린다。

印觀이 賣綿於市할새 有署調者以穀買之而還이러니 有鳶이 攫

其綿하야 墮印觀家어늘 印觀이 歸于署調曰鳶墮汝綿於吾家라

故로 還汝하노라 署調曰鳶이 攫綿與汝는 天也ㅣ라 吾何爲受리오

印觀曰然則還汝穀하리라 署調曰吾與汝者ㅣ市二日이니 穀已

屬汝矣하라고 二人이 相讓이라가 幷棄於市하니 掌市官이 以聞王하

야 並賜爵하니라.

〔意〕 인관이 장에서 솜을 파는데 서조라는 사람이 있어 곡식으로 써 사가지고 돌아가더니 소리개가 있어 그 솜을 채가지고 인관의 집에 떨어뜨리었거늘 인관이 서조에게 돌려보내고 말하기를 소리개가 너의 솜을 내 집에 떨어뜨린지라 그러므로 너에게 도로 보내노라. 서조가 말하기를 소리개가 솜을 채다가 너를 준 것은 하늘이 한 것이니라. 내가 어찌 받을 것이요. 인관이 말하기를 그러면 너의 곡식을 돌려 보내노라. 하고 두 사람이 서로 사양하다가 그 솜과 곡식은 이미 너의 것이니라. 하고 두 사람이 서로 사양하다가 그 솜과 곡식을 장에 버리어 두니 장을 맡아서 다스리는 사람이 임금에게 말하여 다같이 벼슬을 주었느니라.

◇ 印觀 ◇署調…新羅人。

洪基燮이 少貧甚無料러니 一日早에 婢兒踊躍獻七兩錢曰此

在鼎中하니 米可數石이요 柴可數馱니 天賜天賜니다 公이 驚曰

是何金고 卽書失金人推去等字하야 付之門楣而待러니 俄而姓

劉者ㅣ來問書意어늘 公이 悉言之한데 劉ㅣ曰理無失金於人之

鼎內하니 果天賜也ㅣ라 盍取之닛고 公이 曰非吾物에 何오 劉ㅣ

俯伏曰小的이 昨夜에 爲竊鼎來라가 還憐家勢蕭條而施之러니

今感公之廉价하고 良心自發하야 誓不更盜하고 願欲常待하나니

勿慮取之하소서 公이 卽還金曰汝之爲良則善矣나 金不可取라

終不受러라 後에 公이 爲判書하고 其子在龍이 爲憲宗國舅하

며 劉亦見信하야 身家大昌하니라.

〔意〕 홍기섭이 어렸을 때 심히 가난하여 말할 수 없더니 하루 아침에 어린 계집 종이 좋아하여

뛰며 돈 일곱 냥을 가지고 와서 말하기를 이것이 솥 속에 있아오니 쌀이 가히 두어 섬이요

나무가 가히 두어 바리가 될 것이니 하늘이 주심이라. 공이 놀래며 말하기를 이것이 어찌된

돈인고 하고 곧 돈 잃은 사람을 찾아 가라는 글의 뜻을 문인방에 붙이고 기다리더니

이윽고 성이 유라는 사람이 와서 글을 쓰니 이것을 문인방에 붙이고 기다리더니 유가 말하

기를 남의 솥 가운데에 돈을 잃어버릴 이가 없으니 정말 하늘이 주신 것이니다 어찌 가지지

아니하는고. 공이 말하기를 나의 물건이 아닌데 어찌 가질 것이요. 유가 엎드려 말하기를

소인이 어제 밤에 솥을 훔치려 왔다가 공의 집의 형세가 너무 쓸쓸함을 도리어 가엾게 여겨

이것을 놓고 돌아갔더니 지금 공의 성정이 고결하며 탐심이 없고 마음이 깨끗함을 보고 탄

복되어 좋은 마음이 스스로 나서 다시 도둑질을 아니할 것을 맹세하옵고 늘 모시기를 원하

노니 염려하지 마시고 받아 주시옵소서. 공이 곧 돈을 도로 주며 말하기를 네가 좋은 사람

이 된 것은 참 좋으나 돈은 가히 가질 수 없느니라. 하고 끝끝내 받지 아니하더라. 그 후

공이 판서가 되고 그의 아들 재룡이 헌종의 부원군이 되며 유의 집안도 믿음을 보여서 몸과

집이 크게 창성하였느니라.

高句麗平原王之女ㅣ 幼時에 好啼러니 王이 戲曰以汝로 將歸

于愚溫達하리라 及長에 欲下嫁于上部高氏한데 女以王不可食

言으로 固辭하고 終爲溫達之妻하다 蓋溫達이 家貧하야 行乞養母

러니 時人이 目爲愚溫達也러라 一日은 溫達이 自山中으로 負楡皮

而來하니 王女訪見曰吾乃子之匹也라하고 乃賣首飾而買田宅

器物하야 頗富하고 多養馬以資溫達하야 終爲顯榮하니라.

〔意〕고구려 평원왕의 딸이 어렸을 때에 울기를 좋아하더니 왕이 희롱하여 말하기를 너로써 장
차 어리석은 바보 온달에게 시집보내리라 하고 굳게 사양하여 마침내 온달의 처가 되었느
니라. 대개 온달은 집이 가난한지라 다니면서 벌어다가 어머니를 섬기더니 그 때 사람이 보
고 어리석은 바보 온달이라고 하더라. 하루는 온달이 산중에서 느티나무 껍질을 짊어지고
돌아오니 임금의 딸이 찾아와 보고 말하기를 나와 그대는 부부이니라 하고 비녀 등을 팔아
밭과 집과 살림할 그릇을 사 매우 넉넉하게 되고 말을 잘 길러서 온달을 도와 마침내 벼슬
과 명망이 높고 빛나게 되었느니라.

◇ 高句麗…朱蒙(東明聖王)이 세운 三國時代의 하나.
◇ 平原王…고구려 二十五대 왕.
◇ 溫達…이는 고구려 평원왕(平原王)때 사람으로 사람들은 바보 온달이라고 하였다.

勸 學 篇

학문이 있는 삶은 관명과 행복이 있다。학문을 추구하는 데는 시기가 있다。

朱子ㅣ曰勿謂今日不學而有來日하며 勿謂今年不學而有來年하라 日月逝矣나 歲不我延이니 嗚呼老矣라 是誰之愆고。

〔意〕주자가 말하기를 오늘 배우지 아니하고서 내일이 있다고 말하지 말며 올해에 배우지 아니하고서 내년이 있다고 말하지 말라。세월은 가나 나이는 나와 같이 늘지 안나니 아! 늙었도다。이 누구의 허물인고。

少年은 易老하고 難學成하니 一寸光陰이라도 不可輕하라 未覺池塘에 春草夢인데 階前梧葉이 已秋聲이라。

〔意〕소년은 늙기는 쉽고 학문을 이루기는 어려운 것이니 짧은 시간이라도 가벼이 여기지 말라。아직 못의 봄풀은 꿈에서 깨나지도 못하였는데 세월은 허탄하게 빨리 흘러 섬돌 앞의 오동나무는 벌써 가을 소리를 내느니라。

陶淵明詩에 云盛年은 不重來하고 一日은 難再晨이니 及時ㅣ當

勉勵하라 歲月은 不待人이니라.

〔意〕 도연명의 시에 이르기를 젊은 때에는 두번 거듭 오지 아니하고 하루에는 두번이나 새벽녘이 있지 안나니 젊었을 때에 당연히 학문에 힘쓰지 않으면 안되느니라. 세월은 사람을 기다리지 않고 훨훨 흘러가느니라.

荀子ㅣ曰不積跬步면 無以至千里요 不積小流면 無以成江河니라.

〔意〕 순자가 말하기를 반 걸음을 쌓지 않으면 천리에 이르지 못할 것이요 작게 흐르는 물이 쌓이지 않으면 강물이나 하수를 이루지 못할 것이니라.

本文漢字찾아보기

（數字는 本文 쪽수를 표시함）

[5] 眞(참진) 本(근본본) 明(밝을명) 心(마음심) 寶(보배보) 鑑(거울감) 繼(이을계) 善(착할선) 篇(책편) 子(아들자) 曰(말할왈) 爲(할위) 者(놈자) 天(하늘천) 報(갚을보) 之(갈지) 以(써이) 福(복복)

[6] 一(한일) 曰(말할왈) 子(아들자) 莊(장엄할장) 惡(악할악) 而(너이) 小(적을소) 勿(말물) 主(임금주) 後(뒤후) 勅(칙서칙) 終(마칠종) 將(장수장) 烈(매울렬) 昭(밝을소) 漢(한수한) 禍(재화화) 不(아니불)

須(모름지기수) 事(일사) 又(또우) 聾(귀먹을롱) 聞(들을문) 渴(목마를갈) 如(같을여) 見(볼견) 公(공평할공) 太(클태) 起(일어날기) 自(스스로자) 皆(다개) 惡(악할악) 諸(모든제) 善(착할선) 念(생각념) 不(아니불) 日(날일)

[7] 有(있을유) 自(스스로자) 惡(악할악) 日(날일) 一(한일) 足(발족) 不(아니불) 猶(같을유) 善(착할선) 行(다닐행) 身(몸신) 終(마칠종) 曰(말할왈) 援(구원할원) 馬(말마) 樂(즐거울락) 莫(아닐막) 貪(탐할탐)

陰(그늘음) 如(같을여) 讀(읽을독) 書(글서) 守(지킬수) 盡(다할진) 能(능할능) 必(반드시필) 未(아닐미) 孫(손자손) 子(아들자) 遺(끼칠유) 以(써이) 金(쇠금) 積(쌓을적) 公(공평할공) 溫(더울온) 司(맡을사) 餘(남을여)

[8] 生(날생) 人(사람인) 施(베풀시) 廣(넓을광) 義(옳을의) 恩(은혜은) 曰(말할왈) 錄(기록할록) 行(다닐행) 景(별경) 也(어조사야) 計(셈할계) 爲(할위) 中(가운데중) 之(갈지) 冥(어두울명) 於(어조사어) 德(큰덕)

善(착할선) 我(나아) 於(어조사어) 子(아들자) 莊(장엄할장) 避(피할피) 回(돌아올회) 難(어려울난) 狹(좁을협) 路(길로) 結(맺을결) 莫(아닐막) 怨(원수원) 讐(원수수) 逢(만날봉) 相(서로상) 不(아니불) 處(곳처) 何(어찌하)

雖(비록수) 福(복복) 行(다닐행) 日(날일) 一(한일) 訓(가르칠훈) 垂(드릴수) 帝(임금제) 聖(거룩할성) 岳(뫼악) 東(동녘동) 哉(비로소재) 能(능할능) 無(없을무) 旣(이미기) 惡(악할악) 之(갈지) 亦(또역) 者(놈자)

石(돌석) 刀(칼도) 磨(갈마) 增(더할증) 所(바소) 有(있을유) 長(길장) 其(그기) 見(볼견) 草(풀초) 園(동산원) 春(봄춘) 如(같을여) 矣(어조사의) 遠(멀원) 自(스스로자) 禍(재화화) 至(이를지) 未(아닐미)

[9] 篇(책편) 命(목숨명) 天(하늘천) 湯(끓을탕) 探(더듬을탐) 及(미칠급) 如(같을여) 善(착할선) 曰(말할왈) 子(아들자) 戱(이지러질희) 所(바소) 有(있을유) 日(날일) 損(덜손) 其(그기) 見(볼견) 不(아니불)

10

尋(찾을심) 處(곳처) 何(어찌하) 蒼(푸를창) 音(소리음) 無(없을무) 寂(고요적) 聽(들을청) 天(하늘천) 曰(말할왈) 生(날생) 先(먼저선) 邵(높을소) 節(마디절) 康(평안강) [10] 亡(망할망) 逆(거스릴역) 存(있을존) 者(놈자) 順(순할순)

欺(속일기) 室(집실) 暗(어두울암) 雷(우뢰뢰) 若(같을약) 語(말씀어) 私(사사사) 間(사이간) 訓(가르칠훈) 垂(드릴수) 帝(임금제) 玄(검을현) 心(마음심) 人(사람인) 在(있을재) 只(다만지) 都(도읍도) 遠(멀원) 亦(또역) 高(높을고) 非(아닐비)

人(사람인) 若(같을약) 曰(말할왈) 子(아들자) 莊(장엄할장) [11] 之(갈지) 誅(베일주) 必(반드시필) 滿(찰만) 若(같을약) 鑵(두레박관) 惡(악할악) 云(이을운) 書(글서) 智(슬기지) 益(더할익) 電(번개전) 如(같을여) 目(눈목) 神(귀신신)

漏(셀루) 而(너이) 疎(성길소) 恢(넓을회) 網(그물망) 豆(머리두) 瓜(외과) 種(씨종) 之(갈지) 戮(죽일륙) 必(반드시필) 天(하늘천) 害(해칠해) 雖(비록수) 者(놈자) 名(이름명) 顯(나타날현) 得(얻을득) 善(착할선) 不(아니불) 作(지을작)

天(하늘천) 在(있을재) 貴(귀할귀) 富(부자부) 命(목숨명) 有(있을유) 生(날생) 死(죽을사) 曰(말할왈) 子(아들자) [12] 篇(책편) 命(목숨명) 順(순할순) 也(어조사야) 禱(빌도) 所(바소) 無(없을무) 於(어조사어) 罪(허물죄) 獲(얻을획)

求(구할구) 再(다시재) 福(복복) 免(면할면) 倖(요행할행) 可(옳을가) 不(아니불) 禍(재화화) 云(이을운) 錄(기록할록) 行(다닐행) 景(볕경) 忙(바쁠망) 自(스스로자) 空(빌공) 浮(뜰부) 定(정할정) 已(이미이) 分(나눌분) 事(일사) 萬(일만만)

瘂(벙어리아) 瘖(고질고) 聾(귀머거리롱) 痴(어리석을치) 曰(말할왈) 子(아들자) 列(벌렬) [13] 碑(비석비) 薦(베풀천) 轟(울릴굉) 雷(우뢰뢰) 退(물러날퇴) 運(운전할운) 閣(집각) 王(임금왕) 滕(등등) 送(보낼송) 風(바람풍) 來(올래) 時(때시)

命(목숨명) 由(말미암을유) 來(올래) 算(셈할산) 定(정할정) 載(실을재) 該(명백할해) 時(때시) 日(날일) 月(달월) 年(해년) 貧(가난할빈) 受(받을수) 却(물리칠각) 明(밝을명) 聰(귀밝을총) 慧(슬기혜) 智(슬기지) 富(부자부) 豪(호걸호) 家(집가)

天(하늘천) 昊(하늘호) 恩(은혜은) 深(깊을심) 報(갚을보) 欲(하고자할욕) 勞(수고로울로) 劬(수고로울구) 哀(슬플애) 鞠(기를국) 母(어미모) 我(나아) 生(날생) 兮(어조사혜) 父(아비부) 詩(귀글시) 篇(책편) 行(다닐행) 孝(효도효) 人(사람인) 不(아니불)

哀(슬플애) 喪(복입을상) 憂(근심우) 病(병들병) 樂(즐거울락) 養(기를양) 敬(공경경) 其(그기) 致(이를치) 則(곧즉) 居(살거) 也(어조사야) 親(친할친) 事(일사) 之(갈지) 孝(효도효) 曰(말할왈) 子(아들자) [14] 極(극할극) 罔(없을망)

太	15	吐	口	食	諾	而	唯	召	命	方	有	必	遊	遠	不	在	母	父	嚴	祭
클태		토할토	입구	밥식	허락할락	너이	오직유	부를소	목숨명	모방	있을유	반드시필	놀유	멀원	아니불	있을재	어미모	아비부	엄할엄	제사제

看	但	信	逆	忤	生	還	順	焉	何	不	旣	身	之	亦	子	親	於	孝	曰	公
볼간	다만단	믿을신	거스릴역	거스를오	날생	돌아올환	순할순	어조사언	어찌하	아니불	이미기	몸신	갈지	또역	아들자	친할친	어조사어	효도할효	말할왈	공평할공

惡	尋	而	善	人	見	云	書	理	性	篇	己	正	移	差	滴	點	水	頭	簷	16
악할악	찾을심	너이	착할선	사람인	볼견	이를운	글서	다스릴리	성품성	책편	몸기	바를정	옮길이	차도차	물방울적	검은점점	물수	머리두	처마첨	

公	太	所	爲	無	人	容	當	夫	丈	大	云	錄	行	景	益	有	是	方	此	如
공평할공	클태	바소	할위	없을무	사람인	얼굴용	마땅할당	지아비부	어른장	큰대	이를운	기록할록	다닐행	볕경	더할익	있을유	이시	모방	이차	같을여

如	失	過	之	聞	援	馬	敵	輕	勇	恃	小	蔑	自	賤	而	己	貴	以	勿	曰
같을여	잃을실	지날과	갈지	들을문	도울원	말마	대적할적	가벼울경	날랠용	믿을시	적을소	업신여길멸	스스로자	천할천	너이	몸기	귀할귀	써이	말물	말할왈

謗	之	人	聞	曰	生	先	邵	節	康	17	也	言	不	口	得	可	耳	名	母	父
꾸짖을방	갈지	사람인	들을문	말할왈	날생	먼저선	높을소	마디절	편안할강		어조사야	말씀언	아니불	입구	얻을득	옳을가	귀이	이름명	어미모	아비부

道	事	見	樂	詩	其	從	又	之	和	而	就	則	善	和	惡	喜	譽	怒	嘗	未
길도	일사	볼견	즐거울락	글시	그기	쫓을종	또우	갈지	화할화	너이	나갈취	곧즉	착할선	화할화	악할악	기쁠희	기릴예	노할노	일찍상	아닐미

爲	勤	曰	公	太	18	師	賊	是	者	吾	蕙	蘭	佩	刺	芒	負	如	意	行	言
할위	부지런할근	말할왈	공평할공	클태		스승사	도둑적	이시	놈자	나오	해초혜	난초란	찰패	찌를자	까끄라기망	질부	같을여	뜻의	다닐행	말씀언

難	易	名	避	慾	寡	者	生	保	錄	行	景	符	身	護	是	愼	寶	之	價	無
어려울난	쉬울이	이름명	피할피	욕심욕	적을과	놈자	날생	보전할보	기록할록	다닐행	볕경	부적부	몸신	보호할호	이시	삼갈신	보배보	갈지	값가	없을무

老	鬪	剛	方	也	壯	其	及	色	在	定	未	氣	血	時	小	戒	三	有	君	子
늙을로	싸울투	굳셀강	모방	어조사야	씩씩할장	그기	미칠급	빛색	있을재	정할정	아닐미	기운기	피혈	때시	적을소	경계할계	석삼	있을유	임금군	아들자

神 損 太 多 思 氣 傷 偏 甚 怒 云 銘 生 養 人 眞 孫　得 衰 旣
귀신신 덜손 클태 많을다 생각사 기운기 상할상 치우칠편 심할심 성낼노 이를운 이름명 날생 기를양 사람인 참진 손자손 [19] 얻을득 쇠할쇠 이미기

防 三 再 均 食 飲 令 當 極 歡 悲 使 勿 因 相 病 弱 役 易 心 疲
막을방 석삼 두재 고를균 음식식 마실음 명령할령 마땅할당 지극할극 기뻐할환 슬플비 하여금사 말물 인할인 서로상 병들병 약할약 부릴역 쉬울이 마음심 피곤할피

應 心 定　安 寐 夢 清 爽 精 淡 曰 錄 行 景 嚏 晨 一 第 醉 夜
응할응 마음심 정할정 [20] 편안할안 잘침 꿈몽 맑을청 상쾌할상 정할정 맑을담 말할왈 기록할록 다닐행 볕경 성낼진 새벽신 한일 차례제 술취할취 밤야

人 故 如 忿 懲 云 錄 思 近 子 君 德 有 爲 以 可 書 讀 不 雖 物
사람인 연고고 같을여 분할분 징계할징 이를운 기록할록 생각사 가까울근 아들자 임금군 큰덕 있을유 할위 써이 옳을가 글서 읽을독 아니불 비록수 만물물

飯 夜 中 食 少 茶 空 喫 莫 箭 風 讐 色 避 志 堅 夷 水 防 慾 窒
밥반 밤야 가운데중 밥식 적을소 차다 빌공 먹을끽 아닐막 화살전 바람풍 원수수 빛색 피할피 뜻지 굳을견 오랑캐이 물수 막을방 욕심욕 막을질

酒 惡 焉 必 好 衆 治 勿 而 棄 察 急 不 辨 之 用 無 曰 子 筍
술주 악할악 어찌언 반드시필 좋을호 무리중 다스릴치 말물 말이을이 버릴기 살필찰 급할급 아니불 말잘할변 갈지 쓸용 없을무 말할왈 아들자 풀순 [21]

公 太 厚 自 福 其 寬 從 事 萬 夫 丈 大 明 分 上 財 君 眞 語 中
공평할공 클태 두터울후 스스로자 복복 그기 너그러울관 쫓을종 일사 일만만 지아비부 어른장 큰대 밝을명 나눌분 위상 재물재 임금군 참진 말씀어 가운데중

惟 益 無 戲 凡　口 汚 先 噴 血 含 是 還 傷 須 先 人 他 量 欲
생각할유 더할익 없을무 희롱할희 무릇범 [22] 입구 더러울오 먼저선 뿜을분 피혈 머금을함 이시 돌아올환 상할상 모름지기수 먼저선 사람인 다를타 헤아릴량 하고자할욕

逸 可 心 錄 行 景 冠 正 下 李 履 納 不 田 瓜 曰 公 太 功 有 勤
편안할일 옳을가 마음심 기록할록 다닐행 볕경 갓관 바를정 아래하 오얏리 신리 드릴납 아니불 밭전 외과 말할왈 공평할공 클태 공공 있을유 부지런할근

者 厭 休 常 而 於 生 故 定 淫 荒 弊 易 惰 忽 則 憂 樂 道 勞 形
놈자 싫을염 쉴휴 항상상 말이을이 어조사어 날생 연고고 정할정 음란할음 거칠황 폐단폐 쉬울이 게으를타 게을리할홀 곧즉 근심우 즐길락 길도 수고로울로 형상형

蔡(나라채) 子(아들자) 君(임금군) 幾(기미기) 庶(못서) 過(지날과) 言(말씀언) 口(입구) 短(짧을단) 視(볼시) 目(눈목) 非(아닐비) 之(갈지) 人(사람인) 聞(들을문) 不(아닐불) 耳(귀이) 乎(어조사호) 忘(잊을망) 豈(어찌기)

不(아닐불) 木(나무목) 朽(썩을후) 曰(말할왈) 子(아들자) 寢(잠잘침) 晝(낮주) 予(나여) 宰(재상재) 〔24〕 愼(삼갈신) 可(옳을가) 於(어조사어) 出(날출) 心(마음심) 在(있을재) 怒(성낼노) 喜(기쁠희) 曰(말할왈) 皆(다개) 伯(맏백)

儉(검소할검) 清(맑을청) 於(어조사어) 生(날생) 福(복복) 文(글월문) 心(마음심) 諭(고할유) 誠(정성성) 君(임금군) 元(으뜸원) 虛(빌허) 紫(붉을자) 朽(썩을후) 墻(담장) 之(갈지) 土(흙토) 糞(똥분) 也(어조사야) 雕(다듬을조) 可(옳을가)

眼(눈안) 戒(경계할계) 仁(어질인) 罪(허물죄) 慢(업신여길만) 輕(가벼울경) 過(지날과) 貪(탐할탐) 禍(재화화) 慾(욕심욕) 多(많을다) 憂(근심우) 暢(화창할창) 和(화할화) 命(목숨명) 靜(고요할정) 安(편안할안) 道(길도) 退(물러날퇴) 卑(낮을비) 德(큰덕)

己(몸기) 干(방패간) 說(말씀설) 妄(망녕될망) 言(말씀언) 益(더할익) 無(없을무) 伴(짝반) 惡(악할악) 隨(따를수) 身(몸신) 嗔(성낼진) 自(스스로자) 短(짧을단) 他(다를타) 談(말씀담) 口(입구) 非(아닐비) 他(다를타) 看(볼간) 莫(아닐막)

來(올래) 順(순할순) 物(만물물) 識(알식) 恕(어질서) 愚(어리석을우) 賢(어질현) 別(다를별) 德(큰덕) 有(있을유) 奉(받들봉) 長(길장) 敬(공경할경) 母(어미모) 父(아비부) 孝(효도효) 王(임금왕) 君(임금군) 尊(높을존) 爲(할위) 事(일사)

損(덜손) 宜(마땅할의) 便(편할편) 失(잃을실) 〔25〕 計(셈계) 算(셈할산) 昧(어두울매) 暗(어두울암) 明(밝을명) 聰(귀밝을총) 思(생각사) 望(바랄망) 遇(만날우) 未(아닐미) 追(쫓을추) 去(갈거) 既(이미기) 拒(막을거) 勿(말물) 而(너이)

因(인할인) 家(집가) 亡(망할망) 而(너이) 節(마디절) 不(아닐불) 爲(할위) 氣(기운기) 守(지킬수) 心(마음심) 在(있을재) 之(갈지) 戒(경계할게) 隨(따를수) 相(서로상) 禍(재화화) 勢(기세세) 依(의지할의) 自(스스로자) 終(마칠종) 人(사람인)

明(밝을명) 祇(삼갈지) 地(땅지) 察(살필찰) 下(아래하) 鑑(거울감) 天(하늘천) 以(써이) 臨(임할임) 上(위상) 畏(두려워할외) 歎(탄식할탄) 可(옳을가) 生(날생) 平(평할평) 於(어조사어) 警(경계할경) 君(임금군) 勸(권할권) 位(자리위) 廉(청렴할렴)

可(옳을가) 足(발족) 知(알지) 云(이를운) 錄(기록할록) 行(다닐행) 景(별경) 篇(책편) 分(나눌분) 安(편안할안) 〔26〕 歟(소입기) 正(바를정) 惟(오직유) 神(귀신신) 鬼(귀신귀) 暗(어두울암) 繼(이을계) 法(법법) 三(석삼) 有(있을유)

三二

反 動 妄 神 傷 徒 想 濫　[27]　貴 富 不 亦 賤 貧 者 憂 則 貪 務 樂
돌이킬반 움직일동 망령될망 귀신신 상할상 무리도 생각할상 넘칠람　귀할귀 넉넉할부 아니불 또역 천할천 가난할빈 놈자 근심할우 곧즉 탐할탐 힘쓸무 즐거울락

安 益 受 謙 損 招 滿 曰 書 恥 無 止 辱 不 身 終 常 足 知 禍 致
편안안 더할익 받을수 겸손할겸 덜손 부를초 가득할만 말할왈 글서 부끄러울치 없을무 그칠지 욕할욕 아니불 몸신 마칠종 떳떳할상 발족 알지 재화화 이를치

景 篇 心 存　[28]　間 出 是 却 上 世 人 居 雖 閑 自 心 機 身 吟 分
볕경 책편 마음심 있을존　사이간 날출 이시 물리칠각 위상 대세 사람인 살거 비록수 한가할한 스스로자 마음심 기미기 몸신 읊을음 나눌분

貴 富 詩 壤 擊 過 免 可 馬 六 寸 駈 衢 通 如 室 密 坐 云 錄 行
귀할귀 넉넉할부 글시 흙덩이양 칠격 지날과 면할면 옳을가 말마 여섯육 마디촌 말부릴구 거리구 통할통 같을여 집실 빽빽할밀 앉을좌 이을운 기록할록 다닐행

身 使 空 意 天 靑 解 不 人 世 侯 封 合 少 年 尼 仲 求 力 智 將
몸신 하여금사 빌공 뜻의 하늘천 푸를청 풀해 아니불 사람인 대세 제후후 봉할봉 합할합 젊을소 해년 여승니 버금중 구할구 힘력 슬기지 장수장

聰 有 明 則 責 愚 至 雖 人 曰 弟 子 戒 公 宣 忠 范　[29]　愁 夜 半
귀밝을총 있을유 밝을명 곧즉 책할책 어리석을우 이를지 비록수 사람인 말할왈 아우제 아들자 경계할계 공평할공 펼선 충성충 성범　근심수 밤야 절반반

守 睿 思 也 位 地 賢 聖 到 患 不 心 之 以 當 但 曹 爾 昏 己 恕
지킬수 예슬기로울예 생각사 어조사야 자리위 땅지 어질현 성인성 이를도 근심환 아니불 마음심 갈지 써이 마땅당 다만단 무리조 너이 어두울혼 몸기 어질서

厚 施 薄 云 書 素　[30]　謙 海 四 富 怯 世 振 力 勇 讓 下 天 被 功
두터울후 베풀시 얇을박 이을운 글서 흴소　겸손할겸 바다해 넉사 넉넉할부 겁낼겁 대세 떨칠진 힘력 용감할용 사양할양 아래하 하늘천 이불피 공공

膽 曰 邈 思 孫 悔 追 人 與 求 勿 恩 久 賤 忘 而 貴 報 不 者 望
슬개담 말할왈 아득할막 생각사 손자손 뉘우칠회 따를추 사람인 줄여 구할구 말물 은혜은 오랠구 천할천 망녕될망 너이 귀할귀 보고할보 아니불 놈자 바랄망

時 橋 過 似 常 心 日 戰 臨 如 要 念　[31]　方 行 圓 知 小 心 大 欲
때시 다리교 지날과 같을사 항상상 마음심 날일 싸울전 임할임 같을여 요긴할요 생각념　모방 다닐행 둥글원 알지 적을소 마음심 큰대 하고자할욕

	
懼	두려울구
法	법법
朝	아침조
樂	즐길락
欺	속일기
公	공평할공
憂	근심할우
朱	붉을주
文	글월문
曰	말할왈
守	지킬수
口	입구
瓶	병병
防	막을방
意	뜻의
城	재성
不	아니불
負	짐질부
人	사람인
面	얼굴면
無	없을무

	
慙	부끄러울참
色	빛색
〔32〕	
人	사람인
無	없을무
百	일백백
歲	해세
枉	굽을왕
作	지을작
千	일천천
年	해년
計	꾀할계
寇	도둑구
萊	쑥래
公	공평할공
六	여섯육
悔	뉘우칠회
銘	새길명
云	이을운
官	벼슬관
行	다닐행

	
私	사사사
曲	굽을곡
失	잃을실
時	때시
富	넉넉할부
不	아니불
儉	검소할검
用	쓸용
貧	가난할빈
藝	재주예
少	젊을소
學	배울학
過	지날과
見	볼견
事	일사
醉	취할취
後	뒤후
狂	미칠광
言	말씀언
醒	깰성
安	편안할안

	
將	장수장
息	쉴식
病	병들병
益	더할익
智	슬기지
書	글서
寧	편안할녕
無	없을무
而	너이
家	집가
莫	아닐막
有	있을유
住	살주
茅	띠모
屋	집옥
金	쇠금
食	먹을식
麤	거칠추
飯	밥반
〔33〕	
而	써이

	
服	옷복
良	어질량
藥	약약
心	마음심
安	편안할안
茅	띠모
屋	집옥
穩	편안할온
性	성품성
定	정할정
菜	나물채
羹	국갱
香	향기향
景	볕경
行	다닐행
錄	기록할록
云	이을운
責	꾸짖을책
人	사람인
者	놈자
不	아니불

	
全	온전할전
交	사귈교
自	스스로자
恕	용서할서
改	고칠개
過	지날과
夙	일찍숙
興	일어날흥
夜	밤야
寐	잘매
所	바소
思	생각사
忠	충성충
孝	효도효
知	알지
天	하늘천
必	반드시필
之	갈지
飽	배부를포
食	밥식
煖	더울난

	
衣	옷의
怡	화할이
然	그럴연
衛	호위할위
身	몸신
雖	비록수
其	그기
如	같을여
子	아들자
孫	손자손
何	어찌하
〔34〕	
以	써이
愛	사랑애
妻	아내처
子	아들자
之	갈지
心	마음심
事	일사
親	친할친
則	곧즉

	
曲	굽을곡
盡	다할진
其	그기
孝	효도효
保	보전할보
富	넉넉할부
貴	귀할귀
奉	받들봉
君	임금군
無	없을무
往	갈왕
不	아니불
忠	충성충
責	책할책
人	사람인
己	몸기
寡	적을과
過	지날과
恕	용서할서
全	온전할전
交	사귈교

	
爾	너이
謨	꾀모
藏	어질장
悔	뉘우칠회
何	어찌하
及	미칠급
見	볼견
長	길장
敎	가르칠교
益	더할익
利	이로울리
專	오로지전
背	등배
道	길도
私	사사사
意	뜻의
確	확실한확
滅	멸망할멸
公	공평할공
〔35〕	
生	날생

	
事	일사
省	덜성
戒	경계할계
性	성품성
篇	책편
景	볕경
行	다닐행
錄	기록할록
云	이을운
人	사람인
如	같을여
水	물수
一	한일
傾	기울어질경
則	곧즉
不	아니불
可	옳을가
復	회복할복
縱	세로종
反	돌이킬반
制	억제할제

者(놈자) 必(반드시필) 以(써이) 堤(뚝제) 防(막을방) 禮(예도예) 法(법법) 忍(참을인) 時(때시) 之(갈지) 忿(분할분) 免(면할면) 日(날일) 百(일백백) 憂(근심우) 得(얻을득) 且(또차) 戒(경계할계) 小(적을소) 成(이룰성) 大(큰대)

愚(어리석을우) 濁(흐릴탁) 生(날생) 嗔(꾸짖을진) 怒(성낼노) 皆(다개) 因(인할인) 理(다스릴리) 不(아니불) 通(통할통) 休(쉴휴) 添(더할첨) 心(마음심) 上(위상) 火(불화) 只(다만지) 作(지을작) 耳(귀이) 邊(갓변) 風(바람풍) 〔36〕

長(길장) 短(짧을단) 家(집가) 有(있을유) 炎(더울염) 涼(서늘할량) 處(곳처) 同(한가지동) 是(이시) 非(아닐비) 無(없을무) 相(서로상) 實(열매실) 究(궁구할구) 竟(마칠경) 摠(다총) 成(이룰성) 空(빌공) 子(아들자) 張(베풀장) 欲(하고자할욕)

害(해칠해) 國(나라국) 天(하늘천) 何(어찌하) 忍(참을인) 本(근본본) 百(일백백) 曰(가로왈) 美(아름다울미) 之(갈지) 身(몸신) 修(닦을수) 爲(할위) 言(말씀언) 一(한일) 賜(줄사) 願(원할원) 夫(지아비부) 於(어조사어) 辭(말씀사) 行(다닐행)

友(벗우) 朋(벗붕) 世(대세) 其(그기) 〔37〕 終(마칠종) 妻(아내처) 貴(귀할귀) 富(넉넉할부) 家(집가) 弟(아우제) 兄(맏형) 位(자리위) 進(나아갈진) 吏(아전리) 官(벼슬관) 大(큰대) 其(그기) 成(이룰성) 侯(제후후) 諸(모든제)

諸(모든제) 盧(빌허) 空(빌공) 國(나라국) 天(하늘천) 何(어찌하) 如(같을여) 則(곧즉) 曰(가로왈) 張(베풀장) 子(아들자) 害(해칠해) 禍(재화화) 無(없을무) 身(몸신) 自(스스로자) 廢(폐할폐) 不(아니불) 名(이름명) 之(갈지) 忍(참을인)

患(근심환) 疏(성길소) 意(뜻의) 情(뜻정) 孤(외로울고) 令(명령령) 妻(아내처) 夫(지아비부) 居(살거) 分(나눌분) 各(각각각) 弟(아우제) 兄(맏형) 誅(벨주) 法(법법) 刑(형벌형) 吏(아전리) 官(벼슬관) 軀(몸구) 喪(복입을상) 侯(제후후)

遇(만날우) 必(반드시필) 勝(이길승) 好(좋을호) 重(무거울중) 處(곳처) 能(능할능) 者(놈자) 己(몸기) 屈(굽힐굴) 云(이룰운) 錄(기록할록) 行(다닐행) 景(볕경) 〔38〕 人(사람인) 非(아닐비) 難(어려울난) 哉(어조사재) 善(착할선) 除(셀할제)

身(몸신) 從(쫓을종) 還(하늘천) 天(하늘천) 唾(침타) 如(같을여) 正(바를정) 沸(끓을비) 熱(더울열) 口(입구) 閑(한가할한) 淸(맑을청) 心(마음심) 對(대답할대) 不(아니불) 摠(다총) 善(착할선) 罵(꾸짖을매) 人(사람인) 惡(악할악) 敵(대적할적)

滅(멸망할멸) 然(그럴연) 自(스스로자) 救(구할구) 空(빌공) 燒(탈소) 火(불화) 如(같을여) 譬(비유할비) 說(말씀설) 分(나눌분) 不(아니불) 聾(귀먹을롱) 伴(짝반) 罵(꾸짖을매) 人(사람인) 被(입을피) 若(같을약) 我(나아) 〔39〕 墜(떨어질추)

一二四

心 마음심 ・ 等 무리등 ・ 虛 빌허 ・ 空 빌공 ・ 摠 심심할총 ・ 爾 너이 ・ 龡 심심할흠 ・ 唇 입술순 ・ 舌 혀설 ・ 凡 무릇범 ・ 事 일사 ・ 留 머무를유 ・ 情 뜻정 ・ 後 뒤후 ・ 來 올래 ・ 好 좋을호 ・ 相 서로상 ・ 見 볼견 ・ 勤 부지런할근 ・ 學 배울학 ・ 篇 책편

子 아들자 ・ 曰 말할왈 ・ 搏 넓을박 ・ 而 너이 ・ 篤 두터울독 ・ 志 뜻지 ・ 切 끊을절 ・ 問 물을문 ・ 近 가까울근 ・ 思 생각사 ・ 仁 어질인 ・ 在 있을재 ・ 其 그기 ・ 中 가운데중 ・ [40] ・ 矣 어조사의 ・ 莊 장엄할장 ・ 子 아들자 ・ 曰 말할왈 ・ 人 사람인 ・ 之 갈지

不 아니불 ・ 學 배울학 ・ 如 같을여 ・ 登 오를등 ・ 天 하늘천 ・ 而 너이 ・ 無 없을무 ・ 術 재주술 ・ 智 슬기지 ・ 遠 멀원 ・ 披 헤칠피 ・ 祥 상서러울상 ・ 雲 구름운 ・ 覩 볼도 ・ 靑 푸를청 ・ 高 높을고 ・ 山 뫼산 ・ 望 바랄망 ・ 四 넉사 ・ 海 바다해 ・ 禮 예도례

記 기록할기 ・ 玉 구슬옥 ・ 琢 쪼을탁 ・ 成 이룰성 ・ 器 그릇기 ・ 知 알지 ・ 義 옳을의 ・ 太 클태 ・ 公 공평할공 ・ 生 날생 ・ 夜 밤야 ・ 行 다닐행 ・ 韓 한나라이름한 ・ 文 글월문 ・ 通 통할통 ・ 古 옛고 ・ 今 이제금 ・ 馬 말마 ・ 于 소우 ・ 襟 옷깃금

裾 옷뒷자락거 ・ [41] ・ 朱 붉을주 ・ 文 글월문 ・ 公 공평할공 ・ 曰 말할왈 ・ 家 집가 ・ 若 같을약 ・ 貧 가난할빈 ・ 不 아니불 ・ 可 옳을가 ・ 因 인할인 ・ 而 너이 ・ 廢 폐할폐 ・ 學 배울학 ・ 富 넉넉할부 ・ 恃 믿을시 ・ 勤 부지런할근 ・ 以 써이 ・ 立 설립

身 몸신 ・ 名 이름명 ・ 勸 권할권 ・ 乃 이에내 ・ 光 빛광 ・ 榮 영화영 ・ 惟 오직유 ・ 見 볼견 ・ 者 놈자 ・ 顯 나타날현 ・ 達 통달할달 ・ 無 없을무 ・ 成 이룰성 ・ 寶 보배보 ・ 世 대세 ・ 之 갈지 ・ 珍 보배진 ・ 是 이시 ・ 故 연고고 ・ 則 곧즉 ・ 爲 할위

君 임금군 ・ 子 아들자 ・ 小 적을소 ・ 後 뒤후 ・ 宜 마땅할의 ・ 各 각각각 ・ 勉 힘쓸면 ・ [42] ・ 徽 아름다울휘 ・ 宗 마루종 ・ 皇 임금황 ・ 帝 임금제 ・ 曰 말할왈 ・ 學 배울학 ・ 者 놈자 ・ 如 같을여 ・ 禾 벼화 ・ 稻 벼도 ・ 不 아니불 ・ 藁 쑥고 ・ 草 풀초

兮 어조사혜 ・ 國 나라국 ・ 之 갈지 ・ 精 정할정 ・ 糧 양식량 ・ 世 대세 ・ 大 큰대 ・ 寶 보배보 ・ 耕 밭갈경 ・ 憎 미울증 ・ 者 놈자 ・ 嫌 혐의할혐 ・ 鋤 김맬서 ・ 煩 번뇌할번 ・ 惱 번뇌할뇌 ・ 他 다를타 ・ 日 날일 ・ 面 얼굴면 ・ 墻 담장 ・ 悔 뉘우칠회 ・ 已 이미이

老 늙을로 ・ 論 논의할론 ・ 語 말씀어 ・ 曰 말할왈 ・ 及 미칠급 ・ 惟 생각할유 ・ 恐 두려울공 ・ 失 잃을실 ・ [43] ・ 訓 가르칠훈 ・ 子 아들자 ・ 篇 책편 ・ 景 볕경 ・ 行 다닐행 ・ 錄 기록할록 ・ 云 이를운 ・ 賓 손빈 ・ 客 손객 ・ 不 아니불 ・ 來 올래 ・ 門 문문

戶 지게호 ・ 俗 풍속속 ・ 詩 귀글시 ・ 書 글서 ・ 無 없을무 ・ 敎 가르칠교 ・ 孫 손자손 ・ 愚 어리석을우 ・ 莊 장엄할장 ・ 曰 말할왈 ・ 事 일사 ・ 雖 비록수 ・ 小 적을소 ・ 作 지을작 ・ 成 이룰성 ・ 賢 어질현 ・ 明 밝을명 ・ 漢 한수한 ・ 黃 누를황 ・ 金 쇠금 ・ 滿 찰만

	
籯	젓가락통
一	한일
經	경서경
賜	줄사
千	일천천
藝	재주예 〔44〕
至	이를지
樂	즐길락
莫	아닐막
如	같을여
讀	읽을독
書	글서
要	구할요
教	가르칠교
子	아들자
呂	성려
榮	영화영
公	공평할공
曰	말할왈

	
內	안내
無	없을무
賢	어질현
父	아비부
兄	맏형
外	바깥외
嚴	엄할엄
師	스승사
友	벗우
而	너이
能	능할능
有	있을유
成	이룰성
者	놈자
鮮	적을선
矣	어조사의
太	클태
男	사내남
失	잃을실
長	길장
必	반드시필

	
頑	완고할완
愚	어리석을우
女	계집녀
麁	거칠추
疏	드물소
年	해년
大	큰대
習	익힐습
酒	술주
令	명령령
遊	놀유
走	달아날주 〔45〕
嚴	엄할엄
父	아비부
出	날출
孝	효도효
子	아들자
母	어미모
女	계집녀
憐	사랑할련

	
兒	아이아
多	많을다
與	줄여
棒	몽둥이봉
憎	미워할증
食	밥식
人	사람인
皆	다개
愛	사랑애
珠	구슬주
玉	구슬옥
我	나아
孫	손자손
賢	어질현
省	살필성
心	마음심
篇	책편
上	위상
景	볕경
行	다닐행
錄	기록할록

	
云	이를운
寶	보배보
貨	재물화
用	쓸용
之	갈지
有	있을유
盡	다할진
忠	충성충
享	드릴향
無	없을무
窮	궁할궁
家	집가
和	화할화
貧	가난할빈
也	어조사야
好	좋을호
不	아니불
義	옳을의
富	부할부
如	같을여
何	어찌하

	
但	다만단
存	있을존
一	한일
用	쓸용
父	아비부 〔46〕
不	아니불
憂	근심우
心	마음심
因	인할인
子	아들자
孝	효도효
夫	사내부
無	없을무
煩	번거로울번
惱	번뇌할뇌
是	이시
妻	아내처
賢	어질현
言	말씀언
多	많을다

	
語	말씀어
失	잃을실
皆	다개
酒	술주
義	옳을의
斷	끊을단
親	친할친
疏	성길소
只	다만지
爲	할위
錢	돈전
既	이미기
取	취할취
非	아닐비
常	떳떳할상
樂	즐거울락
須	모름지기
防	막을방
測	헤아릴측
得	얻을득
寵	사랑할총

	
思	생각사
辱	욕할욕
居	살거
安	편안할안
慮	생각려
危	위태할위
榮	영화영
輕	가벼울경
利	이로울리
重	무거울중
害	해칠해
深	깊을심 〔47〕
甚	심할심
愛	사랑애
必	반드시필
費	소비할비
譽	기릴예
毁	헐훼
喜	기쁠회

	
臟	오장장
亡	망할망
子	아들자
曰	말할왈
不	아니불
觀	볼관
高	높을고
崖	언덕애
何	어찌하
以	써이
知	알지
之	갈지
患	근심할환
臨	임할림
深	깊을심
泉	샘천
沒	빠질몰
溺	빠질익
巨	클거

	
事	일사
去	갈거
過	지날과
今	이제금 〔48〕
者	놈자
往	갈왕
形	형상할형
所	바소
鏡	거울경
明	밝을명
然	그럴연
已	이미이
察	살필찰
先	먼저선
來	올래
未	아닐미
欲	하고자할
波	물결파
風	바람풍
海	바다해

天(하늘천) 時(때시) 晦(먹일포) 必(반드시필) 可(옳을가) 不(아닐불) 暮(저물모) 薄(엷을박) 之(갈지) 云(이를운) 錄(기록할록) 行(다닐행) 景(볕경) 漆(옷칠칠) 似(같을사) 暗(어두울암) 未(아닐미) 來(올래) 朝(아침조) 明(밝을명) 如(같을여)

墳(무덤분) 已(이미이) 身(몸신) 年(해년) 百(일백백) 保(보전할보) 難(어려울난) 土(흙토) 尺(자척) 三(석삼) 歸(돌아갈귀) 未(아닐미) 福(복복) 禍(재화화) 夕(저녁석) 朝(아침조) 人(사람인) 雨(비우) 風(바람풍) 測(헤아릴측) 有(있을유)

材(재목재) 之(갈지) 樑(들보양) 棟(기둥동) 茂(무성할무) 葉(잎엽) 枝(가지지) 而(너이) 固(굳을고) 本(근본본) 根(뿌리근) 則(곧즉) 養(기를양) 所(바소) 有(있을유) 木(나무목) 云(이를운) 錄(기록할록) 行(다닐행) 景(볕경) [49]

義(좋을의) 忠(충성충) 明(밝을명) 見(볼견) 識(알식) 大(큰대) 氣(기운기) 志(뜻지) 人(사람인) 博(넓을박) 利(이로울리) 漑(물가댈개) 灌(물댈관) 長(길장) 派(물갈래파) 流(흐를류) 壯(장할장) 源(근원원) 泉(샘천) 水(물수) 成(이룰성)

疑(의심의) 國(나라국) 敵(원수적) 皆(다개) 外(바깥외) 身(몸신) [50] 疑(의심의) 弟(아우제) 兄(만형) 皆(다개) 越(넘을월) 吳(나라오) 亦(또역) 者(놈자) 信(믿을신) 自(스스로자) 哉(비로소재) 可(옳을가) 出(날출) 士(선비사)

有(있을유) 惟(생각할유) 釣(낚을조) 低(낮을저) 兮(어조사혜) 射(쏠사) 可(옳을가) 高(높을고) 雁(새안) 邊(갓변) 天(하늘천) 魚(고기어) 底(밑저) 水(물수) 云(이를운) 諫(간할간) 諷(풍자할풍) 勿(말물) 用(쓸용) 莫(아닐막) 人(사람인)

隔(막힐격) 話(말씀화) 共(함께공) 對(대답할대) 心(마음심) 不(아닐불) 面(낯면) 人(사람인) 知(알지) 骨(뼈골) 難(어려울난) 皮(가죽피) 虎(범호) 畫(그림화) [51] 料(헤아릴료) 不(아닐불) 間(사이간) 尺(자척) 悶(적을지) 心(마음심)

錄(기록할록) 行(다닐행) 景(볕경) 量(헤아릴량) 斗(말두) 水(물수) 相(서로상) 逆(거스릴역) 可(옳을가) 凡(무릇범) 曰(말할왈) 公(공평할공) 太(클태) 死(죽을사) 底(근본저) 見(볼견) 終(마칠종) 枯(마를고) 海(바다해) 山(뫼산) 千(일천천)

見(볼견) 便(편할편) 說(말씀설) 面(낯면) 一(한일) 聽(들을청) 若(같을약) [52] 賊(도둑적) 自(스스로자) 爲(할위) 善(선할선) 捨(놓을사) 禍(재화화) 種(씨종) 之(갈지) 謂(이를위) 於(어조사어) 怨(원망할원) 結(맺을결) 云(이를운)

則(곧즉) 財(재물재) 多(많을다) 人(사람인) 賢(어질현) 曰(말할왈) 廣(넓을광) 疏(트일소) 心(마음심) 道(길도) 發(필발) 寒(찰한) 飢(주릴기) 慾(욕심욕) 淫(음란할음) 思(생각사) 煖(따뜻할난) 飽(배부를포) 別(다를별) 離(떠날리) 相(서로상)

一二七

日	終	非	是	53	長	事	經	不	靈	至	福	短	智	貧	過	益	愚	志	其	損
날일	마칠종	아닐비	이시		길장	일사	지날경	아니불	신령령	이를지	복복	짧을단	슬기지	가난할빈	지날과	더할익	어리석을우	뜻지	그기	덜손

事	眉	皺	作	生	平	云	詩	壞	擊	人	便	者	說	來	無	然	自	聽	不	有
일사	눈썹미	주름살추	지을작	날생	평평할평	이를운	글시	흙덩이양	칠격	사람인	편안편	놈자	말씀설	올래	없을무	그럴연	스스로자	들을청	아니불	있을유

當	必	何	香	麝	碑	勝	口	行	路	石	頑	鑴	豈	名	大	齒	切	應	上	世
마땅할당	반드시필	어찌하	향기향	굽노루사	비석비	이길승	입구	다닐행	길로	돌석	완고할완	새길휴	어찌기	이름명	큰대	이치	끊을절	응할응	위상	대세

勢	惜	自	常	兮	福	54	逢	相	冤	使	勢	窮	貧	身	盡	享	莫	福	立	風
기세세	아낄석	스스로자	떳떳할상	어조사혜	복복		만날봉	서로상	원통할원	하여금사	기세세	궁할궁	가난할빈	몸신	다할진	누릴향	아닐막	복복	설립	바람풍

盡	不	餘	曰	銘	留	四	政	參	王	終	無	多	始	有	侈	與	驕	生	人	恭
다할진	아니불	남을여	말할왈	새길명	머무를류	넉사	정사정	참여할참	임금왕	마칠종	없을무	많을다	비로소시	있을유	사치치	줄여	교만할교	날생	사람인	공손할공

未	兩	千	金	黃	孫	子	福	姓	百	財	餘	廷	朝	祿	物	造	還	以	巧	之
아닐미	둘량	일천천	쇠금	누를황	손자손	아들자	복복	성성	일백백	재물재	남을여	조정정	아침조	녹록	만물물	이룰조	돌아올환	써이	재주교	갈지

載	重	堪	難	船	小	母	樂	苦	奴	之	拙	者	巧	55	勝	語	一	得	貴	爲
실을재	무거울중	견딜감	어려울난	배선	적을소	어미모	즐길락	괴로울고	남종노	갈지	옹졸할졸	놈자	교묘할교		이길승	말씀어	한일	얻을득	귀할귀	할위

客	賓	邀	會	家	在	多	錢	値	安	貴	是	未	金	黃	行	獨	宜	不	逕	深
손객	손빈	맞을요	모을회	집가	있을재	많을다	돈전	가격치	편안할안	귀할귀	이시	아닐미	쇠금	누를황	다닐행	홀로독	마땅할의	아니불	길경	깊을심

親	遠	有	山	住	富	識	相	無	市	鬧	居	貧	人	主	少	知	方	外	出
친할친	멀원	있을유	뫼산	살주	부자부	알식	서로상	없을무	저자시	떠들뇨	살거	가난할빈	사람인	주인주	젊을소	알지	모방	바깥외	날출

鼻	難	缸	底	無	塞	寧	家	錢	有	向	便	情	世	斷	處	貧	從	盡	義	人
코비	어려울난	항아리항	밑저	없을무	막을색	편안할녕	집가	돈전	있을유	향할향	편할편	뜻정	대세	끊을단	곳처	가난할빈	모실종	다할진	옳을의	사람인

一三〇

한자	下	橫	皆	爲	中	窨	疏	史	記	曰	郊	天	禮	廟	非	酒	不	享	君	臣	朋
음훈	아래하	빗길횡	다개	할위	가운데중	군색할군	드물소	역사사	기록할기	말할왈	들교	하늘천	예도예	사당묘	아닐비	술주	아닐불	누릴향	임금군	신하신	벗붕

한자	友	鬪	爭	相	和	非	酒	勸	故	成	敗	而	可	泛	飲	之	[57]	子	曰	士	志
음훈	벗우	싸울투	다툴쟁	서로상	화할화	아닐비	술주	권할권	연고고	이룰성	패할패	너이	옳을가	뜰범	마실음	갈지	[57]	아들자	말할왈	선비사	뜻지

한자	於	道	而	恥	惡	衣	食	者	未	足	與	議	也	苟	有	妬	友	則	賢	交	不
음훈	어조사어	길도	너이	부끄러울치	악할악	옷의	밥식	놈자	아닐미	발족	줄여	의논할의	어조사야	풀순	있을유	투기할투	벗우	곧즉	어질현	사귈교	아닐불

한자	親	君	臣	人	至	天	生	無	祿	之	地	長	名	草	大	富	由	小	勸	[58]	成
음훈	친할친	임금군	신하신	사람인	이를지	하늘천	날생	없을무	녹록	갈지	땅지	길장	이름명	풀초	큰대	넉넉할부	까닭유	적을소	권할권	[58]	이룰성

한자	家	之	兒	惜	糞	如	金	敗	用	康	節	邵	先	生	曰	閑	居	愼	勿	說	無
음훈	집가	갈지	아이아	아낄석	똥분	같을여	쇠금	패할패	쓸용	편안할강	마디절	땅이름소	먼저선	날생	말할왈	한가할한	살거	삼갈신	말물	말씀설	없을무

한자	妨	纔	便	有	爽	口	多	能	作	疾	快	心	事	過	必	殃	與	其	病	後	服
음훈	해로울방	겨우재	편할편	있을유	시원할상	입구	많을다	능할능	지을작	병질	쾌할쾌	마음심	일사	지날과	반드시필	앙화앙	더불여	그기	병들병	뒤후	약먹을복

한자	藥	不	若	前	自	防	梓	童	帝	君	垂	訓	妙	難	醫	冤	債	橫	財	富	命
음훈	약약	아닐불	같을약	앞전	스스로자	막을방	가래나무재	아이동	임금제	임금군	드릴수	가르칠훈	묘할묘	어려울난	의원의	원통할원	빚채	빗길횡	재물재	넉넉할부	목숨명

한자	窮	[59]	人	生	事	君	莫	怨	害	汝	休	嗔	天	地	自	然	皆	報	遠	在	兒
음훈	궁할궁	[59]	사람인	날생	일사	임금군	아닐막	원망할원	해칠해	너여	쉴휴	성낼진	하늘천	땅지	스스로자	그럴연	다개	보고할보	멀원	있을재	아이아

한자	孫	近	身	花	落	開	又	錦	衣	布	更	換	着	豪	家	未	必	常	富	貴	貧
음훈	손자손	가까울근	몸신	꽃화	떨어질락	열개	또우	비단금	옷의	베포	다시경	바꿀환	입을착	호걸호	집가	아닐미	반드시필	항상상	넉넉할부	귀할귀	가난할빈

한자	長	寂	寞	扶	上	青	霄	推	塡	邱	堅	勸	凡	怨	意	於	無	厚	薄	[60]	堪
음훈	길장	고요할적	쓸쓸할막	도울부	위상	푸를청	하늘소	천거할추	베풀전	언덕구	굳을견	권할권	무릇범	원망할원	뜻의	어조사어	없을무	두터울후	엷을박	[60]	견딜감

歎 탄식할탄 | 人 사람인 | 心 마음심 | 毒 독할독 | 似 같을사 | 蛇 뱀사 | 誰 누구수 | 知 알지 | 天 하늘천 | 眼 눈안 | 轉 옮길전 | 如 같을여 | 車 수레차 | 去 갈거 | 年 해년 | 妄 망녕될망 | 取 취할취 | 東 동녘동 | 隣 이웃린 | 物 만물물 | 今 이제금

日 날일 | 還 돌아올환 | 歸 돌아올귀 | 北 북녘북 | 舍 집사 | 家 집가 | 無 없을무 | 義 옳을의 | 錢 돈전 | 財 재물재 | 湯 끓일탕 | 潑 물뿌릴발 | 雪 눈설 | 黨 무리당 | 來 올래 | 田 밭전 | 地 땅지 | 水 물수 | 推 밀추 | 沙 모래사 | 若 같을약

將 장수장 | 校 학교교 | 謠 속일요 | 爲 할위 | 生 날생 | 計 셈할계 | 恰 마침흡 | 朝 아침조 | 雲 구름운 | 暮 저물모 | 落 떨어질락 | 花 꽃화 | 藥 약약 | 可 옳을가 | 醫 의원의 | 卿 벼슬경 | 相 서로상 | 壽 목숨수 | 有 있을유 | 難 어려울난 | 買 살매

子 아들자 | 孫 손자손 | 賢 어질현 | [61] | 一 한일 | 日 날일 | 淸 맑을청 | 閑 한가할한 | 仙 신선선 | 省 살필성 | 心 마음심 | 篇 책편 | 下 아래하 | 眞 참진 | 宗 마루종 | 皇 임금황 | 帝 임금제 | 御 모실어 | 製 지을제 | 曰 말할왈 | 知 알지

危 위태할위 | 識 알식 | 險 험할험 | 終 마칠종 | 無 없을무 | 羅 벌일라 | 網 그물망 | 之 갈지 | 門 문문 | 擧 들거 | 善 선할선 | 薦 천거할천 | 賢 어질현 | 自 스스로자 | 有 있을유 | 安 편안할안 | 身 몸신 | 路 길로 | 施 베풀시 | 仁 어질인 | 布 베풀포

德 큰덕 | 乃 이에내 | 世 대세 | 代 대신할대 | 榮 영화영 | 昌 창성할창 | 悔 품을회 | 妬 투기할투 | 報 보고할보 | 冤 원통할원 | 與 더불여 | 子 아들자 | 孫 손자손 | 爲 할위 | 患 근심환 | 損 덜손 | 人 사람인 | 利 이로울리 | 己 몸기 | 顯 나타날현 | 達 통달할달

而 너이 | 語 말씀어 | 巧 교묘할교 | 因 인할인 | 皆 다개 | 體 몸체 | 異 다를이 | 名 이름명 | 改 고칠개 | 貴 귀할귀 | 富 넉넉할부 | 久 오랠구 | 長 길장 | 有 있을유 | 豈 어찌기 | 家 집가 | 成 이룰성 | 衆 무리중 | 害 해칠해 | 仍 인할잉 | 雲 구름운

之 갈지 | 道 길도 | 非 아닐비 | 遠 멀원 | 曰 말할왈 | 製 지을제 | 御 모실어 | 帝 임금제 | 皇 임금황 | 宗 마루종 | 神 귀신신 | [63] | 召 부를소 | 不 아니불 | 是 이시 | 皆 다개 | 身 몸신 | 傷 상할상 | 起 일어날기 | 禍 재화화 | 生 날생

口 입구 | 宣 베풀선 | 言 말씀언 | 讒 참소할참 | 心 마음심 | 於 어조사어 | 起 일어날기 | 勿 말물 | 妬 투기할투 | 嫉 투기할질 | 友 벗우 | 交 사귈교 | 隣 이웃린 | 擇 가릴택 | 必 반드시필 | 居 살거 | 酒 술주 | 度 법도도 | 過 지날과 | 戒 경계할계 | 財 재물재

和 화할화 | 謙 겸손할겸 | 衆 무리중 | 愛 사랑애 | 先 먼저선 | 爲 할위 | 儉 검소할검 | 勤 부지런할근 | 以 써이 | 己 몸기 | 克 이길극 | 厚 두터울후 | 富 부자부 | 人 사람인 | 他 다를타 | 疎 드물소 | 莫 아닐막 | 者 놈자 | 貧 가난할빈 | 肉 고기육 | 骨 뼈골

| 高 놓을고 | ⑥③ | 久 오랠구 | 可 옳을가 | 國 나라국 | 治 다스릴치 | 斯 이사 | 朕 나짐 | 依 의지할의 | 若 같을약 | 咎 허물구 | 來 올래 | 未 아닐미 | 念 생각념 | 每 매양매 | 非 아닐비 | 往 갈왕 | 已 이미이 | 思 생각사 | 常 떳떳할상 | 首 머리수 |

| 損 덜손 | 誤 그르칠오 | 言 말씀언 | 非 아닐비 | 句 글귀구 | 半 반반 | 薪 섶신 | 頃 이랑경 | 萬 일만만 | 燒 불사를소 | 能 능할능 | 火 불화 | 之 갈지 | 星 별성 | 一 한일 | 曰 말할왈 | 製 지을제 | 御 모실어 | 帝 임금제 | 皇 임금황 | 宗 마루종 |

| 苟 겨우구 | 若 같을약 | 夫 지아비부 | 農 농사농 | 念 생각념 | 每 매양매 | 飱 밥손 | 三 석삼 | 食 밥식 | 日 날일 | 勞 로수고로울 | 女 계집녀 | 織 짤직 | 思 생각사 | 常 떳떳할상 | 縷 실오리루 | 被 임을피 | 身 몸신 | 德 큰덕 | 生 날생 | 平 평평할평 |

| 慶 경사경 | 緣 인연연 | 福 복복 | 裔 후손예 | 後 뒤후 | 華 빛날화 | 榮 영화영 | 有 있을유 | 必 반드시필 | 仁 어질인 | 存 있을존 | 善 착할선 | 積 쌓을적 | 康 편안할강 | 安 편안할안 | 載 실을재 | 十 열십 | 無 없을무 | 終 마칠종 | 妬 투기할투 | 貪 탐할탐 |

| 君 임금군 | 其 그기 | 知 알지 | 欲 하고자할욕 | 曰 말할왈 | 良 어질량 | 王 임금왕 | ⑥④ | 得 얻을득 | 實 열매실 | 眞 참진 | 是 이시 | 盡 다할진 | 凡 무릇범 | 招 부를초 | 聖 거룩할성 | 入 들입 | 而 너이 | 行 다닐행 | 因 인할인 | 多 많을다 |

| 魚 고기어 | 無 없을무 | 則 곧즉 | 淸 맑을청 | 至 이를지 | 水 물수 | 云 이를운 | 語 말씀어 | 家 집가 | 孝 효도효 | 慈 사랑자 | 忠 충성충 | 聖 거룩할성 | 子 아들자 | 父 아비부 | 友 벗우 | 人 사람인 | 識 알식 | 臣 신하신 | 視 볼시 | 先 먼저선 |

| 憎 미워할증 | 者 놈자 | 盜 도둑도 | ⑥⑤ | 輝 빛날휘 | 揚 들날릴양 | 月 달월 | 秋 가을추 | 濘 진흙녕 | 泥 진흙니 | 惡 악할악 | 行 다닐행 | 膏 기름고 | 如 같을여 | 雨 비우 | 春 봄춘 | 宗 마루종 | 敬 공경할경 | 許 허락할허 | 徒 무리도 | 察 살필찰 |

| 用 쓸용 | 山 뫼산 | 泰 클태 | 於 어조사어 | 節 마디절 | 名 이름명 | 重 무거울중 | 故 연고고 | 明 밝을명 | 善 착할선 | 見 볼견 | 夫 지아비부 | 丈 어른장 | 大 큰대 | 云 이를운 | 錄 기록할록 | 行 다닐행 | 景 별경 | 鑑 거울감 | 照 비출조 | 其 그기 |

| 未 아닐미 | 恐 두려울공 | 事 일사 | 目 눈목 | 經 경서경 | 危 위태할위 | 救 구원할구 | 急 급할급 | 濟 건질제 | 樂 즐거울락 | 凶 흉할흉 | 之 갈지 | 人 사람인 | 悶 민망할민 | 毛 털모 | 鴻 기러기홍 | 生 날생 | 死 죽을사 | 輕 가벼울경 | 精 정할정 | 心 마음심 |

| 井 우물정 | 苦 괴로울고 | 他 다를타 | 只 다만지 | 短 짧을단 | 繩 노승 | 汲 물기를급 | 家 집가 | 自 스스로자 | 恨 한할한 | 不 아니불 | ⑥⑥ | 信 믿을신 | 深 깊을심 | 足 발족 | 豈 어찌기 | 言 말씀언 | 後 뒤후 | 背 등배 | 眞 참진 | 皆 다개 |

一三三

元(으뜸원) 壯(씩씩할장) 死(죽을사) 病(병들병) 雨(비우) 卽(곧즉) 風(바람풍) 常(항상상) 改(고칠개) 若(같을약) 人(사람인) 福(복복) 薄(엷을박) 拘(거리낄구) 罪(허물죄) 下(아래하) 天(하늘천) 滿(찰만) 濫(넘칠람) 臓(오장장) 深(깊을심)

子(아들자) [67] 寬(너그러울관) 父(아비부) 孝(효도효) 子(아들자) 少(적을소) 禍(재화화) 夫(지아비부) 賢(어질현) 妻(아내처) 安(편안할안) 民(백성민) 淸(맑을청) 官(벼슬관) 順(순할순) 心(마음심) 正(바를정) 國(나라국) 云(이를운) 詩(귀글시)

後(뒤후) 土(흙토) 田(밭전) 前(앞전) 幽(그윽할유) 色(빛색) 景(볕경) 山(뫼산) 靑(푸를청) 派(물가닥파) 一(한일) 聖(거룩할성) 諫(간할간) 受(받을수) 人(사람인) 直(곧을직) 則(곧즉) 繩(노끈승) 縱(세로종) 木(나무목) 曰(말할왈)

必(반드시필) 福(복복) 大(큰대) 不(아니불) 金(쇠금) 千(일천천) 而(너이) 故(연고고) 無(없을무) 坡(고개파) 東(동녘동) 蘇(깨어날소) 頭(머리두) 在(있을재) 有(있을유) 更(고칠경) 喜(기쁠희) 歡(기뻐할환) 莫(아닐막) 得(얻을득) 收(거둘수)

大(큰대) 虧(이지러질휴) 我(나아) 福(복복) 禍(재화화) 是(이시) 何(어찌하) 如(같을여) 卜(점칠복) 問(물을문) 來(올래) 人(사람인) 有(있을유) 曰(말할왈) 生(날생) 先(먼저선) 邵(높을소) 節(마디절) 康(편안할강) [68] 禍(재화화)

親(친할친) 頻(자주빈) 賤(천할천) 令(명령할령) 住(살주) 久(오랠구) 升(되승) 二(두이) 食(먹을식) 日(날일) 頃(이랑경) 萬(일만만) 田(밭전) 良(어질량) 尺(자척) 八(여덟팔) 臥(누울와) 夜(밤야) 間(사이간) 千(일천천) 廈(큰집하)

盃(잔배) 添(더할첨) 後(뒤후) 醉(술취할취) 露(이슬로) 甘(달감) 滴(물방울적) 一(한일) 時(때시) 渴(목마를갈) 初(처음초) 如(같을여) 不(아니불) 見(볼견) 相(서로상) 五(다섯오) 三(석삼) 看(볼간) 但(다만단) 踈(드물소) 也(어조사야)

情(뜻정) 同(한가지동) 念(생각념) 道(길도) 辨(분별할변) 事(일사) 何(어찌하) 私(사사사) 比(견줄비) 若(같을약) 心(마음심) 公(공경할공) 迷(미혹할미) 色(빛색) 自(스스로자) 人(사람인) 醉(술취할취) 不(아니불) 酒(술주) [69] 無(없을무)

嗚(탄식할오) 吉(길할길) 凶(흉할흉) 德(큰덕) 賊(도둑적) 逸(편안할일) 勞(수고로울로) 默(잠잠할묵) 拙(졸할졸) 言(말씀언) 者(놈자) 巧(교묘할교) 曰(말할왈) 生(날생) 先(먼저선) 溪(시내계) 濂(청렴할렴) 時(때시) 多(많을다) 佛(부처불) 成(이룰성)

尊(높을존) 位(자리위) 而(너이) 微(작을미) 德(큰덕) 曰(말할왈) 易(바꿀역) [70] 絶(끊을절) 弊(폐단폐) 淸(맑을청) 風(바람풍) 順(순할순) 安(편안할안) 上(위상) 徹(관철할철) 政(정사정) 刑(형벌형) 下(아래하) 天(하늘천) 呼(부를호)

智(슬기지) 小(적을소) 謀(꾀할모) 大(큰대) 無(없을무) 禍(재화화) 者(놈자) 鮮(적을선) 矣(어조사의) 說(말씀설) 苑(동산원) 官(벼슬관) 忌(게으를태) 於(어조사어) 官(벼슬관) 成(이룰성) 病(병들병) 加(더할가) 癒(더욱유) 生(날생) 懈(게으를해)

孝(효도효) 衰(쇠잔할쇠) 妻(처자처) 子(아들자) 察(살필찰) 此(이차) 四(넉사) 愼(삼갈신) 終(마칠종) 如(같을여) 始(처음시) [71] 器(그릇기) 滿(찰만) 則(곧즉) 溢(넘칠일) 人(사람인) 喪(복입을상) 尺(자척) 壁(벽벽) 非(아닐비)

寶(보배보) 寸(마디촌) 陰(그늘음) 是(이시) 競(다툴경) 羊(양양) 羹(국갱) 雖(비록수) 美(아름다울미) 衆(무리중) 口(입구) 難(어려울난) 調(고를조) 益(더할익) 智(슬기지) 書(글서) 云(이를운) 白(흰백) 玉(구슬옥) 投(던질투) 於(어조사어)

泥(진흙니) 塗(바를도) 不(아니불) 能(능할능) 汚(더러울오) 穢(더러울예) 其(그기) 色(빛색) 君(임금군) 子(아들자) 行(다닐행) 濁(흐릴탁) 地(땅지) 染(물들일염) 亂(어지러울란) 心(마음심) 故(연고고) 松(솔송) 柏(잣나무백) 可(옳을가) 以(써이)

耐(견딜내) 雪(눈설) 霜(서리상) 明(밝을명) 智(슬기지) 涉(건널섭) 危(위태할위) 難(어려울난) [72] 入(들입) 山(뫼산) 擒(사로잡을금) 虎(범호) 易(쉬울이) 開(열개) 口(입구) 告(알릴고) 人(사람인) 難(어려울난) 遠(멀원) 水(물수)

不(아니불) 救(구원할구) 近(가까울근) 火(불화) 親(친할친) 如(같을여) 隣(이웃린) 太(클태) 公(공평할공) 曰(말할왈) 日(날일) 月(달월) 雖(비록수) 明(밝을명) 照(비출조) 覆(엎을복) 盆(동이분) 之(갈지) 下(아래하) 刀(칼도) 刃(칼날인)

快(쾌할쾌) 斬(벨참) 無(없을무) 罪(허물죄) 非(아닐비) 災(재앙재) 橫(가로횡) 禍(재화화) 愼(삼갈신) 家(집가) 門(문문) 良(어질량) 田(밭전) 萬(일만만) 頃(잠간경) 薄(엷을박) 藝(재주예) 隨(따를수) 身(몸신) [73] 性(성품성)

理(다스릴리) 書(글서) 云(이를운) 接(접할접) 物(만물물) 之(갈지) 要(중요요) 己(몸기) 所(바소) 不(아니불) 欲(욕고자할) 勿(말물) 施(베풀시) 於(어조사어) 人(사람인) 行(다닐행) 有(있을유) 得(얻을득) 反(돌이킬반) 求(구할구) 諸(모두제)

酒(술주) 色(빛색) 財(재물재) 氣(기운기) 四(넉사) 堵(담도) 墻(담장) 多(많을다) 少(적을소) 賢(어리석을현) 愚(어리석을우) 在(있을재) 內(안내) 廂(월랑상) 若(같을약) 世(대세) 跳(뛸조) 出(날출) 便(편할편) 是(이시) 神(귀신신)

仙(신선선) 死(죽을사) 方(모방) 立(설립) 敎(가르칠교) 篇(책편) 子(아들자) 曰(말할왈) 身(몸신) 義(옳을의) 而(너이) 孝(효도효) 其(그기) 本(근본본) 喪(복입을상) 祀(제사사) 禮(예도례) 哀(슬플애) 爲(할위) 戰(싸울전) 陳(진칠진)

| 行 다닐행 | 景 별경 | 爲 할위 | 力 힘력 | 而 너이 | 時 때시 | 有 있을유 | 財 재물재 | 生 날생 | 本 근본본 | 74 | 嗣 이을사 | 道 길도 | 國 나라국 | 居 살거 | 農 농사농 | 理 다스릴리 | 政 정사정 | 治 다스릴치 | 勇 날랠용 | 列 벌릴렬 |

| 治 다스릴치 | 保 보전할보 | 理 다스릴리 | 循 따를순 | 起 일어날기 | 書 글서 | 讀 읽을독 | 勤 부지런할근 | 儉 검소할검 | 道 길도 | 家 집가 | 成 이룰성 | 淸 맑을청 | 與 줄여 | 公 공평할공 | 曰 말할왈 | 要 구할요 | 之 갈지 | 政 정사정 | 云 이를운 | 錄 기록할록 |

| 而 너이 | 寅 동방인 | 日 날일 | 春 봄춘 | 年 해년 | 幼 어릴유 | 於 어조사어 | 在 있을재 | 之 갈지 | 生 날생 | 一 한일 | 云 이를운 | 圖 그림도 | 計 셈할계 | 三 석삼 | 子 아들자 | 孔 구멍공 | 75 | 齊 제가지런 | 順 순할순 | 和 화할화 |

| 親 친할친 | 有 있을유 | 父 아비부 | 目 눈목 | 敎 가르칠교 | 五 다섯오 | 書 글서 | 理 다스릴리 | 性 성품성 | 辨 분별할변 | 起 일어날기 | 望 바랄망 | 秋 가을추 | 耕 밭갈경 | 若 같을약 | 知 알지 | 所 바소 | 無 없을무 | 老 늙을로 | 學 배울학 | 不 아니불 |

| 事 일사 | 不 아니불 | 臣 신하신 | 忠 충성충 | 曰 말할왈 | 蠋 벌레촉 | 王 임금왕 | 76 | 爲 할위 | 綱 벼리강 | 信 믿을신 | 友 벗우 | 朋 벗붕 | 序 차례서 | 長 길장 | 別 다를별 | 婦 지어미부 | 夫 지아비부 | 義 옳을의 | 臣 신하신 | 君 임금군 |

| 銘 새길명 | 右 오른쪽우 | 座 자리좌 | 叔 아재비숙 | 思 생각사 | 張 베풀장 | 廉 청렴할렴 | 財 재물재 | 臨 임할림 | 平 평평할평 | 若 같을약 | 莫 아니막 | 官 벼슬관 | 治 다스릴치 | 子 아들자 | 夫 지아비부 | 更 고칠경 | 女 계집녀 | 烈 매울렬 | 君 임금군 | 二 두이 |

| 冠 갓관 | 衣 옷의 | 莊 장엄할장 | 端 끝단 | 貌 모양모 | 容 얼굴용 | 正 바를정 | 楷 해서해 | 畫 그을획 | 字 글자자 | 節 마디절 | 愼 삼갈신 | 食 먹을식 | 飲 마실음 | 敬 공경할경 | 篤 도타울독 | 行 다닐행 | 信 믿을신 | 必 반드시필 | 語 말씀어 | 凡 무릇범 |

| 諾 허락할락 | 然 그럴연 | 持 가질지 | 固 굳을고 | 德 큰덕 | 常 떳떳할상 | 顧 돌아볼고 | 言 말씀언 | 出 날출 | 始 비로소시 | 謀 꾀할모 | 作 지을작 | 靜 고요정 | 處 곳처 | 居 살거 | 詳 자세할상 | 安 편안안 | 履 신리 | 步 걸음보 | 肅 엄숙할숙 | 整 가지런할정 |

| 深 깊을심 | 未 아닐미 | 我 나아 | 皆 다개 | 者 놈자 | 四 넉사 | 十 열십 | 此 이차 | 凡 무릇범 | 病 병들병 | 如 같을여 | 惡 악할악 | 見 볼견 | 出 날출 | 己 몸기 | 77 | 如 같을여 | 善 착할선 | 見 볼견 | 應 응할응 | 重 무거울중 |

| 利 이로울리 | 廷 조정정 | 言 말씀언 | 不 아니불 | 一 한일 | 曰 가로왈 | 銘 새길명 | 左 왼좌 | 謙 겸손할겸 | 益 더할익 | 范 성범 | 警 경계할경 | 爲 할위 | 視 볼시 | 夕 저녁석 | 朝 아침조 | 右 오른쪽우 | 座 자리좌 | 當 마땅당 | 書 글서 | 省 살필성 |

一三四

害 해칠해 　 邊 가변 　 報 보고할보 　 差 어긋날차 　 除 버릴세 　 二 두이 　 州 고을주 　 縣 고을현 　 官 벼슬관 　 員 관원원 　 長 길장 　 短 짧을단 　 得 얻을득 　 失 잃을실 　 三 석삼 　 衆 무리중 　 人 사람인 　 所 바소 　 作 지을작 　 過 지날과 　 之 갈지

事 일사 　 仕 벼슬사 　 進 나아갈진 　 職 직분직 　 趨 달릴추 　 時 때시 　 附 붙을부 　 勢 기세세 　 五 다섯오 　 財 재물재 　 多 많을다 　 少 적을소 　 厭 싫을염 　 貧 가난할빈 　 求 구할구 　 富 넉넉할부 　 六 여섯육 　 淫 음란할음 　 媒 거간할매 　 戲 회롱할회 　 **78**

慢 만질없을 　 評 평론할평 　 論 논의할논 　 女 계집녀 　 色 빛색 　 七 일곱칠 　 不 아니불 　 言 말씀언 　 求 구할구 　 人 사람인 　 物 만물물 　 干 방패간 　 索 찾을색 　 酒 술주 　 食 밥식 　 又 또우 　 付 붙일부 　 書 글서 　 信 믿을신 　 可 옳을가

飮 마실음 　 喫 먹을끽 　 還 돌아올환 　 壞 무너질괴 　 損 덜손 　 借 빌차 　 字 글자자 　 文 글월문 　 看 볼간 　 家 집가 　 入 들입 　 凡 비로소범 　 私 사사사 　 窺 엿볼규 　 坐 앉을좌 　 拜 절배 　 與 줄여 　 滯 막힐체 　 沈 정성침 　 坼 터질탁 　 開 열개

者 놈자 　 之 갈지 　 犯 범할범 　 有 있을유 　 數 셀수 　 此 이차 　 毁 헐훼 　 詆 꾸짖을저 　 羨 부러울선 　 歎 탄식할탄 　 貴 귀할귀 　 富 넉넉할부 　 利 이로울리 　 便 편할편 　 自 스스로자 　 處 곳처 　 同 한가지동 　 取 취할취 　 去 갈거 　 擇 가릴택 　 揀 가릴간

曰 말할왈 　 公 공평할공 　 太 클태 　 問 물을문 　 王 임금왕 　 武 호반무 　 **79** 　 警 경계할경 　 因 인할인 　 害 해칠해 　 所 바소 　 大 큰대 　 身 몸신 　 修 닦을수 　 於 어조사어 　 正 바를정 　 心 마음심 　 用 쓸용 　 見 볼견 　 以 써이 　 足 발족

聖 성인성 　 如 같을여 　 矣 어조사의 　 是 이시 　 欲 하고자할욕 　 之 갈지 　 說 말씀설 　 聞 들을문 　 願 원할원 　 等 무리등 　 不 아니불 　 富 부자부 　 貧 가난할빈 　 賤 천할천 　 貴 귀할귀 　 得 얻을득 　 何 어찌하 　 上 위상 　 世 대세 　 居 살거 　 人 사람인

太 클태 　 盜 도둑도 　 十 열십 　 謂 이를위 　 何 어찌하 　 曰 말할왈 　 王 임금왕 　 武 호반무 　 **80** 　 盜 도둑도 　 十 열십 　 家 집가 　 節 마디절 　 有 있을유 　 用 쓸용 　 者 놈자 　 命 목숨명 　 天 하늘천 　 由 말미암을유 　 皆 다개 　 德 큰덕

四 넉사 　 耕 밭갈경 　 懶 게으를뢰 　 慵 게으를용 　 三 석삼 　 睡 졸을수 　 寢 잠잘침 　 燈 등등 　 燃 탈연 　 事 일사 　 無 없을무 　 二 두이 　 了 마칠료 　 積 쌓을적 　 一 한일 　 爲 할위 　 收 거둘수 　 不 아니불 　 熟 익을숙 　 時 때시 　 公 공평할공

慾 욕심욕 　 嗜 즐길기 　 酒 술주 　 貪 탐낼탐 　 八 여덟팔 　 起 일어날기 　 眠 잘면 　 晝 낮주 　 七 일곱칠 　 多 많을다 　 女 계집녀 　 養 기를양 　 六 여섯육 　 害 해칠해 　 巧 교묘할교 　 行 다닐행 　 專 오로지전 　 五 다섯오 　 力 힘력 　 功 공공 　 施 베풀시

九(아홉구) 強(굳셀강) 行(다닐행) 嫉(투기할질) 妒(투기할투) [81] 武(호반무) 王(임금왕) 曰(말할왈) 家(집가) 無(없을무) 十(열십) 盜(도둑도) 而(이) 不(아닐불) 富(넉넉할부) 者(놈자) 何(어찌하) 如(같을여) 太(클태) 公(공평할공)

人(사람인) 必(반드시필) 有(있을유) 三(석삼) 耗(덜릴모) 名(이름명) 倉(곳집창) 庫(곳집고) 漏(샐루) 濫(넘칠람) 蓋(덮을개) 鼠(쥐서) 雀(참새작) 亂(난리란) 食(먹을식) 爲(할위) 一(한일) 收(거둘수) 種(씨종) 失(잃을실) 時(때시)

二(두이) 抛(버릴포) 撒(뿌릴살) 米(쌀미) 穀(곡식곡) 穢(더러울예) 賤(천할천) 錯(그릇착) 誤(그릇오) 痴(어리석을치) 四(넉사) 五(다섯오) 逆(거스릴역) 六(여섯육) 祥(상서상) 七(일곱칠) 奴(남종노) 八(여덟팔) 九(아홉구) 愚(어리석을우) 強(힘쓸강)

自(스스로자) 招(구할초) 其(그기) 禍(재화화) 非(아닐비) 天(하늘천) 降(항복할항) 殃(앙화앙) [82] 武(호반무) 王(임금왕) 曰(말할왈) 願(원할원) 悉(다실) 聞(들을문) 之(갈지) 太(클태) 公(공평할공) 養(기를양) 男(사내남) 不(아닐불)

教(가르칠교) 訓(가르칠훈) 爲(할위) 一(한일) 錯(그릇착) 嬰(어릴영) 孩(어릴해) 二(두이) 誤(그릇오) 初(처음초) 迎(맞을영) 新(새신) 婦(지어미부) 行(다닐행) 嚴(엄할엄) 三(석삼) 痴(어리석을치) 未(아닐미) 語(말씀어) 先(먼저선) 笑(웃을소)

四(넉사) 失(잃을실) 父(아비부) 母(어미모) 五(다섯오) 逆(거스릴역) 夜(밤야) 起(일어날기) 亦(또역) 身(몸신) 六(여섯육) 祥(상서상) 好(좋을호) 挽(당길만) 他(다를타) 弓(활궁) 七(일곱칠) 奴(남종노) 愛(사랑애) 騎(말탈기) 馬(말마)

八(여덟팔) 賤(천할천) 喫(먹을끽) 酒(술주) 勸(권할권) 人(사람인) 九(아홉구) 愚(어리석을우) 飯(밥반) 命(목숨명) 朋(벗붕) 友(벗우) 十(열십) 強(힘쓸강) 甚(심할심) 美(아름다울미) 誠(정성성) 哉(비로소재) 是(이시) 言(말씀언) 也(어조사야)

治(다스릴치) 政(정사정) [83] 篇(책편) 明(밝을명) 道(길도) 先(먼저선) 生(날생) 曰(말할왈) 一(한일) 命(목숨명) 之(갈지) 士(선비사) 荀(풀순) 有(있을유) 存(있을존) 心(마음심) 於(어조사어) 愛(사랑애) 物(만물물) 人(사람인)

必(반드시필) 所(바소) 濟(건질제) 唐(나라당) 太(클태) 宗(마루종) 御(마루종) 製(지을제) 云(이를운) 上(위상) 麾(지휘할휘) 中(가운데중) 乘(탈승) 下(아래하) 附(붙일부) 幣(폐백폐) [84] 帛(비단백) 衣(옷의) 之(갈지) 倉(곳집창)

稟(품할품) 食(음식식) 爾(너이) 俸(녹봉) 祿(녹록) 民(백성민) 膏(기름고) 脂(기름지) 下(아래하) 易(바꿀역) 虐(사나울학) 上(위상) 蒼(푸를창) 難(어려울난) 欺(속일기) 童(아이동) 蒙(어질몽) 訓(가르칠훈) 曰(말할왈) 當(마땅당) 官(벼슬관)

當(마땅할당) 官(벼슬관) 者(놈자) 必(반드시필) [85] 法(법법) 唯(오직유) 有(있을유) 三(석삼) 事(일사) 淸(맑을청) 愼(삼갈신) 勸(권할권) 知(알지) 此(이차) 者(놈자) 所(바소) 以(써이) 持(가질지) 身(몸신) 矣(어조사의)

以(써이) 暴(드러날폭) 怒(노할노) 爲(할위) 戒(경계할계) 事(일사) 有(있을유) 不(아니불) 可(옳을가) 詳(자세할상) 處(곳처) 之(갈지) 無(없을무) 中(가운데중) 若(같을약) 先(먼저선) 只(다만지) 能(능할능) 自(스스로자) 害(해칠해) 豈(어찌기)

人(사람인) 君(임금군) 如(같을여) 親(친할친) 長(길장) 兄(맏형) 與(줄여) 同(같을동) 僚(등료) 家(집가) 待(기다릴대) 羣(무리군) 吏(관리이) 奴(남종노) 僕(나복) 愛(사랑애) 百(일백백) 姓(성성) 妻(아내처) 子(아들자) 然(그럴연)

後(뒤후) 能(능할능) 盡(다할진) 吾(나오) 心(마음심) 毫(터럭호) 末(끝말) 至(이를지) 皆(다개) 所(바소) 未(아닐미) 也(어조사야) [86] 或(혹혹) 問(물을문) 簿(거느릴부) 佐(도울좌) 令(명령할령) 者(놈자) 也(어조사야) 所(바소)

欲(하고자할욕) 爲(할위) 不(아니불) 從(쫓을종) 奈(어찌내) 何(어찌하) 伊(저이) 川(내천) 先(먼저선) 生(날생) 曰(말할왈) 當(마땅할당) 以(써이) 誠(정성성) 意(뜻의) 動(움직일동) 之(갈지) 今(이제금) 與(줄여) 和(화할화) 便(편할편)

是(이시) 爭(다툴쟁) 私(사사사) 邑(고을읍) 長(길장) 若(같을약) 能(능할능) 事(일사) 父(아비부) 兄(맏형) 道(길도) 過(지날과) 則(곧즉) 歸(돌아갈귀) 己(몸기) 善(착할선) 唯(오직유) 恐(두려울공) 於(어조사어) 積(쌓을적) 此(이차)

豈(어찌기) 有(있을유) 得(얻을득) 人(사람인) 劉(성유) 安(편안할안) 禮(예도례) 臨(임할임) 民(백성민) 明(밝을명) 使(하여금사) 各(각각각) 輪(수운할수) 其(그기) 情(뜻정) 御(모실어) 吏(관리이) 正(바를정) 格(바를격) 物(만물물) [87]

抱(안을포) 朴(클박) 子(아들자) 曰(말할왈) 迎(맞을영) 斧(도끼부) 鉞(도끼월) 而(너이) 正(바를정) 諫(간할간) 據(웅거거) 鼎(솥정) 鑊(가마확) 盡(다할진) 言(말씀언) 此(이차) 謂(이를위) 忠(충성충) 臣(신하신) 也(어조사야) 治(다스릴치)

家(집가) 篇(책편) 司(맡을사) 馬(말마) 溫(따뜻할온) 公(공평할공) 凡(무릇범) 諸(모든제) 卑(낮을비) 幼(어릴유) 事(일사) 無(없을무) 大(큰대) 小(적을소) 毋(말무) 得(얻을득) 專(오로지전) 行(다닐행) 必(반드시필) 吝(물을자) 禀(여쭐품)

[88] 於(어조사어) 長(길장) 待(기다릴대) 客(손객) 不(아니불) 得(얻을득) 豊(풍년풍) 治(다스릴치) 家(집가) 儉(검소할검) 太(클태) 公(공평할공) 曰(말할왈) 痴(어리석을치) 人(사람인) 畏(두려울외) 婦(지어미부) 賢(어질현) 女(계집녀) 敬(공경경)

火防時成事萬和樂親雙孝子寒飢念先僕奴使凡夫
불화 막을방 때시 이룰성 일사 일만만 화할화 즐길락 친할친 쌍쌍 효도효 아들자 찰한 주릴기 생각념 먼저선 남종노 하여금사 무릇범 지아비부

家人卜以可晏早之夕朝觀云錄行景 ⑧⑨ 來賊備夜發
집가 사람인 점복 써이 옳을가 늦을안 일찍조 갈지 저녁석 아침조 볼관 이를운 기록할록 다닐행 볕경 올래 도둑적 갖출비 밤야 필발

訓氏顏篇義安也道虜夷財論而娶婚曰子仲文替興
가르칠훈 성씨 얼굴안 책편 옳을의 편안할안 어조사야 길도 오랑캐로 오랑캐이 재물재 의논할론 말이을이 장가들취 혼인할혼 말할왈 아들자 버금중 글월문 바꿀체 일어날흥

九于至往玆自矣己者三此親一弟兄父婦後民有夫
아홉구 갈우 이를지 갈왕 이자 스스로자 어찌의 몸기 놈자 석삼 이차 친할친 한일 아우제 맏형 아비부 지어미부 뒤후 백성민 있을유 지아비부

夫足手爲弟兄曰子莊 ⑨⓪ 篤不重爲倫故焉於本皆族
지아비부 발족 손수 할위 아우제 맏형 말할왈 아들자 장엄할장 도타울독 아니불 무거울중 할위 인륜륜 연고고 어조사언 어조사어 근본본 다개 일가족

兮親不富云坡東蘇續可難處斷新得更時破服衣婦
어조사혜 친할친 아니불 넉넉할부 이를운 고개파 동녘동 차지기소 이을속 옳을가 어려울난 곳처 끊을단 새신 얻을득 고칠경 때시 깨칠파 옷복 옷의 지어미부

曰子篇禮遵 ⑨① 輩小眞退進則丈大間人是此疎下貧
말할왈 아들자 책편 예도례 좇을준 무리배 적을소 참진 물러날퇴 나아갈진 곧즉 어른장 큰대 사이간 사람인 이시 이차 드물소 아래하 가난할빈

事戎獵田序爵官廷朝和族三門閨辨幼長故有家居
일사 군사융 사냥렵 밭전 차례서 벼슬작 벼슬관 조정정 아침조 화할화 일가족 석삼 문문 안방규 분별할변 어릴유 길장 연고고 있을유 집가 살거

草廷朝曰子曾 ⑨② 盜人小亂爲無而勇君成功武軍閑
풀초 조정정 아침조 말할왈 아들자 일찍증 도둑도 사람인 적을소 난리란 할위 없을무 너이 날랠용 임금군 이룰성 공공 호반무 군사군 한가할한

悖可不序秩分天幼少老德莫民長世輔齒黨鄕爵如
패어그러질패 옳을가 아니불 차례서 차례질 나눌분 하늘천 어릴유 젊을소 늙을로 큰덕 아닐막 백성민 길장 대세 도울보 이치 무리당 마을향 벼슬작 같을여

過(지날과) 無(없을무) 我(나아) 重(무거울중) 要(구할요) 若(같을약) 人(사람인) 有(있을유) 室(집실) 入(들입) 賓(손빈) 大(큰대) 見(볼견) 門(문문) 出(날출) 也(어조사야) 道(길도) 傷(상할상) 而(너이) 理(다스릴리) [93]

君(임금군) 用(쓸용) 無(없을무) 千(일천천) 一(한일) 如(같을여) 理(다스릴리) 中(가운데중) 曰(말할왈) 會(모을회) 劉(성유) 篇(책편) 語(말씀어) 過(지날과) 談(말씀담) 德(큰덕) 之(갈지) 子(아들자) 言(말씀언) 不(아니불) 父(아비부)

傷(상할상) 絮(솜서) 綿(솜면) 如(같을여) 煖(따뜻할난) 言(말씀언) 之(갈지) 人(사람인) 利(이로울리) [94] 也(어조사야) 斧(도끼부) 身(몸신) 滅(멸할멸) 門(문문) 患(근심환) 禍(재화화) 者(놈자) 舌(혀설) 口(입구) 平(평할평)

安(편안할안) 藏(갈출장) 深(깊을심) 閉(닫을폐) 舌(혀설) 斧(도끼부) 是(이시) 口(입구) 割(베할할) 刀(칼도) 痛(아플통) 金(쇠금) 千(일천천) 値(값치) 重(무거울중) 句(글귀구) 半(반반) 一(한일) 棘(가시형) 荊(가시나무) 語(말씀어)

只(다만지) 個(낱개) 生(날생) 虎(범호) 怕(두려울파) 不(아니불) 心(마음심) 片(조각편) 抛(던질포) 全(온전할전) 可(옳을가) 未(아닐미) 話(말씀화) 分(나눌분) 三(석삼) 說(말씀설) 且(이차) 逢(만날봉) 牢(굳을뢰) 處(곳처) 身(몸신)

友(벗우) 交(사귈교) 多(많을다) 句(글귀구) 一(한일) 機(베틀기) 投(던질투) 不(아니불) 話(말할화) 少(적을소) 鍾(술잔종) 千(일천천) 己(몸기) 知(알지) 逢(만날봉) 酒(술주) [95] 樣(모양양) 兩(두량) 情(뜻정) 恐(두려울공)

矣(어조사의) 化(화할화) 卽(곧즉) 香(향기향) 其(그기) 聞(들을문) 而(너이) 久(오랠구) 室(집실) 之(갈지) 蘭(난초란) 芝(지초지) 入(들입) 如(같을여) 居(살거) 人(사람인) 善(착할선) 與(줄여) 曰(말할왈) 子(아들자) 篇(책편)

語(말씀어) 家(집가) [96] 焉(어찌언) 處(곳처) 愼(삼갈신) 必(반드시필) 君(임금군) 以(써이) 是(이시) 黑(검을흑) 漆(칠할칠) 者(놈자) 藏(감출장) 所(바소) 丹(붉을단) 亦(또역) 臭(냄새취) 肆(방자할사) 魚(고기어) 飽(생선포)

坐(앉을좌) 厠(뒷간측) 識(알식) 無(없을무) 潤(윤달윤) 有(있을유) 時(때시) 衣(옷의) 濕(젖을습) 不(아니불) 雖(비록수) 中(가운데중) 露(이슬로) 霧(안개무) 如(같을여) 行(다닐행) 同(같을동) 人(사람인) 好(좋을호) 與(줄여) 云(이를운)

心(마음심) 知(알지) 下(아래하) 天(하늘천) 滿(찰만) 識(알식) 相(서로상) 之(갈지) 敬(공경할경) 而(너이) 久(오랠구) 交(사귈교) 善(착할선) 仲(버금중) 平(평할평) 晏(늦을안) 曰(말할왈) 子(아들자) 臭(냄새취) 聞(들을문) 汚(더러울오)

無(없을무) 種(심을종) 要(구할요) 休(쉴휴) 花(꽃화) 子(아들자) 結(맺을결) 不(아니불) ⑨⑦ 一(한일) 朋(벗붕) 難(어려울난) 急(급할급) 個(낱개) 千(일천천) 弟(아우제) 兄(맏형) 食(밥식) 酒(술주) 幾(몇기) 能(능할능)

久(오랠구) 日(날일) 力(힘력) 馬(말마) 知(알지) 遙(멀요) 路(길로) 醴(단술례) 若(같을약) 甘(달감) 人(사람인) 小(적을소) 水(물수) 如(같을여) 淡(맑을담) 君(임금군) 交(사귈교) 可(옳을가) 朋(벗붕) 之(갈지) 義(옳을의)

工(장인공) 言(말씀언) 三(석삼) 容(얼굴용) 二(두이) 曰(말할왈) 一(한일) 譽(명예예) 德(큰덕) 四(넉사) 有(있을유) 女(계집녀) 云(이를운) 書(글서) 智(슬기지) 益(더할익) 篇(책편) 行(다닐행) 婦(지어미부) 心(마음심) 見(볼견)

詞(말씀사) 利(이로울리) 口(입구) 辯(말잘할변) 言(말씀언) 麗(고울려) 美(아름다울미) 色(빛색) 顔(얼굴안) 容(얼굴용) 異(다를이) 絶(끊을절) 名(이름명) 才(재주재) 必(반드시필) 不(아니불) 者(놈자) 德(큰덕) 婦(지어미부) ⑨⑧ 也(어조사야)

靜(고요할정) 動(움직일동) 恥(부끄러울치) 有(있을유) 止(그칠지) 行(다닐행) 齊(가지런할제) 整(가지런할정) 分(나눌분) 守(지킬수) 節(마디절) 廉(청렴할렴) 貞(곧을정) 淸(맑을청) 其(그기) 也(어조사야) 人(사람인) 過(허물과) 巧(교묘할교) 技(재주기) 工(장인공)

師(스승사) 擇(가릴택) 穢(더러울예) 無(없을무) 身(몸신) 一(한일) 時(때시) 及(미칠급) 浴(목욕욕) 沐(머리감을목) 潔(깨끗할결) 鮮(깨끗할선) 服(옷복) 衣(옷의) 垢(때구) 塵(티끌진) 浣(빨완) 洗(씻을세) 爲(할위) 此(이차) 法(법법)

以(써이) 旨(뜻지) 甘(달감) 具(갖출구) 供(이바지공) 酒(술주) 量(해아릴량) 好(좋을호) 勿(말물) 績(길쌈적) 紡(길쌈방) 勤(부지런할근) 專(오로지전) 厭(미워할염) 後(뒤후) 然(그럴연) 禮(예도례) 非(아닐비) 談(말씀담) 說(말씀설) 而(너이)

易(쉬울이) 甚(심할심) 缺(결그러질) 可(옳을가) 不(아니불) 所(바소) 之(갈지) 人(사람인) 是(이시) 者(놈자) 德(큰덕) 四(넉사) 也(어조사야) 工(장인공) 婦(지어미부) 爲(할위) 此(이차) ⑨⑨ 客(손객) 賓(손빈) 奉(받들봉)

夫(지아비부) 令(명령할령) 賢(어질현) 細(가늘세) 必(반드시필) 語(말씀어) 禮(예도례) 之(갈지) 人(사람인) 婦(지어미부) 曰(말할왈) 公(공평할공) 太(클태) ⑩⓪ 節(마디절) 行(다닐행) 而(너이) 依(의지할의) 正(바를정) 在(있을재) 務(힘쓸무)

善(착할선) 易(바꿀역) 周(두루주) 篇(책편) 補(기울보) 增(더할증) 破(깨질파) 佞(아첨할녕) 親(친할친) 六(여섯육) 和(화할화) 禍(재화화) 橫(비낄횡) 遭(만날조) 不(아니불) 妻(아내처) 有(있을유) 家(집가) 賤(천할천) 惡(악할악) 貴(귀할귀)

一四〇

惡 故 也 去 弗 而 ── 傷 也 弗 而 益 旡 小 身 滅 名 成 以 足 積
악할악 연고고 어조사야 갈거 말불 너이 [101] 상할상 어조사야 말불 너이 더할익 숨막힐기 적을소 몸신 멸할멸 이름명 이룰성 써이 발족 쌓을적

旦 一 非 父 子 君 其 弑 臣 至 氷 堅 霜 履 解 大 罪 掩 可 不 積
아침단 한일 아닐비 아비부 아들자 임금군 그기 죽일시 신하신 이를지 얼음빙 얼음견 서리상 신리 풀해 큰대 죄죄 막을엄 옳을가 아니불 쌓을적

我 詈 或 兒 幼 誌 宮 桂 錄 首 歌 反 八 矣 漸 者 來 由 事 之 夕
나아 꾸짖을리 혹혹 아이아 어릴유 기록할지 집궁 계수나무계 기록할록 머리수 노래가 돌이킬반 여덟팔 어조사의 점점점 놈자 올래 말미암을유 일사 갈지 저녁석

勸 懸 何 心 父 兒 待 懽 喜 一 甘 不 反 ── 怒 嗔 母 喜 懽 覺 心
권할권 달현 어찌하 마음심 아비부 아이아 기다릴대 기쁠환 기쁠희 한일 달감 아니불 돌이킬반 [102] 성낼노 성낼진 어미모 기쁠희 기쁠환 깨달을각 마음심

口 開 母 厭 常 聽 言 千 出 曹 看 作 將 應 也 怒 親 逢 曰 今 君
입구 열개 어미모 미워할염 항상상 들을청 말씀언 일천천 날출 무리조 볼간 지을작 장수장 응할응 어조사야 성낼노 친할친 만날봉 말할왈 이제금 임금군

乳 教 莫 人 老 奉 敬 諫 諝 頭 白 首 皓 牢 掛 非 管 閑 多 道 便
젖유 가르칠교 아닐막 사람인 늙을로 받들봉 공경할경 간할간 암암 머리두 흰백 머리수 흴호 굳을뢰 걸괘 아닐비 왕골관 한가할한 많을다 길도 편할편

有 反 零 唾 涕 親 老 忌 厭 無 心 君 穢 糞 尿 兒 幼 ── 短 長 爭
있을유 돌이킬반 떨어질령 침타 눈물체 친할친 늙을로 꺼릴기 미워할염 없을무 마음심 임금군 더러울예 똥분 오줌뇨 아이아 어릴유 [103] 짧을단 길장 다툴쟁

壯 人 待 敬 勸 體 汝 成 血 母 精 父 處 何 來 軀 尺 六 意 嫌 憎
씩씩할장 사람인 기다릴대 공경할경 권할권 몸체 너여 이룰성 피혈 어미모 정할정 아비부 곳처 어찌하 올래 몸구 자척 여섯육 뜻의 혐의할혐 미워할증

未 曹 說 多 供 聞 少 饎 又 餅 買 市 入 晨 看 幣 骨 筋 爾 爲 時
아닐미 무리조 말씀설 많을다 이바지할공 들을문 젊을소 떡고 또우 떡병 살매 저자시 들입 새벽신 볼간 해칠폐 뼈골 힘줄근 너이 할위 때시

惟 肆 藥 賣 間 市 ── 陰 光 頭 白 養 錢 出 好 比 不 子 飽 先 啖
오직유 방자할사 약약 팔매 사이간 저자시 [104] 그늘음 빛광 머리두 흰백 기를양 돈전 날출 좋을호 견줄비 아니불 아들자 배부를포 먼저선 먹을담

股割症比不醫病亦看般兩故何者親壯未丸兒肥有
다리고 나눌할 증세증 비교할비 아닐불 의원의 병들병 또역 볼간 가지반 둘량 연고고 어찌하 놈자 친할친 장할장 아닐미 탄자환 아이아 살찔비 있을유

饑受難賤貧安常易養貴富命雙保亟君勸肉的是還
주릴기 받을수 어려울난 천할천 가난할빈 편안할안 항상상 쉬울이 기를양 귀할귀 넉넉할부 명령할명 쌍쌍 보전할보 빠를극 임금군 권할권 살육 적실할적 이시 돌아올환

人二有只親養 [105] 家推莫事凡父如終爲路心條一寒
사람인 두이 있을유 다만지 친할친 기를양 집가 밀추 아닐막 일사 무릇범 아비부 같을여 마칠종 할위 길로 마음심 가지조 한일 찰한

不寒饑母父問煖飽任自獨皆君十雖兒爭弟兄與常
아닐불 찰한 주릴기 어미모 아비부 물을문 따뜻할난 배부를포 맡길임 스스로자 홀로독 다개 임금군 열십 비록수 아이아 다툴쟁 아우제 맏형 줄여 항상상

就孝一恩其念慈分有侵被食衣初當力竭須勸心在
나아갈취 효도효 한일 은혜은 그기 생각념 사랑자 나눌분 있을유 침노할침 이불피 먹을식 옷의 처음초 마땅할당 힘력 다할갈 잠간수 권할권 마음심 있을재

孝曹信漫君勸心子養堂高識誰明兒暗親待 [106] 名揚
효도효 무리조 믿을신 아득할만 임금군 권할권 마음심 아들자 기를양 집당 놓을고 알식 누구수 밝을명 아이아 어두울암 친할친 기다릴대 이름명 날릴양

謂食奪有母以人作傭妻其與貧家順孫續篇行身在
이를위 먹을식 빼앗을탈 있을유 어미모 써이 사람인 지을작 품팔이용 아내처 그기 줄여 가난할빈 집가 순할순 손자손 이을속 책편 다닐행 몸신 있을재

奇甚忽地掘埋欲郊北山醉歸往負乃求再難得可曰
기이할기 심할심 홀연홀 땅지 팔굴 묻을매 하고자할욕 들교 북녁북 뫼산 술취할취 돌아갈귀 갈왕 짐질부 이에내 구할구 두번재 어려울난 얻을득 옳을가 말할왈

爲以順可不之 [107] 福殆物此愛容春之撞試怔驚鍾石
할위 써이 순할순 옳을가 아닐불 갈지 복복 자못태 만물물 이차 사랑애 얼굴용 봄춘 갈지 칠당 시험시 기이할괴 놀랄경 쇠북종 돌석

其礮而常異遠淸聲聞王撞樑於懸家還鍾與兒將然
그기 해실해 너이 항상상 다를이 멀원 맑을청 소리성 들을문 임금왕 칠당 들보량 어조사어 매달현 집가 돌아올환 쇠북종 줄여 아이아 장수장 그럴연

實(열매실) 曰(말할왈) 昔(옛석) 郭(외성곽) 巨(클거) 埋(묻을매) 子(아들자) 天(하늘천) 賜(줄사) 金(쇠금) 釜(가마부) 今(이제금) 孫(손자손) 地(땅지) 出(날출) 石(돌석) 前(앞전) 後(뒤후) 符(병부부) 同(같을동) 一(한일)

區(구역구) 歲(해세) 給(줄급) 米(쌀미) 五(다섯오) 十(열십) [108] 尙(주장할상) 德(큰덕) 値(값치) 年(해년) 荒(거칠황) 癘(병려) 疫(전염병역) 父(아비부) 母(어미모) 飢(주릴기) 病(병들병) 濱(물가빈) 死(죽을사) 日(날일)

夜(밤야) 不(아니불) 解(풀해) 衣(옷의) 盡(다할진) 誠(정성성) 安(편안할안) 慰(위로할위) 無(없을무) 以(써이) 爲(하위) 養(기를양) 則(곧즉) 刲(점일규) 髀(비척다리뼈) 肉(살육) 食(먹을식) 之(갈지) 發(필발) 癰(종기옹) 吮(빨윤)

瘉(병나을유) 王(임금왕) 嘉(아름다울가) 賜(줄사) 贄(가져올지) 甚(심할심) 厚(두터울후) 命(목숨명) 旌(기정) 其(그기) 門(문문) 立(설립) 石(돌석) 紀(적을기) 事(일사) [109] 都(도읍도) 氏(성씨씨) 家(집가) 貧(가난할빈)

至(이를지) 孝(효도효) 賣(팔매) 炭(숯탄) 買(살매) 肉(살육) 無(없을무) 闕(대궐궐) 母(어미모) 饌(반찬찬) 一(한일) 日(날일) 於(어조사어) 市(저자시) 晚(늦을만) 而(너이) 忙(바쁠망) 歸(돌아올귀) 鳶(소리개연) 忽(홀연홀) 攫(웅킬확)

悲(슬플비) 號(부르짖을호) 旣(이미기) 投(던질투) 庭(뜰정) 病(병들병) 索(찾을색) 非(아닐비) 時(때시) 之(갈지) 紅(붉을홍) 柿(감시) 彷(방황할방) 徨(방황할황) 林(수풀림) 不(아니불) 覺(깨달을각) 昏(어두울혼) 有(있을유) 虎(범호) 屢(자주루)

遮(막을차) 前(앞전) 路(길로) 以(써이) 示(보일시) 乘(탈승) 意(뜻의) 百(일백백) 餘(남을여) 里(마을리) 山(뫼산) 村(마을촌) 訪(찾을방) 人(사람인) 投(던질투) 宿(잘숙) 俄(아까아) 主(주인주) 饋(먹을궤) 祭(제사제) 飯(밥반)

喜(기쁠회) 問(물을문) 來(올래) 歷(지낼력) 且(또차) 述(지을술) 己(몸기) 答(대답할답) 曰(말할왈) 亡(망할망) 父(아비부) 嗜(즐길기) 故(연고고) 每(매양매) 秋(가을추) 擇(가릴택) 二(두이) 百(일백백) 個(낱개) 藏(감출장) 諸(모든제)

窟(구멍굴) 中(가운데중) 此(이차) 五(다섯오) 月(달월) 則(곧즉) 完(완전할완) 者(놈자) 過(지날과) 七(일곱칠) 八(여덟팔) 今(이제금) 得(얻을득) 十(열십) 心(마음심) 異(다를이) 是(이시) 天(하늘천) 感(느낄감) 君(임금군) 遺(줄유)

顆(덩이과) 謝(사례할사) 出(날출) 門(문문) 外(바깥외) 尙(숭상할상) 俟(기다릴사) 伏(엎드릴복) 曉(새벽효) 鷄(닭계) 喔(닭소리악) 後(뒤후) 終(마칠종) 血(피혈) 淚(눈물루) [110] 廉(청렴할렴) 義(옳을의) 篇(책편) [111] 印(인인)

歸	家	墮	其	攫	鳶	還	而	之	買	穀	以	者	調	署	有	市	於	綿	賣	觀
돌아갈	집가	떨어질타	그기	확채가질	솔개연	돌아올환	너이	갈지	살매	곡식곡	써이	놈자	고를조	마을서	있을유	저자시	어조사어	솜면	팔매	볼관

讓	相	人	矣	屬	已	日	二	則	然	受	爲	何	也	天	與	故	吾	汝	曰	于
사양양	서로상	사람인	어조사의	붙일속	이미이	날일	두이	곧즉	그럴연	받을수	할위	어찌하	어조사야	하늘천	줄여	연고고	나오	너여	말할왈	갈우

早	日	一	料	無	甚	貧	少	燮	基	洪	爵	賜	並	王	聞	官	掌	棄	幷
일찍조	날일	한일	헤아릴료	없을무	심할심	가난할빈	젊을소	빛날섭	터기	넓을홍	벼슬작	줄사	견줄병	임금왕	들을문	벼슬관	잡을장	버릴기	함할병

112

賜	天	駄	柴	石	數	可	米	中	鼎	在	此	曰	錢	兩	七	獻	躍	踊	兒	婢
줄사	하늘천	실을태	나무시	돌석	셀수	옳을가	쌀미	가운데중	솥정	있을재	이차	말할왈	돈전	냥	일곱칠	드릴헌	뛸약	뛸용	아이아	계집종비

姓	俄	待	而	楣	門	之	付	字	等	去	推	人	失	書	卽	金	何	是	驚	公
성성	갑자기아	기다릴대	너이	중방미	문문	갈지	줄부	글자자	무리등	갈거	생각할추	사람인	잃을실	글서	곧즉	쇠금	어찌하	이시	말놀랄경	공평할공

的	小	伏	俯	物	吾	非	取	盍	也	果	內	於	理	言	悉	意	問	來	者	劉
밝을적	적을소	엎드릴복	굽으릴부	만물물	나오	아닐비	취할취	어찌아니합	어조사야	과실과	안내내	어조사어	다스릴리	말씀언	다실	뜻의	문문	올래	놈자	성유

不	誓	發	自	心	良	价	廉	感	今	施	條	蕭	勢	家	憐	還	竊	爲	夜	昨
아니불	맹세서	필발	스스로자	마음심	어질량	청렴할개	청렴할렴	느낄감	이제금	베풀시	가지조	쑥소	권세세	집가	사랑할련	돌아올환	도둑절	할위	밤야	어제작

國	宗	憲	龍	子	其	判	後	受	終	矣	善	則	汝	慮	勿	常	欲	願	盜	更
나라국	마루종	법헌	용룡	아들자	그기	판단할판	뒤후	받을수	마칠종	어조사의	착할선	법칙칙	너여	생각할려	말물	항상상	하고자할	원할원	도적도	다시경

戲	啼	好	時	幼	女	之	王	原	平	麗	句	高	昌	大	身	信	見	亦	舅
회롱할회	울제	좋을호	때시	어릴유	계집녀	갈지	임금왕	언덕원	고를평	고울려	글귀구	높을고	창성창	큰대	몸신	믿을신	볼견	또역	외삼촌구

113

食	可	不	氏	部	上	嫁	下	欲	長	及	達	溫	愚	于	歸	將	汝	以	曰
먹을식	옳을가	아니불	성씨씨	떼부	위상	시집갈가	아래하	하고자할	길장	미칠급	통달할달	따뜻할온	어리석을우	갈우	돌아갈귀	장수장	너여	써이	말할왈

114

本文漢字찾아보기

	
言	말씀언
固	굳을고
辭	말사
終	마칠종
爲	할위
溫	따뜻할온
達	통달할달
之	갈지
妻	아내처
盖	대개개
家	집가
貧	가난할빈
行	다닐행
乞	빌걸
養	기를양
母	어미모
時	때시
人	사람인
目	눈목
愚	어리석을우
也	어조사야
首	머리수
賣	팔매
匹	짝필
子	아들자
乃	이에내
吾	나오
曰	말할왈
見	볼견
訪	찾을방
女	계집녀
王	임금왕
來	올래
而	너이
皮	가죽피
楡	느티나무유
負	짐질부
中	가운데중
山	뫼산
自	스스로자
日	날일
一	한일
勿	말물
曰	말할왈
子	아들자
朱	붉을주
篇	책편
學	배울학
勸	권할권
115	
榮	영화영
顯	나타날현
資	재물자
馬	말마
多	많을다
富	넉넉할부
頗	자못파
物	만물물
器	그릇기
宅	집택
田	밭전
買	살매
飾	꾸밀식
怨	허물건
之	갈지
誰	누구수
是	이시
老	늙을로
呼	부를호
嗚	슬플오
延	뻗칠연
我	나아
歲	해세
矣	어조사의
逝	갈서
月	달월
年	해년
來	올래
有	있을유
而	너이
不	아닐불
日	날일
今	이제금
謂	이를위
葉	잎엽
梧	오동오
前	앞전
階	섬돌계
夢	꿈몽
草	풀초
春	봄춘
塘	못당
池	못지
覺	깨달을각
未	아닐미
輕	가벼울경
可	옳을가
陰	그늘음
光	빛광
寸	마디촌
一	한일
成	이룰성
難	어려울난
易	쉬울이
少	젊을소
不	아닐불
月	달월
歲	해세
勵	힘쓸려
勉	힘쓸면
116	
當	마땅할당
時	때시
及	미칠급
晨	새벽신
再	두재
重	무거울중
盛	성할성
云	이를운
詩	귀글시
明	밝을명
淵	못연
陶	질그릇도
聲	소리성
秋	가을추
已	이미이
河	물하
江	강강
成	이룰성
流	흐를류
小	적을소
里	마을리
千	일천천
至	이를지
以	써이
無	없을무
步	걸음보
跬	발걸음규
積	쌓을적
曰	말할왈
子	아들자
荀	풀이름순
人	사람인
待	기다릴대

♣ 李太白名詩

♠ 怨情 (원망) (五言絕句)

一、美人捲珠簾　　二、但見淚痕濕
　　深坐顰蛾眉　　　　不知心恨誰

一、고운 아가씨 흰 손 구슬발 살며시 걷고
　　깊은 방에 홀로 앉아 시름없이 눈썹 흐리고.

二、부끄러워 얼굴 숙여도 볼에 흐르는 눈물흔적이여
　　그대의 아픈 가슴은 어느 님의 원망탓인고.

♠ 自遺 (혼자서)

一、對酒不覺暝　　二、醉起步溪月
　　落花盈我衣　　　　鳥還人亦稀

一、술이 건해 쓰러지면 해도 지고 잠들었네
　　무심하게 지는 꽃잎들이 내 옷에 가득찼네.

二、후련히 한숨 깨어 시냇가의 달빛 거닐면
　　새도 이미 집에 숨고 벗도 또한 없어라.

♠ 夏日山中 (여름날 산속에서)

一、懶搖白羽扇　　二、脫巾掛石壁
　　裸體靑林中　　　　露頂灑松風

一、한여름 무더위에 깃부채 들 맥도 없어
　　훨훨 벗은 맨몸으로 그늘 짙은 푸른 숲속에서.

二、건을랑 훌렁 벗어 돌벽에 걸어 놓고
　　이마의 땀 들이며 소나무 솔솔 부는 바람 쏘이다.

♠ 綠水曲

一、綠水明秋月　　二、荷花嬌欲語
　　南湖採白蘋　　　　愁殺蕩舟人

一、달 밝은 가을밤에 녹수곡 거문고 타며
　　남녘 호수에 배를 저어 마름풀을 헤치고 가면.

二、퍼오르는 연꽃이 하도 아깃고아서
　　내라하던 미인도 부러워서 몸살내네.

♠ 靜夜思 (고요한 밤에)

一、牀前看月光　　二、舉頭望由月
　　疑是地上霜　　　　低頭思故鄉

一、책 보던 눈을 들어 가을 달빛을 보니
　　하얗게 찬 기운이 땅에 깔려 서리인가 하노라.
二、고개를 들어 하염없이 산 위의 달을 보다
　　한숨으로 또 고개 숙이고 고향 생각에 밤만 깊
　　어 가노라.

♣ 峨眉山月歌 (七言絶句)

一、娥眉山月半輪秋　　二、夜發淸溪向三峽
　　影入平羌江水流　　　　思君不見下渝州

一、아미산 높을시고 맑은 반달의 가을달은
　　또다시 깊을시고 평강 강물 속으로 흐르네.
二、이 밤에 내가 홀로 배 띄워 청계를 떠나 삼협
　　으로 향할제
　　그대 생각 간절하건만 인사조차 못하고 유주를
　　지나가네.

♠ 洞庭湖 (동정호에 놀다)

一、洞庭西望楚江分　　二、日落長沙秋色遠
　　水盡南天不見雲　　　　不知何處吊湘君

一、동정호로 흘러드는 서쪽 나라 강들은 갈래도
　　많고
　　물이 맞닿은 남쪽 하늘에는 한점의 흰구름도
　　없어라.
二、해는 이미 떨어진 황혼 낯선 장사땅에 가을만
　　쓸쓸하니
　　이 창망한 호중의 어느 섬에서 상군의 무덤을
　　찾아 조상하리오.

一、洞庭湖西秋月輝　　二、醉客滿船歌白苧
　　瀟湘江北早鴻飛　　　　不知霜露入秋衣

一、동정호 서쪽 하늘에 가을달이 푸르른데
　　소상강 북쪽 하늘엔 이미 기러기가 슬피운다.
二、취한 손들은 뱃전 치며 백저곡을 부르기에 바
　　빠서
　　찬서리 내려 내려 차림옷 스며드는 줄도 모르
　　지만.

♠ 客 中 行 (객중에서)

一、蘭陵美酒鬱金香
玉椀盛來琥珀光

二、但使主人能醉客
不如何處是他鄉

一、난릉의 자랑은 술이라더니 빛만 뵈도 향기가
입 안에 도네
옥잔에 가득받아 들며는 황금녹은 물인가 호박
녹은 물인가。

二、객을 반겨주는 주인의 정이 이처럼 은근히 취
흥을 돋아주니
외로운 나그네도 옷 풀고 타향의 몸인줄을 잊
을 수 밖에。

二、나는 이미 취해서 풀밭에 한숨 자려고 하니
그대는 마음대로 갔다가 내일 아침에 거문고나
안고 오게。

♠ 山中與幽人對酌 (산중에서 한가로운 사람과)

一、兩人相對山花開
一杯一杯復一杯

二、我醉欲眠卿且去
明朝有意抱琴來

一、그대와 내가 만나자 산꽃들도 반가와 피네
한잔 들게 한잔 주게 또 한잔에 해지는 줄 모
르고。

♠ 盧江主人婦 (노강 주인의 아내)

一、孔雀東飛何處棲
盧江小史仲卿處

二、爲客裁縫君自見
城鳥獨宿夜空啼

一、공작새 한 번 쫓겨 동으로 왔건만 살곳이 없네
노강이 낮은 벼슬아치 중경의 아내 신세 가여
워라。

二、임의 옷은 못지으며 바느질 품팔이로 손톱 닳
았네
성 위에 홀로 자는 까마귀도 임 그리워 슬픔에
울기만하네。

♠ 宣城見杜鵑 (선성에서 두견화를 보고)

一、蜀國會聞子規鳥
宣城還見杜鵑花

二、一叫一廻腸一斷
三春三月憶三巴

一、촉나라의 두견새를 슬프라고 들었더니
이제 선정의 객의 몸으로 두견화만 보아도 옛
날이 그립고나.

二、두견새가 두견화를 울적마다 창자 끊어 삼춘
삼월 봄날에 삼과 갈래 물구비도.

♠ 陌上贈美人 (길에서 본 미인에게)

一、
駿馬驕行踏落花
垂鞭直拂五雲車

二、
美人一笑褰珠箔
遙指紅樓一妾家

一、날씬한 말을 타고 낙화를 밟고 가다 채찍으로
희롱삼아 꽃마차를 치자마자

二、마차 문의 발 들고 방긋 웃는 미인이 홍루를
가리키면서 제집으로 가자한다.

♠ 越中覽古 (월나라에서 고적을 보고)

一、
越王勾踐破吳歸
義士還家盡錦衣

二、
害女如花滿春殿
只今惟有鷓鴣飛

一、월왕의 구천이 위엄도 좋게 오나라를 무찌르고

개선했을 때
싸움 갔던 의사들 모두 공명을 자랑하며 금의
환향 하였으련만

二、승전을 환호하며 반기던 꽃같은 궁녀들 봄날에
춤 추었으련만
아아 지금은 이야기만 남은 폐허에 남국의 자
고새만 쓸쓸히 날고.

♠ 夜泊牛渚懷古 (우저에서 자면서)

(五言律)

一、牛渚西江夜　　　二、登舟望秋月
　青天無片雲　　　　　空憶謝將軍
三、余亦能高詠　　　四、明朝挂帆席
　欺人不可聞　　　　　楓葉落紛紛

一、서강가 우저 나루에 밤은 물과 더불어 고요하고
맑은 밤 하늘에는 구름 한 점도 없다.

二、배를 띄우고 출렁출렁 강물에 잠긴 가을달 바
라보면
옛날 이 강에 놀던 사장군의 이야기가 생각난다.

三、나도 또한 원관 흉내로 글귀도 흥겨워 읊을지
라도
지금 이 밤엔 사장군처럼 들어줄 사람 없네。

四、지기도 없는 이 고장은 내일 아침에 돛을 달고
떠나리라
이런 나그네의 회포를 싣고 강가의 단풍잎이
우수수。

♠ 南陽送客 (남양에서 손을 보내며)

一、斗酒勿爲薄　　二、坐惜故人去
　寸心貴不忘　　　偏令遊子傷
三、離顏芳草怨　　四、揮手再三別
　春思絶垂楊　　　臨岐空斷腸

一、말술이 적다고 서운하게 생각 말라
일편의 우정 잊잖음이 보배일세。

二、그대의 떠나감을 막을 도리없고 보니
보내는 나의 간장 찌르듯이 아프도다。

三、차마 못보고 돌리는 눈에 무심한 꽃들이 원망
스럽고、
봄에 짙은 수심이 수양버들 가지가지에 맺혔어
라。

四、손을 들어 잘 가라고 휘젓고 또 휘젓는 마지막
갈래 길에서 허공만 바라보고 울어 보노라。

♠ 鸚鵡洲 (앵무주) (七言律)

一、鸚鵡來過吳江水　　二、鸚鵡西飛隴山去
　江上洲傳鸚鵡名　　　芳洲之樹何靑靑
三、煙開蘭葉香風暖　　四、遷客此時徒極目
　岸夾桃花錦浪生　　　長洲孤月向誰明

一、오강 물위를 앵무새처럼 그 임이 한 번 왔다
갔기에
강 위의 풀밭 섬에도 앵무주란 이름이 남았느
니라。

二、앵무새는 서쪽을 향해 농산으로 아주 갔는데
앵무주의 초록 빛은 왜 이리도 청청한고。

三、아지랑이에 난초잎이 펴서 향기로운 바람이 따
뜻하면
강 언덕에 붉은 복사꽃은 비단 물결이 이는 듯

하다.

四、이 좋은 시절에 귀양 온 손이 명하니 얼굴드노
라
앵무주의 외로운 달은 누구를 위해 저렇게 영
롱한고.

♠ 送賀監歸四明應制 (하감을 전송하는 응제)

一、久辭榮祿送初衣
　　曾向長生說息機

二、眞訣自從第氏得
　　恩波應阻洞庭歸

三、瑤臺含霧星辰滿
　　仙嶠浮空島嶼微

四、借問欲南珠樹鶴
　　何年却向帝城飛

一、오랫동안 품었던 뜻대로 영록을 사퇴하고 은거
했으매
경은 이제 자생분사의 술로 세상만사를 시원히
잊으리라.

二、신선되는 비결은 모씨의 법을 스스로 배웠으매
은총의 물결을 동정호에 남기고 한가로이 선
경으로 돌아가나보다.

三、안개도 고운 요대 위에는 별들도 찬란히 축복

할거요
하늘 높은 선교 위 서는 창해의 섬들도 굽어
보리라.

四、이제 한 번 남으로 날아 구슬피는 나무에 살려
는 학은
어느 해나 재회의 바람이 불어 또다시 서울에
올 생각인가.

♠ 對酒 (술에 대하여) (五言古詩)

一、歡君莫拒杯

二、桃李如舊識
　　傾花向我開

三、流鸞啼碧樹

四、昨日白顔子
　　今日白髮催

五、棘生石虎殿
　　明月窺金岳

六、自古帝王宅
　　城闕閉黃埃

七、君若不飲酒
　　昔人安在哉

一、내가 권하는 이 술잔을 그대가 사양해서야 되
랴

봄바람도 빈중빈중 못난 사내라고 웃지 않는가.

二、복사꽃 오얏꽃도 낮 알음하며
봉오리 아낌없이 방긋방긋 피네피네.

三、너 훌대는 꾀꼬리는 번갈아 푸른숲에 벗 찾아 울고
밝은 달빛도 슬며시 술 담은 금항아리 엿보는데.

四、어제도 자랑하던 홍안소년의 꿈도
오늘은 별수 없이 백발 노인의 인생이어늘

五、초나라의 석호전도 가시덤불 풀밭 되었고
오나라의 고소대에도 사람없어 좋아라고 사슴만 뛰네.

六、옛날에 장하던 모든 제왕의 궁전 성궐도
오늘날 그 어느 것이 황로 먼지에 묻히지 않았더냐.

七、만사가 예나 이제나 그냥 허무하게 사라지는데
술도 모르는 맹꽁 생원님이여 이승이며 저승에서 무얼하려나.

♠ 鳥夜啼 (七言古詩)

一、黃雲城邊鳥欲栖
歸飛啞啞技上啼
二、機中織錦秦川女
碧紗如煙隔窗語
三、停梭悵然憶遠人
獨宿空房淚如雨

一、황운성이 설더라도 보금자리 잡으려고
까마귀떼 돌아와서 까막까막 울어대네.

二、베틀 위에 비단짜던 진천의 저 아낙네
푸른 커텐 제치고서 창너머로 한숨쉬네.

三、북의 실도 원한길어 만리밖의 임그리워
독수공방 홀로 잘제 두 볼 눈물 비내리네.

♣ 怨情 (원망)

一、新入如花雖可寵
故人似玉由來重
二、花性飄揚不自移
玉心故潔終不移
三、故人昔新今尚故
還見新人有故時
四、請看陳后黃金屋
寂寂珠廉生綱絲

一、새로운 애인이 꽃같이 귀여워도

옛날 애인이야말로 옥같이 소중하다.

二、꽃마음은 봄바람에 변하기도 일수지만
옥마음은 단단해서 맑은 정성 변하리오.

三、첫사랑도 새롭다가 지금와선 구수할뿐
지금 사귄 새사람도 얼마안가 시들할걸.

四、천하일색 진황후도 한무제가 소박하면
장문궁 주옥발에 거미줄만 늘였세라.

♣ 金 笠 名 詩

♠ 二十樹下

一、二十樹下三十客
四十家中五十食
二、人間豈有七十事
不如歸家三十食

一、스무 나무 아래 설혼 손이요
마흔 집 가운데 쉰 밥이다.
二、人間에 어찌 일흔일이 있으리오.
집에 돌아가서 설혼 밥 먹는 것만 못하다.

♠ 煙竹

一、身體長蛇項似鳶
行之隨手從筵延
二、全州去來千餘里
幾度蒼山幾渡船

一、身體는 긴 뱀같고 목은 솔개같으니
行하면 손에 따르고 쫓아서 자리에 따르리라.
二、全州에 왔다 가는 千餘里에
몇 번이나 산을 지내며 몇 번이나 배를 건넜느
냐.

♠ 無題

一、年年年去無窮去
日日日來不盡來
二、年去日來來又去
天時人事此中催

一、해마다 이 해는 가되 無窮히 가고
날마다 이날이 오되 不盡히 온다.
二、해가 가고 날이 오되 오고 또 가니
天時와 人事가 이 가운데 재촉도다.

♠ 竹時

一、此竹彼竹化去竹
風打之竹浪打竹

二、飯飯粥粥坐此竹
是是非非付彼竹

三、賓客接待家勢竹
市井賣買歲月竹

四、萬事不如吾心竹
然然然世過然

一、이대로 저대로 되어 가는대로
바람 치는대로 물결 치는대로 하게.

二、밥이면 밥 죽이면 죽대로 살아가고
옳은 것은 옳다 하고 그른 것은 그르다하여 제
대로 붙이세.

三、賓客은 接待하는 것은 家勢대로 하고
市井에 賣買하는 것은 時勢대로 하세.

四、萬事를 내 마음대로 하는 것만 같지 못하니
그렇고 그렇고 그런 생각 그런대로 지나가세。

♠ 自嘆

一、九萬長天擧頭難
三千地潤未足宣

二、五更登樓非翫月
三朝辟穀不求仙

一、九萬里長天에 머리 들기가 어렵고
三千里 땅이 넓으나 발을 뻗지 못 하도다.

二、五更에 樓에 오르니 달을 구경함이 아니요
三朝에 穀을 물리치니 신선을 求함이 아니다.

♠ 松都에 가서 留宿을 拒絕當한 詩

一、邑號開城何閉門
山名松嶽豈無松

二、黃昏逐客非人事
禮儀東方子獨秦

一、고을 이름이 開城인데 어찌 門을 닫으며
山 이름이 松嶽인데 어찌 나무가 없다하는고.

二、黃昏에 客을 쫓는 것이 人事가 아니다
禮儀東方에 자네가 홀로 秦나라이다.

♠ 無題

一、四脚松盤粥一器
天光雲影共徘徊

二、主人莫道無顏色
吾愛靑山倒水來

一、네 다리 소나무 소반 죽 한 그릇에
하늘빛과 구름 그림자가 한가지로 배회하는도
다.

二、主人은 顔色이 없다고 말하지 말라
나는 青山이 물에 거꾸러져 오는 것을 사랑하
도다.

♤ 貧吟

一、盤中無肉權歸菜
廚中乏薪禍及籬

二、姑婦食時同器食
出門父子易衣行

一、밥상 가운데 고기가 없으니 권세가 채소에 돌
아가고
부엌 가운데 나이 떨어졌으니 禍가 울타리에
미치더라.

二、姑婦가 먹을 때에는 한 그릇에 먹고
父子가 출입할 때에는 옷을 바꾸어 입더라.

♤ 艱飮野店

一、千里行裝付一柯
餘錢七葉尙云多

二、囊中戒爾深深在
野店斜陽見酒何

一、千里行裝을 한 막대기에 붙이고
남은 七葉을 오히려 많다고 이른다.

二、주머니 가운데 너를 경계하여 깊이 있으라 하
였더니
들주막 석양에 술을 보고 어찌하리.

♤ 惰婦

一、惰婦夜摘葉
纔成粥一器

二、廚間暗食聲
山鳥善形容

一、惰婦가 밤에 잎사귀를 따서
겨우 죽 한 그릇을 만들었다.

二、부엌 가운데서 가만히 먹는 소리는
山새가 잘 형용을 하더라. (훌쩍새소리)

♤ 見乞人屍

一、不如汝姓不識名
何處青山子故鄉

二、蠅侵腐肉喧朝日
烏喚孤魂吊夕陽

三、一尺短節身後物
携來一簣掩風霜

四、奇語前村諸子軍
數升殘米乞時糧

一、네 姓도 알지 못하고 이름도 알지 못하니 어
느곳 靑山이 자네 故鄕인고.

二、파리는 썩은 살에 침로하니 아침날에 들레고
가마귀는 외로운 혼을 불러 夕陽에 조상하더
라.

三、한자되는 짧은 지팡이는 몸 뒤의 물건이요
두어되 남은 양식은 구걸할 때 양식이로다.

四、앞 마을에 모든 少年들에게 말로니
한삼테 흙을 가져다가 風霜을 가려주게.

♤ 風俗薄

一、斜陽叩立兩柴扉
三被主人手却揮　　　　二、杜宇亦知風俗薄
　　　　　　　　　　　　隔林啼送不如歸

一、斜陽에 두 사리짝문을 두드리고 섰으니
세 번이나 主人의 손을 휘둘러 물러침을 받았
다.

二、杜宇가 또한 風俗이 薄함을 알고
수풀을 隔하여 不如歸를 울어보내더라.

♤ 綱巾

一、綱學蛛蜘織學蚕
小知針孔大知蚤　　　　二、須曳捲盡千莖髮
　　　　　　　　　　　　鳥帽接羅摠附庸

一、그물을 거미를 배우고 짜는 것은 여치를 배우
니
적은 것은 바늘 구멍같고 큰 것은 침구멍 같도
다.

二、잠깐 동안에 千莖의 터럭을 거두어다 하니 鳥
帽와 接羅가 다 附庸品일러라.

(接羅는 冠名)

♤ 溺江 (요강)

一、賴渠深夜不煩扉
今作團隣臥處圍　　　　二、醉客持來端膝跪
　　　　　　　　　　　　態娥挾坐惜衣收

三、堅剛做體銅山局
灑落傳聲練瀑飛　　　　四、最是功多風雨曉
　　　　　　　　　　　　偸閑養性使人肥

一、저를 힘입어 深夜에 사리문을 번거하지 않으
니
하여금 臥處를 굴러 團隣을 지었더라.

二、醉客은 가져다가 端正히 무릎을 꿇고

態度있는 계집은 끼고 앉아 옷을 아껴 거두어라。

三、건강히 지은 몸은 銅山을 판하였고, 쇄락히 전하는 소리는 練瀑이 나르더라。

四、가장 功이 많은 바람불고 비오는 새벽에 한가함을 얻고 성품을 길러 사람으로 살찌게 하더라。

♠ 蛙

一、草裡逢蛇恨不飛
　　澤中冒雨怨無羨
二、若使世人敎拑口
　　夷齊不食首陽蕨

一、풀 속에 뱀을 만나면 날지 못함을 한하고 못 가운데 비를 맞으면 도랑이 없음을 원망한다。
二、만일 世人으로 하여금 능히 입을 봉하면 伯夷叔齊가 首陽山 고사리를 먹지 안했겠다。

♠ 鷹

一、萬里天如咫尺間
二、平林博兎何雄壯

俄從某峀又玆山　　也似關公出五關

一、萬里 하늘이 咫尺 사이 같으니 아까 아무 메뿌리로 쫓아 또 이산에 왔더라。
二、平林에 토끼를 침이 어찌 그리 웅장하냐 關公이 五關에 나오는 것 같더라。

♠ 鷄

一、博翼天時回斗牛
　　養塒物性異沙鷗
二、爾鳴秋夜何山月
　　玉帳寒營淚楚猴

一、날개를 치매 天時는 斗星과 牛星을 도리키고 닭장안에 기르는 物性이 沙鷗와 다르더라。
二、네가 가을밤 어느 산달에 울었느냐 玉帳幕 찬 영문에 楚나라 원숭이가 눈물 흘리더라。

♠ 八大詩家

一、李謫仙翁骨已霜
　　柳宗元是但垂芳
二、黃山谷裡花千片
　　白樂天邊雁數行

三、杜子美人今寂寞
陶淵明月久荒涼

四、可憐韓退之何處
惟有孟東野草長

一、李謫山 늙은이는 뼈가 이미 서리되었고
柳宗元은 다만 이름이 아름답더라.

二、黃山谷속에는 꽃이 일천 조각이요
白樂天가에는 기러기가 두어줄 일러라.

三、杜子美人은 지금 적막하고
陶淵明月은 오래 황량하도다.

四、可憐하다 韓退之는 어느 곳으로 갔는고
오직 孟東野의 풀이 길게 자랄 뿐이로다.

♠ 問杜鵑花消息

一、問爾窓前鳥　　二、應識山中事
何山宿早來　　　杜鵑花發耶

一、묻노니 너 창앞에 새야
어느 산에서 자고 일찍 왔느냐.

二、山中의 일을 應當 알터이니
杜鵑花가 피었더냐.

♠ 老嫗

一、臙脂粉等買耶杏
東栢香油亦在斯

二、老嫗當窓梳白髮
更無一語出門遲

一、臙脂粉들 안 사랴오
동백기름도 여기 있습니다.

二、老嫗가 창앞에 앉아서 흰머리를 빗으며
다시 한 말도 없고 出門하기를 더디하더라.

♠ 嘲幼冠者

一、畏鳶身勢隱冠蓋　　二、若似每人皆如此
何人咳嗽吐棗仁　　　一腹可生五六人

一、솔개미를 무서워하는 身勢가 冠 밑에 숨으니
어떤 사람 咳嗽에 대추씨를 吐하였는고.

二、만일 每人이 다 이같이 될 것 같으면
한 배에 五六人을 可히 낳을터라.

♠ 嘲年長冠老

一、方冠長竹兩班兒
　新買鄒當大讀之

二、白晝猴孫初出袋
　黃昏蛙子亂鳴池

一、方冠과 長竹兩班 아이가
　새로 孟子를 사서 크게 읽더라.

二、白晝에 원숭이 손자는 처음으로 어미 배에서
　나오고
　黃昏에 개구리들은 어지러히 연못에서 울더라.

♣ 老人自嘲

一、八十年加又四年
　非人非鬼亦非仙

二、脚無筋力行常蹶
　眼乏精神坐軋眠

三、思慮語言皆忘佞
　猶將一縷氣之線

四、悲哀歡樂總苑然
　時閱黃庭內景篇

一、八十에 또 四年을 加하니
　사람도 아니요 귀신도 아니요 또 신선도 아니
　로다.

二、다리에 근력이 없으니 行함에 항상 넘어지고
　눈에 정신이 없으니 앉으면 문득 졸더라.

三、思慮와 言語는 다 망녕이네
　오히려 一縷의 가는 氣運의 線은 가지더라.

四、悲哀와 歡樂이 도무지 망언하니
　때로 黃庭의 內景篇을 열람하더라.

♠ 雪中寒梅

一、雪中寒梅酒傷妓
　風前橋柳誦經僧

二、栗花已落猶尾短
　榴花初生鼠耳凸

一、雪中에 寒梅는 술에 상한 妓生같고
　風前에 마른 버들은 經을 외는 僧같더라.

二、밤꽃이 이미 떨어지매 개 꼬리가 짧고
　석류꽃이 처음 나매 쥐 귀가 뾰죽하드라.

♣ 宿農家

一、終日綠溪不見人
　幸尋斗屋半江濱

二、門塗女媧元年紙
　房掃天皇甲子塵

三、光墨器皿虞陶出
　色紅麥飯漢倉陳

四、平明謝主登前途
　若思經宵口味辛

一、終日 시내를 인년하되 사람을 보지 못할터니
　　다행히 말만한 집을 牛江가에 찾았도다.

二、문에는 女媧氏 元年때 종이를 발랐고
　　방은 天皇氏 甲子年에 먼지를 쓸었더라.

三、빛이 검은 그릇들은 舜임금 질그릇에서 나오고
　　빛이 붉은 보리밥은 漢나라 창에서 묵었더라.

四、平明에 주인에게 사례하고 앞길에 오르니
　　만일 밤 지낸 것을 생각하면 입맛이 쓰리라.

♠ 艱貧

一、地上有仙仙見富
　　人間無罪罪有貧
二、莫道貧富別有種
　　貧者還富富還貧

一、地上에 신선이 있으니 신선은 부자를 보겠고
　　人間에 죄가 있으되 죄는 가난한 자가 있더라.

二、가난함과 富함이 별 종류가 있다고 일으지 말
　　라
　　가난한자—도로 富해지고 부한 자—도로 가난
　　해지나니라.

♠ 自傷

一、哭子青山又葬妻
　　風酸日薄轉凄凄
二、忽然歸家如僧舍
　　獨擁寒衾坐達鷄

一、青山에 아들은 哭하고 또 안해를 장사 지내니
　　바람은 시고 해는 얇으매 도리어 쓸쓸하더라.

二、忽然히 집에 돌아오매 중의 집 같으니
　　홀로 찬 이불을 두르고 닭 울기까지 앉았도다.

♠ 看鏡

一、白髮汝非金進士
　　我亦青春如玉人
二、酒量漸大黃金盡
　　世事總知白髮新

一、白髮아 네가 金進士가 아니냐
　　나도 青春에는 玉같은 사람이었다.

二、酒量은 점점 커지고 黃金은 다하였으니
　　世事를 알만하매 白髮이 새롭도다.

♠ 失題

一、許多韻字何呼覓
　彼覓有難況此覓
二、一夜宿寢縣於覓
　山村訓長但池覓

一、許多한 韻字에 하필 覓字를 부르느뇨
　저 覓字도 어렵거든 하물며 이 覓字랴.
二、하룻밤 자는 것이 覓字에 달렸으니
　山村訓長이 다만 覓字만 아는도다。

♠ 雪

一、天皇崩乎人皇崩
　萬樹靑山皆被服
二、明日若使陽來吊
　家家簷前淚滴滴

一、天皇이 崩하셨느냐 人皇이 崩하셨느냐
　萬樹와 靑山이 다 服을 입었도다。
二、밝은 날에 만일 太陽으로 와서 조상하면
　집집이 처마앞에 눈물이 떨어지고 떨어질터라。

♠ 浮碧樓吟

一、三山半落靑天外
　二水中分白鷺洲
二、巳矣謫仙先我得
　斜陽投筆下西樓

一、三山은 半落靑天밖에 떨어졌고
　二水는 가운데로 白鷺 물가를 나누었도다。
二、할 수 없다 謫仙이 나보다 먼저 얻었으니
　夕陽에 붓을 던지고 西樓에 내려갔도다。

♠ 破字詩

一、仙是山人佛人不
　鴻惟江鳥鷄奚鳥
二、氷消一點還爲水
　兩木相對便成林

一、仙은 이 山人이요 佛은 不人이요
　鴻은 江鳥요 鷄는 奚鳥로다。
二、氷에 한점이 사라지매 도로 水가 되고
　두 나무가 서로 대함에 문득 林을 이루더라。

고사성어(故事成語)

가정맹어호(苛政猛於虎)
가혹한 정치는 그것이 백성에게 미치는 해독으로 보아 호랑이보다 더 심하다.

각주구검(刻舟求劍)
배에서 칼을 떨어뜨리고、그 떨어진 자리에 안표를 하였다가、배가 정박한 후에 칼을 찾는다는 뜻이다。즉 사람이 미련해서 융통성이 없는 것에 비유한 말이다.

간담상조(肝膽相照)
서로 흉금을 터 놓고 거짓없이 사귀다.

건곤일척(乾坤一擲)
운명을 걸고 단판으로 승부를 겨루다.

걸해골(乞骸骨)
늙은 신하가 임금에게 사임(辭任)을 원하다.

견강부회(牽強附會)
자기 형편에 좋도록 이론이나 말을 억지로 끌어다 붙임.

결초보은(結草報恩)
죽은 뒤에도 잊지 않고 꼭 은혜를 갚는다는 뜻.

경국지색(傾國之色)
나라 안에서 으뜸가는 미인(美人).

경이원지(敬而遠之)
겉으로는 존경하는 체하나 속으로는 가까이 아니하다。경원(敬遠)이라고도 한다.

과유불급(過猶不及)
지나치는 것은 미치지 못함과 같다는 말.

군계일학(群鷄一鶴)
평범한 사람들 가운데서 뛰어난 사람을 가리킨다.

계두지육(鷄頭之肉)
미인(美人)의 젖을 가리킨다.

계명구도(鷄鳴狗盜)
행세하는 사람이 배워서는 아니될 천한 기능을 가진 사람을 가리킨다.

고침안면(高枕安面)
베개를 높게 하여 잠을 잔다는 의미로 아무 걱정없이

편히 잔다.

고희(古稀)
일흔살

곡학아세(曲學阿世)
도에 벗어난 학문으로 세상 사람에게 아부함.

관포지교(管鮑之交)
친구 사이에 매우 다정하고 허물 없는 교제를 가리킨다.

국파산하재(國破山河在)
나라는 망하였으나 산과 강은 그대로 있음을 뜻한다.

국사무쌍(國士無雙)
나라의 선비 가운데 겨눌 사람이 없는 선비, 즉 천하 제일의 인물이다.

구우일모(九牛一毛)
아주 많은 가운데서 가장 적은 것을 가리키는 말이다.

권토중래(捲土重來)
한 번 패배하였다가 세력을 회복하여 다시 쳐들어 옴.

금성탕지(金城湯池)
매우 튼튼하고 잘된 성지(城池).

금의야행(錦衣夜行)
비단옷을 입고 밤에 간다는 뜻으로 아주 보람이 없는 행동에 비유한 말이다.

기우(杞憂)
장래의 일에 대한 쓸데없는 군 걱정.

남가일몽(南柯一夢)
꿈과 같은 한 때의 부귀와 영화.

낙양지가귀(洛陽紙價貴)
책이 호평을 받아 매우 잘 팔림.

다기망양(多岐亡羊)
학문의 길이 너무 다방면으로 갈리어 진리를 얻기 어렵다거나, 방침이 너무 많아서 따를 바를 모를 때 쓰인다.

단장(斷腸)
몹시 슬퍼서 창자가 끊어지는 듯함.

대기만성(大器晩成)
큰 그릇을 주조(鑄造)하는 데는 오랜 시간이 걸리듯이

사람도 큰 재주는 일찍 성취되는 것이 아니란 뜻이다.

대의멸친(大義滅親)
국가의 큰 뜻을 위해서는 부모 형제도 돌보지 않는다.

도탄지고(塗炭之苦)
진구렁에 빠지고 불에 타는 듯이 극도로 곤궁한 상태를 가리킨다.

등용문(登龍門)
뜻을 이루어 크게 영달하는 것이며 입신 출세를 가리킨다.

마이동풍(馬耳東風)
남의 비평이나 의견을 조금도 귀담아 듣지 아니하고 곧 흘려버리는 것을 뜻한다.

만가(挽歌)
죽은 사람을 애도하는 노래나 가사, 혹은 엘레지.

명경지수(明鏡止水)
맑은 거울과 조용한 물, 맑고 고요한 심경(心境).

모순(矛盾)
말이나 행동이 앞뒤가 서로 일치하지 아니함.

목탁(木鐸)
세상 사람을 가르쳐 바로 이끌만한 사람이나 기관을 가리킨다.

무위이화(無爲而化)
애써 공들이지 아니하여도 스스로 변하여 잘 이루어진다는 뜻으로 성인의 덕이 크면 클수록 백성들이 스스로 따라와서 잘 감화된다는 말이다.

문전성시(門前盛市)
권세가 높거나 부자가 되어 대문 앞이 시장을 이루다시피하는 형상.

묵수(墨守)
성(城)을 굳건히 지킴.

미봉(彌縫)
빈 구석이나 잘못된 것을 임시 변통으로 이리저리 주선해서 꾸며대는 것.

미망인(未亡人)
남편이 죽고 홀로 사는 부인. 아직 죽지 못한 사람이란 뜻도 된다.

미생지신(尾生之信)
우직하게 약속만을 굳게 지키는 것.

방약무인(傍若無人)
주위에 사람이 없는 것처럼 말이나 행동이 기탄 없음.

배수지진(背水之陣)
목숨을 걸고 싸우는 것을 비유한 말이다.

백년하청(百年河淸)
기다려도 소용이 없다는 말이다.

백문이 불여일견(百聞而不如一見)
백 번 듣는 것이 한 번 보는 것보다 못하다. 즉 실제로 경험해야 확실해진다는 뜻이다.

백미(白眉)
여러 사람 가운데서 가장 뛰어난 인물

백안시(白眼視)
흰 눈으로 흘겨보는 표현으로서 시쁘게 여기거나 냉대하여 보는 것을 말한다.

요령부득(要領不得)
요령을 잡을 수 없음.

붕정만리(鵬程萬里)
앞길이 매우 멀고도 큼.

사면초가(四面楚歌)
사면이 모두 적에게 둘러싸이거나 도움없이 고립된 상태.

사이비자(似而非者)
겉은 제법 비슷하나 속은 다른 사람.

사족(蛇足)
쓸데없는 일을 하여 도리어 실패하는 것에 비유한 말이다.

삼십육계 주위상책(三十六計走爲上策)
어려운 때는 도망하여 화를 피하고 몸을 피하는 것이 상책이란 뜻이다.

살신성인(殺身成仁)
절개를 지켜서 목숨을 버림.

수어지교(水魚之交)
아주 친밀하여 떨어질 수 없는 사이.

수청무대어(水淸無大魚)

故事成語

物이 너무 맑으면 큰 고기가 없듯이 사람도 너무 엄격
하면 친할 수가 없다.

암중모색(暗中摸索)
어둠 속에서 물건 등을 더듬어 찾거나, 어림으로 일을
짐작하는 뜻이다.

압권(壓卷)
어떤 책 가운데서 가장 잘 지은 대목이나 시문(詩文),
혹은 가장 뛰어난 부분.

어부지리(漁夫之利)
다른 사람이 싸우는 틈을 이용하여 제 三자가 애쓰지
않고 이득을 얻는다는 뜻이다.

양약고구(良藥苦口)
좋은 약은 먹기에 쓰다.

여도죄(餘桃罪)
임금의 총애(寵愛)는 믿을 수 없는 것임을 비유한 말
이다.

연목구어(緣木求魚)
나무에서 물고기를 구한다는 뜻으로 도저히 불가능한
일을 하고자 하는 것을 비유한 말이다.

오리무중(五里霧中)
짙은 안개 속에서 길을 찾기 어려운 것처럼 어떤 일에
대하여 알 길이 없음을 가리킨다.

오십보백보(五十步百步)
서로간에 차이는 있으나 그 근본은 같다는 뜻이다.

와신상담(臥薪嘗膽)
섶에 누워 쓸개를 맛본다는 뜻으로 원수를 갚으려고
괴로움을 참고 견디는 것을 비유한 말이다.

완벽(完璧)
결점이 없이 훌륭한 것이거나, 흠이 없는 구슬 혹은
빌어온 물건을 온전히 돌려 보내는 것을 가리킨다.

월하빙인(月下氷人)
남녀의 인연을 맺어 주는 사람.

이심전심(以心傳心)
마음에서 마음으로 전달함.

전전긍긍(戰戰兢兢)
매우 두려워 하고 조심하는 것을 가리킨다.

정중지와(井中之蛙)

우물 안의 개구리격으로 외부의 사정을 잘 모르는 경우를 말한다.

조강지처(糟糠之妻)
구차하고 천할 때에 고생을 함께 한 아내.

조삼모사(朝三暮四)
눈앞의 차별만 알고 그 결과가 같음을 모른다는 뜻, 혹은 간사한 꾀로 사람을 속여 희롱하는 것을 가리킨다.

죽마고우(竹馬故友)
죽마를 타고 놀던 옛 벗, 즉 어릴 때부터의 친한 친구를 가리키는 말.

철면피(鐵面皮)
부끄러움을 모르는 뻔뻔한 사람.

청출어람(靑出於藍)
쪽에서 나온 푸른 물감이 쪽보다 더 푸르다는 뜻으로 제자가 스승보다 나음을 가리킨다.

타산지석(他山之石)
다른 산의 나쁜 돌도 자기의 구슬을 가는 데는 소용이 된다는 뜻으로 다른 사람의 보잘 것 없는 행동일지라

故事成語

도 도움이 된다는 의미이다.

태산북두(泰山北斗)
태산과 북두성, 혹은 존경받는 사람.

파죽지세(破竹之勢)
세력이 강대하여 대적(大敵)을 거침없이 물리치고 쳐들어 가는 기세.

형설지공(螢雪之功)
옛 사람이 가난하여 반딧불을 모아 그 빛으로 글을 읽고 눈을 모아 그 빛으로 공부하였다는 이야기에서 나와, 고생하면서 학문을 닦는 보람 또는 성과를 뜻하는 말.

호연지기(浩然之氣)
사물에서 해방되어 자유스럽고 유쾌한 마음.

홍일점(紅一點)
여럿 속에서 오직 하나 이채를 띠우는 것이나 많은 남자들 틈에 끼어있는 한 사람뿐인 여자.

화룡점정(畵龍點睛)
사물의 가장 긴요한 곳이나 어떤 일을 할 때 가장 긴요한 부분을 끝내어 완성시키는 것.

三綱

父爲子綱 (부위자강)
아들은 아버지를 섬기는 근본이고、

君爲臣綱 (군위신강)
신하는 임금을 섬기는 근본이고、

夫爲婦綱 (부위부강)
아내는 남편을 섬기는 근본이다。

五倫

父子有親 (부자유친)
아버지와 아들은 친함이 있어야 하며、

君臣有義 (군신유의)
임금과 신하는 의가 있어야 하고、

夫婦有別 (부부유별)
남편과 아내는 분별이 있어야 하며、

長幼有序 (장유유서)
어른과 어린이는 차례가 있어야 하고、

朋友有信 (붕우유신)
벗과 벗은 믿음이 있어야 한다。

朱子十悔

不孝父母死後悔 (불효부모사후회)
부모에게 효도하지 않으면 죽은 뒤에 뉘우친다。

不親家族疎後悔 (불친가족소후회)
가족에게 친절치 않으면 멀어진 뒤에 뉘우친다。

少不勤學老後悔 (소불근학로후회)
젊을 때 부지런히 배우지 않으면 늙어서 뉘우친다。

安不思難敗後悔 (안불사란패후회)
편할 때 어려움을 생각지 않으면 실패한 뒤에 뉘우친다。

富不儉用貧後悔 (부불검용빈후회)
편할 때 아껴쓰지 않으면 가난한 후에 뉘우친다。

春不耕種秋後悔 (춘불경종추후회)
봄에 종자를 갈지 않으면 가을에 뉘우친다。

不治坦墻盜後悔 (불치원장도후회)
담장을 고치지 않으면 도적 맞은 후에 뉘우친다。

色不謹愼病後悔 (색불근신병후회)
여색을 삼가지 않으면 병든 후에 뉘우친다。

醉中妄言醒後悔 (취중망언성후회)
술 취할 때 망언된 말은 술깬 뒤에 뉘우친다。

不接賓客去後悔 (부접빈객거후회)
손님을 접대하지 않으면 간 뒤에 뉘우친다。

진서 명심보감　　　　定價 12,000원

2011年 4月　5日 1판 인쇄
2011年 4月 10日 1판 발행
　편　저 : 송원편집부
　　　　　　(松 園 版)
　발행인 : 김 현 호
　발행처 : 법문 북스
　공급처 : 법률미디어

1 5 2 - 0 5 0
서울 구로구 구로동 636-62
TEL : (대표전화) 2636-2911　FAX : 2636～3012
등록 : 1979년 8월 27일 제5-22호
Home : www.bubmun.co.kr

▌ISBN 978-89-7535-196-9 03600
▌파본은 교환해 드립니다.
▌본서의 무단 전재·복제행위는 저작권법에 의거, 3년 이하의
　징역 또는 3,000만원 이하의 벌금에 처해집니다.